BRUNO BISANG

WHOEVER TOUCHES ME IS LOST

WER MICH BERÜHRT, IST VERLOREN

PHOTOGRAPHS

BRUNO BISANG

WHOEVER TOUCHES ME IS LOST
WER MICH BERÜHRT, IST VERLOREN

PHOTOGRAPHS

TEXT PAOLO PIETRONI

 teNeues

Special thanks for all their help and support in the making of this book go to my agent Rino Cosentino of BLOB CREATIVE GROUP in Milan, to Paolo Pietroni and to Francesca De Cherubini.
Thanks also to my Paris agent Marc Pussemier, to Prospero Cultrera and Marco Mignani,
and to the following make-up artists, hairdressers and stylists: Lella Airoldi, Pierre François Carrasco, Eric Chavanon, Didier + Angelo, Alexis C. Dralet, Delphine Erhard, Francis Gimenez, Gregory Kaoua, Jean Claude Lebeau, Mina Matsumura, Michele, Alan Milroy, Lloyd Simmons, Valou. To Eric Badault, Jacques, Thierry and Christophe from Studio Pin-Up in Paris, Marc from Studio Daguerre in Paris, Danilo from Intermoda in Milan.
To Anne-Laure, Christine François George, Andres, Yam, Délphine, Céline, Cécile from Picto Montparnasse for the prints.
Thanks also to Guido Rotella, Sithara Atasoy, Renée Werner, Bruna Rossi, Dany Villiger, Davide Faccioli, James Ballié, Nadège Bitar, Raimondo Ciofani.
Finally, special thanks to all the models who were willing to pose for the photos contained in this book.

This book is dedicated to my mother, Rosy Appenzeller.

For this edition:
© 2000 te Neues Verlag GmbH, Kempen
For the original edition:
© 1999 Federico Motta Editore S.p.A., Milan
All rights reserved.
For the photographs:
© 1999 Bruno Bisang

Original book title: Chi mi tocca è perduto. Bruno Bisang

English translation: Jeremy Carden, Florence
German translation: Claudia Bostelmann, Deggendorf
Production: Susanne Klinkhamels, Cologne

Die Deutsche Bibliothek – CIP-Einheitsaufnahme
Ein Titeldatensatz für diese Publikation ist bei der Deutschen Bibliothek erhältlich.

ISBN 3-8238-5451-8
Printed in Italy

Besonderer Dank gilt meinem Agenten Rino Cosentino von der BLOB CREATIVE GROUP in Mailand, Paolo Pietroni und Francesca De Cherubini für die große Hilfe und Unterstützung bei der Realisierung dieses Buchs.
Danken möchte ich auch meinem Pariser Agenten Marc Pussemier sowie Prospero Cultrera und Marco Mignani; den Visagisten, Haarstylisten und Stylisten: Lella Airoldi, Pierre François Carrasco, Eric Chavanon, Didier + Angelo, Alexis C. Dralet, Delphine Erhard, Francis Gimenez, Gregory Kaoua, Jean Claude Lebeau, Mina Matsumura, Michele, Alan Milroy, Lloyd Simmons, Valou;
Eric Badault, Jacques, Thierry und Christophe vom Pariser Studio Pin-Up, Marc vom Pariser Studio Daguerre, Danilo von Intermoda in Mailand;
Anne-Laure, Christine François George, Andres, Yam, Délphine, Céline und Cécile von Picto Montparnasse für die Fotoabzüge.
Ein Dank auch an Guido Rotella, Sithara Atasoy, Renée Werner, Bruna Rossi, Dany Villiger, Davide Faccioli, James Ballié, Nadège Bitar und Raimondo Ciofani.
Schließlich gilt mein besonderer Dank allen Frauen, die für die in diesem Buch abgebildeten Fotos Modell gestanden haben.

Dieses Buch ist meiner Mutter, Rosy Appenzeller, gewidmet.

*To Roland Barthes, who in exploring Photography
along unconventional paths, explained meanings
to us which no one had seen, or imagined it
was possible to see*

*Für Roland Barthes, der uns durch seine
unkonventionelle Untersuchung der Fotografie
Bedeutungen aufgezeigt hat, die zuvor
niemand gesehen hat oder zu sehen
sich hat vorstellen können*

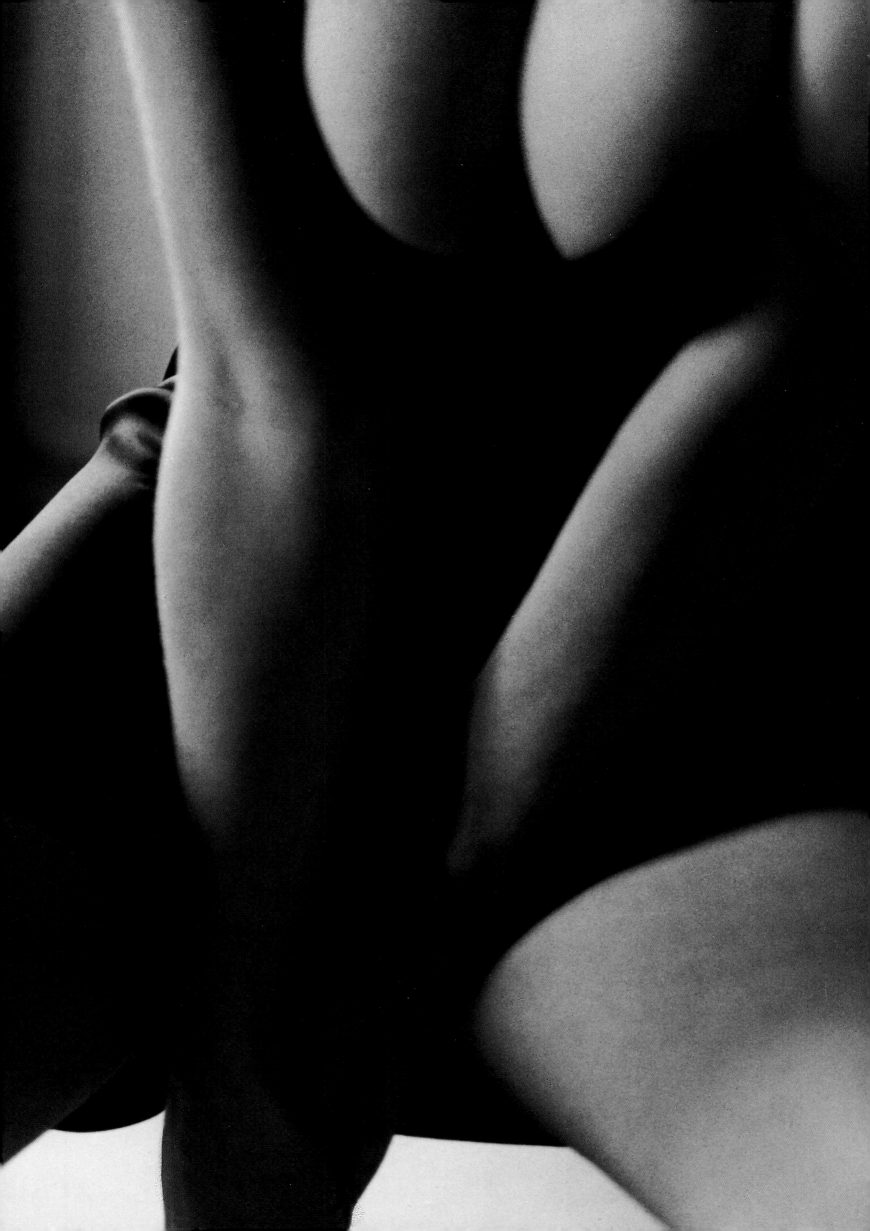

It must be said immediately that the title of this book – "Whoever touches me is lost" – is not only, not merely, the title of a book. It is also a key for opening the door to the camera obscura, site of the meeting between observer and observed, photographer and photographed. But above all, it is a dangerous game (whoever decides to play may lose). In other words, an enigma to be resolved. "Whoever touches me is lost" – five words that have the ring both of a threat and a promise. And the way things are, their meaning may change depending on *who* utters these five words. This is the first point to consider: who is the subject that comes towards us and halts us in our tracks with the warning "whoever touches me is lost"?

Who? The book? Maybe, given that a book can be touched, handled, opened, flicked through, looked at. And in so doing, if won over and entranced, the reader loses himself among the pages, slipping into the intrigue of paper words, and images that form both the body and the labyrinth of any book.

Who? The woman pictured on the cover? Maybe, given that her hands linger suggestively on a part of her

Soviel gleich zu Beginn: der Titel dieses Buchs – „Wer mich berührt, ist verloren"– ist nicht einfach nur ein Buchtitel. Er soll die Tür zur Camera obscura öffnen, in der die Begegnung zwischen Beobachter und Beobachtetem, zwischen Fotograf und Fotografiertem konkrete Form annimmt. Vor allem jedoch möchte der Titel zu einem gefährlichen Spiel auffordern (wer die Herausforderung annimmt, kann verlieren). Ein Rätsel also, das es zu lösen gilt. „Wer mich berührt, ist verloren" – diese fünf Wörter klingen bedrohlich und vielversprechend zugleich. Ihre Bedeutung kann sich, je nachdem, wer sie ausspricht, ändern. Hier stellt sich die erste Frage: Welches Subjekt tritt uns entgegen und sagt „Halt!" mit der Warnung „Wer mich berührt, ist verloren"?

Wer? Das Buch? Möglicherweise. Von dem Moment an, in dem es berührt, aufgeschlagen, durchgeblättert und betrachtet wird. Wird der Leser dabei gewonnen, so verliert er sich zwischen den Seiten und taucht ein in das Dickicht aus Papier, aus Wörtern und Bildern, die den Korpus und zugleich das Labyrinth jedes Buchs ausmachen.

Wer? Die auf dem Umschlag abgebildete Frau? Möglicherweise. Von dem Moment

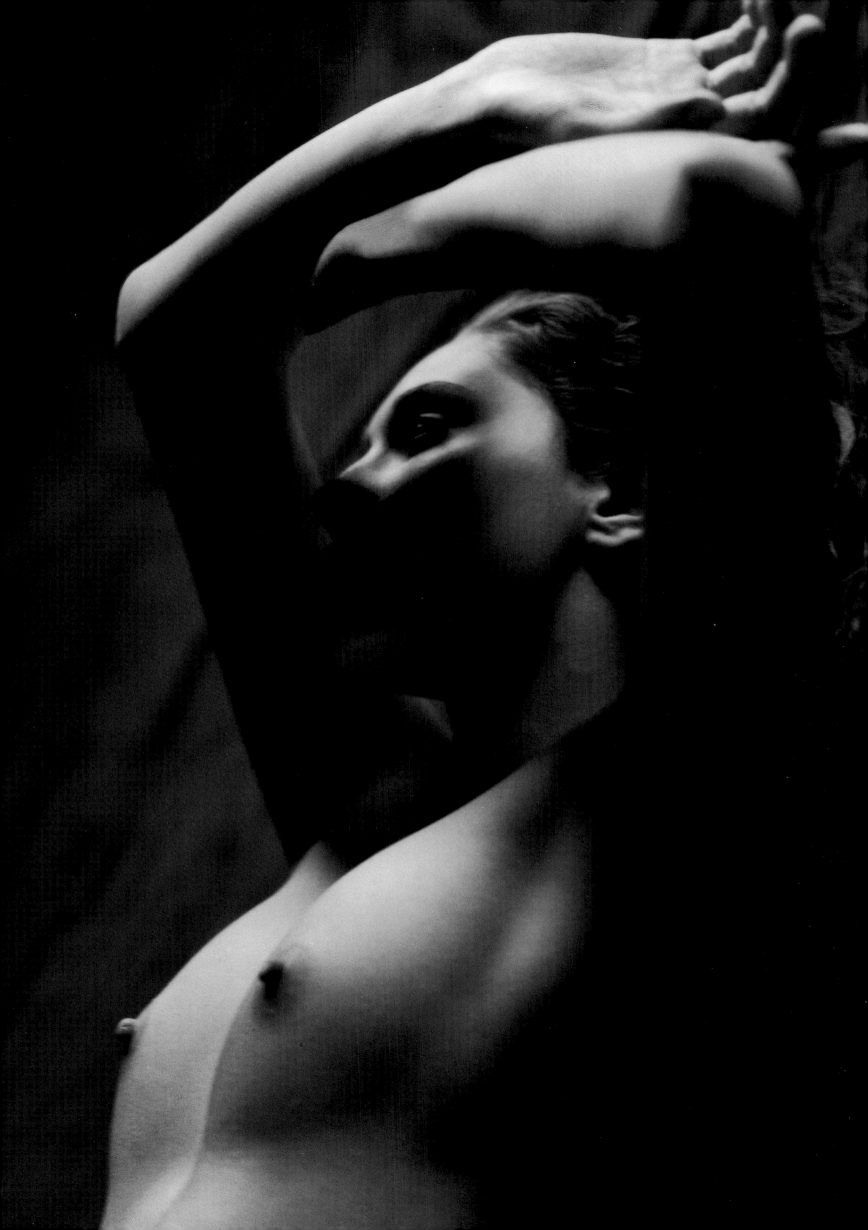

body, tickling the erotic imagination, challenging the spectator, provoking desire, giving rise to an impossible dream, because it is not possible to really touch a woman made of paper.

Who? The photograph printed on the cover? Maybe, given that any photograph is a fixed image: it does not become, does not flee, does not pass by, but simply is, immobile for evermore. It asks to be taken, to be touched in some way, as if the eyes were the hands of the gaze, the claws of seeing.

Who? The author of the book and the photographs contained in it? Maybe, given that his name and surname, Bruno Bisang, appear like a signature to those five words. And however much we might smile at the idea that touching a photographer means "losing oneself", we should remember that many people feel embarrassed in front of a camera, in danger, almost as if they were on the point of being violated, robbed of something that belonged to them – the shadow of the body, the light of the gaze, the anima.

Let's postpone the resolution of the enigma (otherwise what kind of game is it?) to the end, and start instead from the beginning. In fact, the five words "whoever touches me is lost" also relate Bruno Bisang's first encounter with Photography. Five *fateful* words, because over the course of time they have marked the path of his destiny as photographer and man. Bisang distinguishes himself from many other photographers because he has an absolute and exclusive relationship with the female image. In his mind's eye, in the camera obscura of his psyche, the idea of the Photo and the idea of Woman cling together in a total embrace, blending and melting into each other to the point of mutual identification. They leave no space for anyone

an, in dem ihre Hände auf einem ihrer Körperteile ruhen, die erotische Phantasie anregen, den Betrachter herausfordern, sein Begehren wecken und einen unerfüllbaren Traum evozieren, denn eine Frau aus Papier kann man nicht wirklich berühren.

Wer? Das auf dem Umschlag reproduzierte Foto? Möglicherweise. Von dem Moment an, in dem jedes Foto ein erstarrtes Bild ist, das sich nicht verändert, das nicht entschwindet, das einfach da ist, unbeweglich und für immer. Das Foto verlangt nach Wahrnehmung und einer speziellen Form der Berührung, bei der die Augen wie gierige Hände darüber schweifen.

Wer? Der Autor dieses Buchs und der darin veröffentlichten Fotografien? Möglicherweise. Von dem Moment an, in dem sein Name, Bruno Bisang, wie eine Signatur dieser fünf Wörter erscheint. Die Vorstellung, sich bei der „Berührung" eines Fotografen zu „verlieren", mag auf den ersten Blick lächerlich erscheinen, nicht jedoch, wenn man bedenkt, wie viele Menschen sich von der Kamera bedroht fühlen und peinlich berührt sind, so als wolle man ihnen Gewalt antun und ihnen einen Teil ihrer selbst, den Schatten ihres Körpers, das Licht ihrer Augen, ihre Seele stehlen.

Verschieben wir die Lösung des Rätsels (welche Art von Spiel wäre es sonst?) an den Schluss, und beginnen wir am Anfang. Tatsächlich erzählen die fünf Wörter „Wer mich berührt, ist verloren" auch von der ersten Begegnung Bruno Bisangs mit der Fotografie. Fünf Wörter, die insofern *fatal* sind, als sie im Laufe der Zeit sein Schicksal, seine Fotografenlaufbahn und seine persönliche Geschichte prägten. Bisang unterscheidet sich von vielen anderen Fotografen durch seine absolute und ausschließliche Beziehung zu Bildern von Frauen. Vor sei-

else, neither men nor things, neither clouds nor trees. Nothing that is not the form or shadow of Woman. How did this phantasmal symbiosis come about? "At the pictures, in the darkness of a cinema, where as a child I lost myself on the screen, in the black and white images of the great Italian neorealist films," recalls Bruno Bisang, his eyes reliving the child he was way back in 1962. It was the cinema of Ascona and it had a Shakespearian name, Othello. The Ophelia whom the boy Bruno fell hopelessly in love with was the image of Sophia Loren. "She entered into me, becoming the woman of my dreams, and still today she is the woman of my inner images. Quite simply, the Woman."

The desire to be able one day to draw near and touch this Woman who flickered on and off the cinema screen like the phantasm of a goddess, became so strong and absolute that young Bisang immediately decided, unhesitatingly and unswervingly, what he would do as an adult: work in the cinema. Because the world of the cinema was the world of Sophia Loren.

How and where to begin? Ascona is neither Rome nor Hollywood. Switzerland is not America. One small step in the direction he had chosen was to study photography in a technical institute and then go on to work as an assistant in a photographic studio in Zurich. A further step forward was whenever possible to photograph girls and women (with a small 'w'), those that could at least to some extent evoke the absolute beauty of the phantasm that had entered into him.

Here then, conceived of as being entirely without borders or limitations, was the fateful path, a straight line running towards the horizon, a distant

nem geistigen Auge und in der Camera obscura seiner Psyche verbinden sich das Ideal des Fotos und das Ideal der Frau zu einer absoluten Einheit, sie vermischen sich und gehen ineinander auf, bis sie schließlich eins sind. Für etwas anderes ist kein Platz – weder für Männer noch Gegenstände, nicht für Wolken oder Bäume. Es zählt allein die weibliche Form und ihr Schatten. Wie kam es zu dieser phantasmagorischen Symbiose? „Im Kino, im Dunkel eines Saals, in dem ich mich als Kind auf der Leinwand in den Schwarzweißbildern der großen Filme des italienischen Neorealismus verlor", erinnert sich Bruno, und in seinen Augen lebt das Kind auf, das er 1962 war. Das Kino befand sich in Ascona und hatte den bei Shakespeare entlehnten Namen Othello. Die Ophelia, in die sich Bruno als Kind unsterblich verliebte, war das Bild von Sophia Loren. „Sie drang in mein Innerstes, wurde und ist noch heute die Frau meiner Träume, die Frau meiner inneren Bilderwelt – die Frau schlechthin."

Sein Wunsch, dieser Frau, die wie der Geist einer Göttin auf der Leinwand erscheint und wieder verschwindet, eines Tages zu begegnen, sie zu berühren, wurde so stark und absolut, dass Bisang bereits als Kind über seine berufliche Zukunft entschied. Zweifel gab es für ihn, wie für alle, die unvermutet ihre Berufung erkennen, nicht: Er würde im Kino arbeiten. Denn das Kino ist die Welt von Sophia Loren.

Wie und wo sollte er damit beginnen? Ascona ist nicht Rom und erst recht nicht Hollywood. Die Schweiz ist nicht Amerika. Ein erster, wenngleich kleiner Schritt war die Fotografenausbildung an einer technischen Schule und die Arbeit als Assistent in einem Fotostudio in Zürich.

Ein weiterer kleiner Schritt bestand darin, bei jeder sich bietenden Gelegenheit Mädchen und Frauen zu fotografieren,

horizon because what orientates his Proustian, or rather, phenomenological quest is the phantasm of Sophia. The subject of the quest (Bruno Bisang) soon perceived that the final objective could never be reached but also perceived that the real aim of the quest was to arrive as close as possible to that final objective. Through her phantasm, Sophia (a beautiful name that signifies wisdom, in the sense of distinguishing the True from the False, what *is* as opposed to what *appears*) was continually aware of her persecutor and hunter: "If you touch me, you are lost." The hunter Bisang foresaw that precisely by touching his *fated* prey and losing himself, he could each time rediscover, in an ever-increasingly profound way, the sense, the *télos* of his work and of his existence. Each woman (or rather, each phantasm of Woman) encountered by the photographer Bisang was a stopping-off point, a way-station, a small world to be conquered. Each female simulacrum reflected a pale and partial, yet nevertheless authentic light, of the absolute Goddess, as if each of those small worlds were an absolute monad of the total world of Sophia.

Bisang is a hunter who operates with a style that is not at all aggressive; rather it is gentle and soft, and he requests above all the complicity of the prey. "I know that the camera is above all a weapon, a means of assault. But it is also, especially for me, a way of defending myself. It is a mask to hide behind. It gives me a mysterious power. With this mask on my face, I am able to communicate with a woman, to say things that I would never be able to say without a camera. Because this camera is also a means of keeping a distance between me and her, between her and me."

die zumindest einen kleinen Teil der absoluten Schönheit seiner Traumfrau evozieren konnten.

Der Weg ist unausweichlich vorgezeichnet: eine gerade Linie, die auf einen unendlich fernen Horizont zuläuft. Das Traumgebilde Sophia bestimmt die Richtung einer Suche à la Proust, oder, besser gesagt, einer phänomenologischen Suche: Das Subjekt dieser Suche (Bruno Bisang) ahnt sehr früh, dass das Ziel nie erreicht werden kann, erkennt intuitiv aber auch, dass der eigentliche Zweck der Suche die Annäherung an das Ziel ist. Das Phantom Sophia (der Name bedeutet „Weisheit" im Sinne der Kenntnis des Wahren, im Gegensatz zum Falschen, des *Seins*, im Gegensatz zum *Schein*) warnt ihren Verfolger und Jäger unablässig: „Wenn du mich berührst, bist du verloren". Der Jäger Bisang ahnt, dass er mit jeder neuen Berührung seiner *fatalen* Beute und mit jedem Sich-Verlieren tiefer zum Sinn, zum *Telos* seines Werks und seiner Existenz vordringt. Jede Frau (oder, besser gesagt, jedes Phantom einer Frau), auf die der Fotograf Bisang trifft, markiert eine Etappe, eine Station der Reise, eine kleine Welt, die es zu erobern gilt. Jedes Abbild einer Frau ist ein schwacher, partieller und doch authentischer Abglanz der vollkommenen Göttin, gerade so als wäre jede dieser kleinen Welten eine in sich geschlossene Monade des allumfassenden Universums von Sophia.

Bisangs Jagdstil ist in keiner Weise aggressiv, sondern sanft und weich: Vor allem möchte er sein Opfer zu seiner Komplizin machen. „Ich weiß, dass der Fotoapparat in erster Linie eine Waffe, ein Mittel zum Angriff ist. Für mich ist er aber auch ein Mittel zur Verteidigung. Eine Maske, hinter der ich mich verstecken kann. Sie verleiht mir eine geheimnisvolle Macht. Mit dieser Mas-

So strong is this pact of non-aggression, so necessary is a relationship of complicity in order to be able to operate, that the hunter Bisang always awards the final prize to the prey, sharing with her the result, the trophy of the hunt: the image captured in the camera obscura that becomes (when the encounter-clash between Hunter and Prey is a fortuitous one) not any old photograph but Photography.

In his book *Camera Lucida*, where the photographer is called the *Operator* and the person photographed the *Spectrum* (but also Target), Roland Barthes enquires at a certain point: who does the photograph belong to? To the *Operator* or the *Spectrum*? Bruno Bisang has no doubts in saying: "I have never decided to photograph any model, any woman who before undressing before my lens had not spontaneously agreed to become my accomplice. What we do, we do *together*. And at the beginning of the journey, because I want to obtain the maximum, I interview her for hours, letting her get to know me in order to know her, I take her by the hand … So those photographs, in the end, are also hers, they belong to her as well. To the extent that we are almost always in agreement about which are the ugly photos to discard and which are the beautiful ones to keep. To the extent that when the journey draws to a close and the time comes for me to depart on another trip, towards another small world to explore, the pain of separation is reciprocally genuine."

New small worlds, other painful separations: what point is Bruno Bisang at on his long journey? After Ascona, Zurich. After Zurich, Paris. Then it was the turn of New York, and then maybe Italy. Is Sophia any less distant? Is Sophia drawing close?

ke vor dem Gesicht kann ich mit einer Frau kommunizieren und Wörter in den Mund nehmen, die ich sonst nie den Mut hätte auszusprechen. Darüber hinaus schafft dieser Apparat zugleich eine Distanz zwischen mir und ihr, zwischen ihr und mir."

Kooperation und nicht Aggression heißt Bisangs Waffe. Der Fotojäger lässt im Gegenzug die Beute immer am Preis seiner Arbeit teilhaben, das heißt er teilt mit ihr das Resultat, die Jagdtrophäe: das in der Camera obscura eingeschlossene Bild, das (falls das Zusammentreffen von Jäger und Beute unter einem günstigen Stern stand) nicht irgendein Foto, sondern *das* Foto wird.

Auch Roland Barthes kommt in seinem Buch *Die helle Kammer*, in dem er den Fotografen als *Operator* und das Fotografierte als *Spectrum* (aber auch Zielscheibe) definiert, an einem bestimmten Punkt zu der Frage: Wem gehört das Foto? Dem *Operator* oder dem *Spectrum*? Für Bruno Bisang ist die Antwort klar: „Ich habe kein Modell, keine Frau fotografiert, die nicht, bevor sie sich vor meinem Objektiv auszog, spontan dazu bereit gewesen wäre, meine Komplizin zu werden. Auf diese Weise tun wir das, was wir tun, *gemeinsam*. Und da ich das Beste erreichen möchte, befrage ich sie zu Beginn der Reise stundenlang, ich erzähle von mir, um sie kennenzulernen, ich nehme sie gleichsam bei der Hand … Schließlich gehören diese Fotos auch ihr. So sind wir uns auch fast immer darüber einig, welche Fotos schlecht bzw. gut sind. Wenn dann das Ende der Reise naht, und es für mich Zeit für eine neue Reise wird, ist der Trennungsschmerz auf beiden Seiten echt."

Neue kleine Welten, andere schmerzvolle Trennungen, an welchem Punkt seiner langen Reise steht Bruno Bisang? Nach Ascona kam Zürich. Nach Zürich Paris.

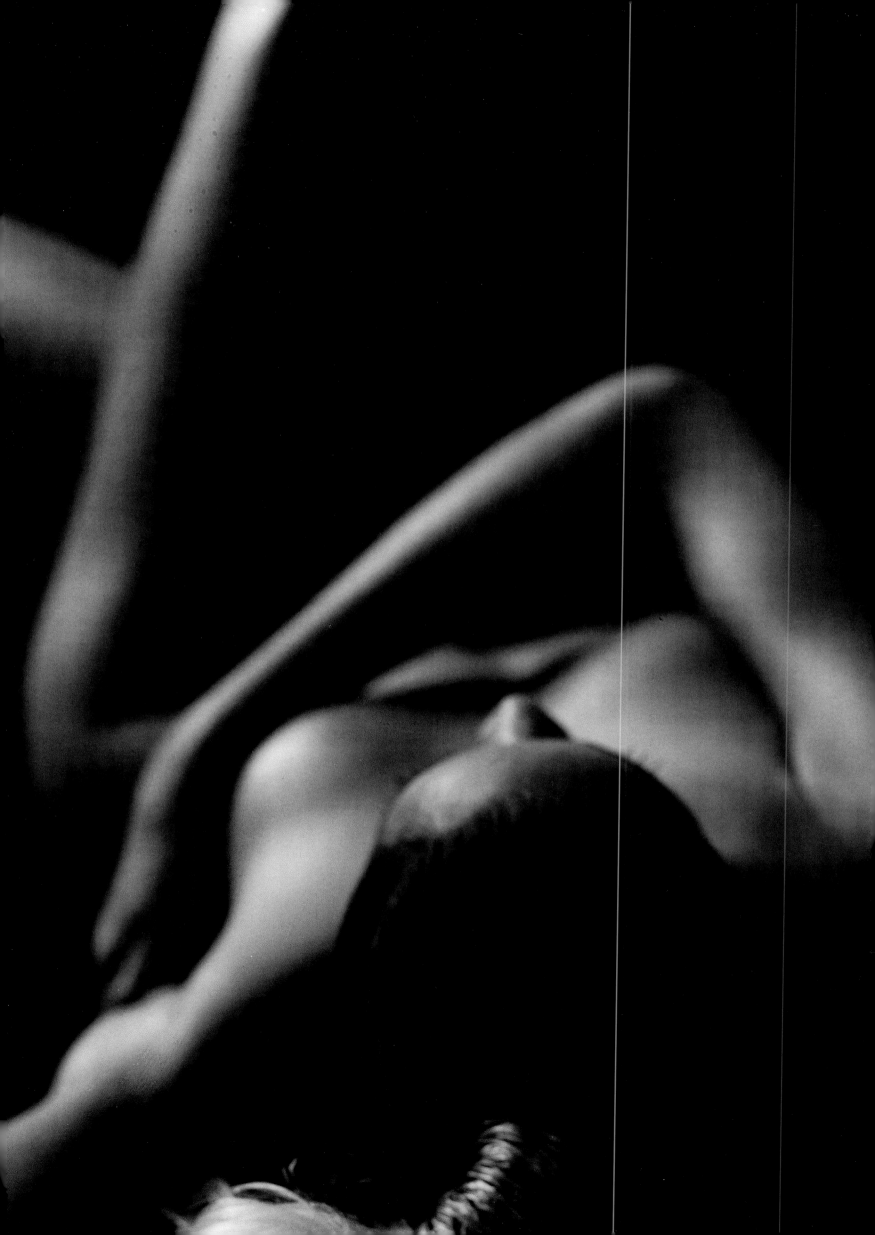

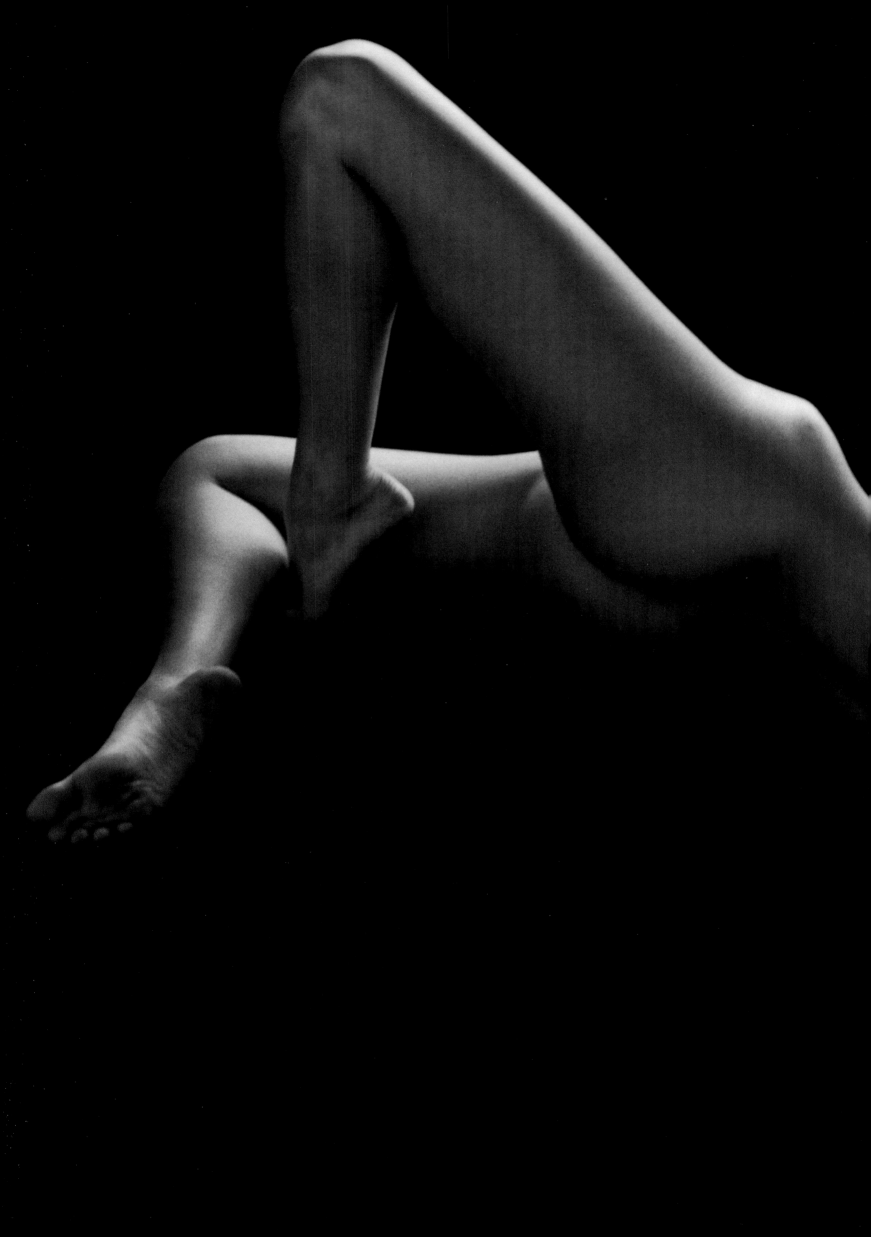

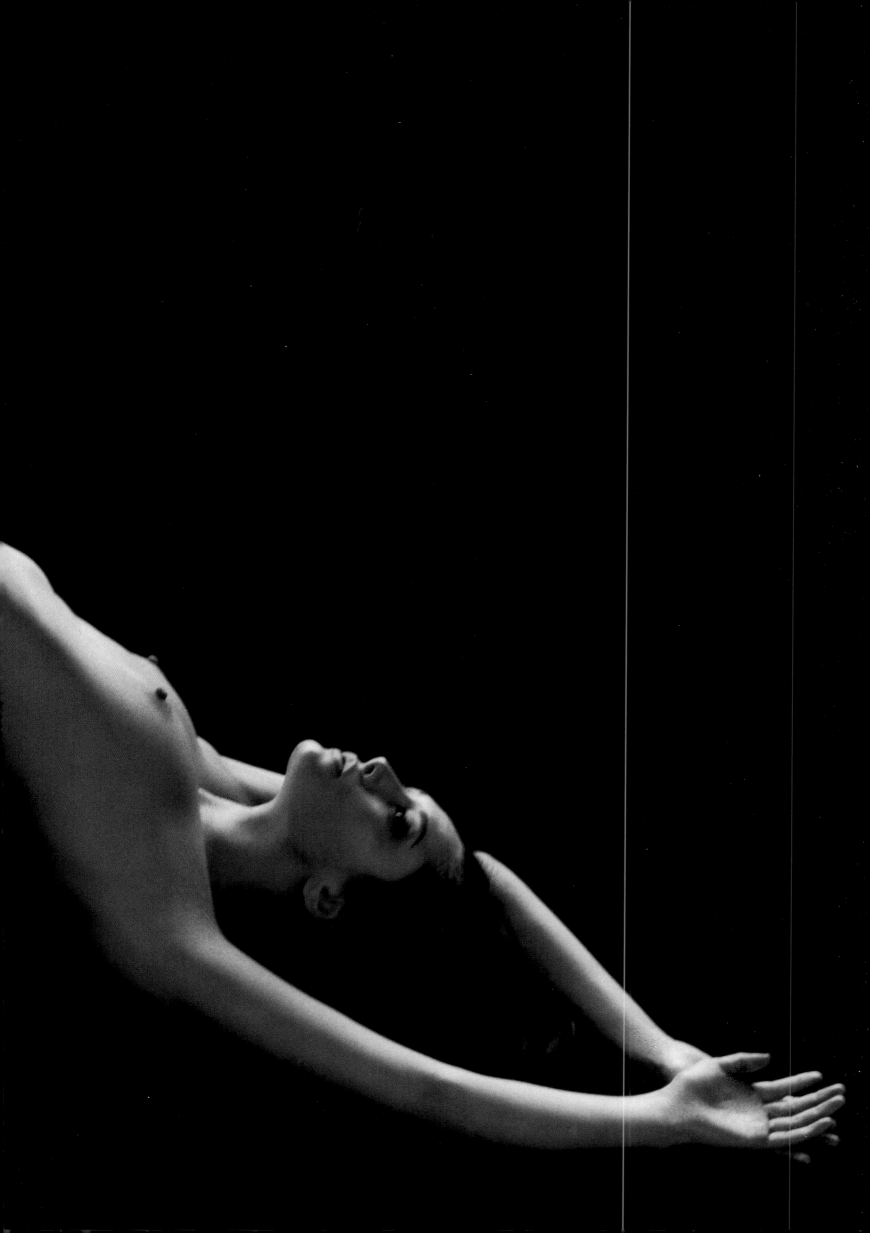

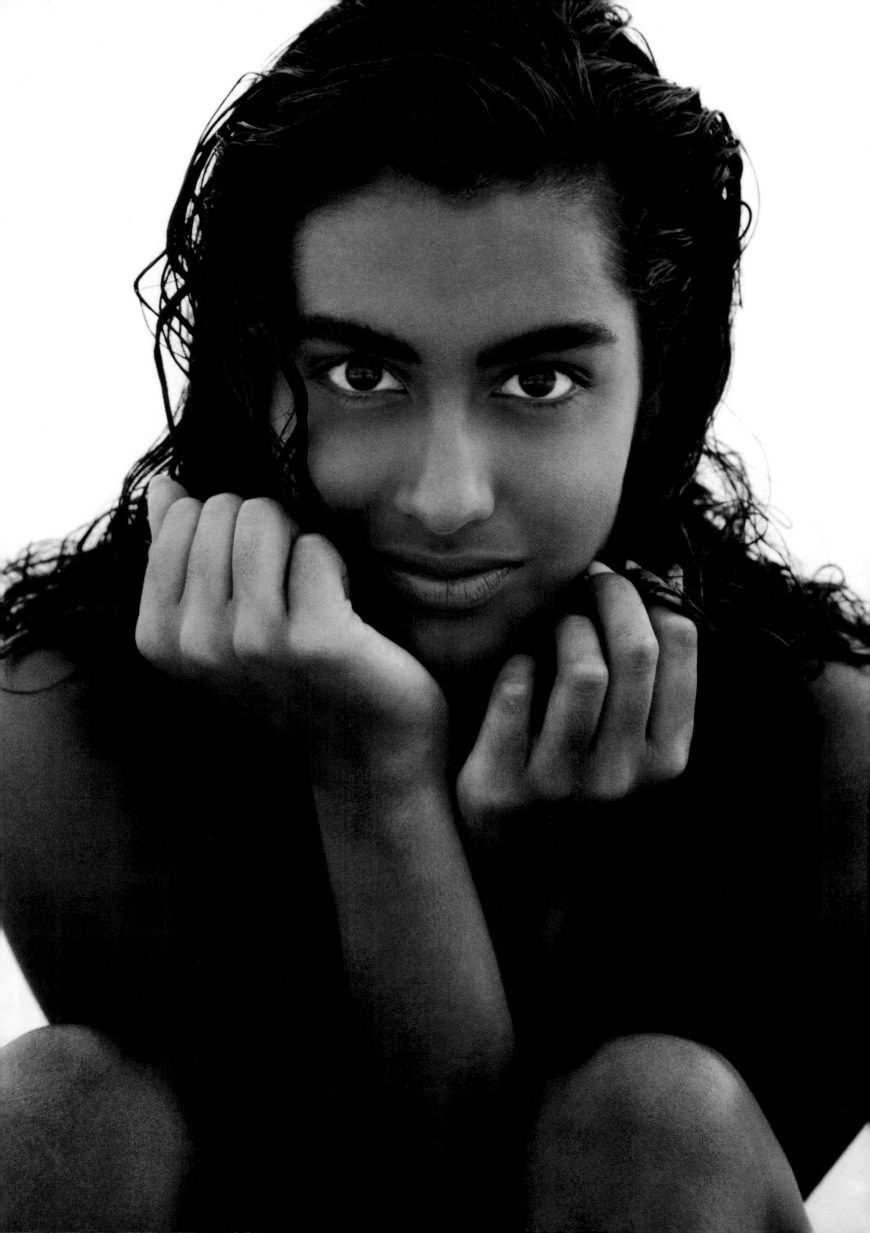

Like every hunter, he has learnt to live with solitude. Each departure is also a return, but each return is above all a departure. No family, no wife or children: this is the order and demand of the Woman when she is both Goddess and Phantasm. Roots must be prevented from taking hold in the land. The time for sinking roots, if not denied for ever, is still a long way away.

That *fateful* straight line, drawn on a sheet of white paper without any bounds, has led Bisang to strip away more and more of the flesh of that chosen path. More and more his women become essences. They become naked. They remove not only their clothes but all disguises and frills, even the traces of the times and fashions. Colour photographs are meaningless. Only black and white goes beyond the day to day and straddles time. Behind the first mask there is a second one to be removed, then a third and a fourth. More and more, the nude becomes an absolute, almost abstract form, the expression of a sensuality that reaches the peak of desire in the peak of detachment.

Kafka wrote: "We photograph things to drive them out of our minds. My stories are a way of shutting my eyes." It is no accident that Roland Barthes also recalls these words. Bisang drives particular women out of his mind, undressing and erasing them. He is interested in his universal Woman. And so he turned to Black Woman. It is the African woman, now more than in the past, who enthrals the white hunter. As he puts it: "In black women I find the maximum complicity. Softer, more natural, more pure in their movements, closer to nature. Like a flowing river, everything goes more simply when she is naked in front of the camera."

Dann vielleicht New York und danach Italien? Ist Sophia nicht mehr ganz so weit entfernt? Kommt Sophia näher? Wie jeder Jäger hat Bisang gelernt, mit der Einsamkeit zu leben. Jeder Aufbruch ist auch eine Rückkehr, aber jede Rükkkehr ist vor allem ein Aufbruch. Keine Familie, keine Ehefrau, keine Kinder: Das ist der Tribut an die Frau, die zugleich Göttin und Phantom ist. Die Zeit zum Wurzeln schlagen ist noch fern, sollte sie überhaupt jemals kommen.

Die *fatale* gerade Linie, die Bisang an jenem Tag auf ein randloses Blatt Papier zeichnete, brachte ihn dazu, sich auf seinem Weg noch mehr auf das Wesentliche zu konzentrieren. Das eigentliche Wesen der Frauen rückt in den Vordergrund. Sie entblößen sich. Sie entledigen sich nicht nur ihrer Kleidung, sondern jeglichen Beiwerks und sogar der Spuren der Zeit und der Moden. Die Farbfotografie ist daher kein geeignetes Medium. Nur die Schwarzweißaufnahme entzieht sich der Geschichte, ist zeitlos. Unter der ersten Maske kommt eine zweite zum Vorschein und darunter eine dritte, eine vierte. Die Nacktheit wird immer mehr zu einer reinen, gleichsam abstrakten Form als Ausdruck einer Sinnlichkeit, die größte Erfüllung in der größtmöglichen Distanz findet.

Kafka vertrat die Ansicht: „Man fotografiert Dinge, um sie aus dem Sinn zu bekommen. Meine Geschichten sind eine Art von Augenschließen." Es ist kein Zufall, dass sich auch Roland Barthes auf diese Worte bezieht. Bisang befreit seinen Kopf von einzelnen Frauen, er zieht sie aus und streicht sie aus seinem Gedächtnis. Ihn interessiert seine Universalfrau. So entdeckte er den besonderen Reiz afrikanischer Frauen. „In der dunkelhäutigen Frau finde ich die beste Komplizin. Sie ist weicher, ungekünstelter, in ihren Bewegungen unbefangener und natür-

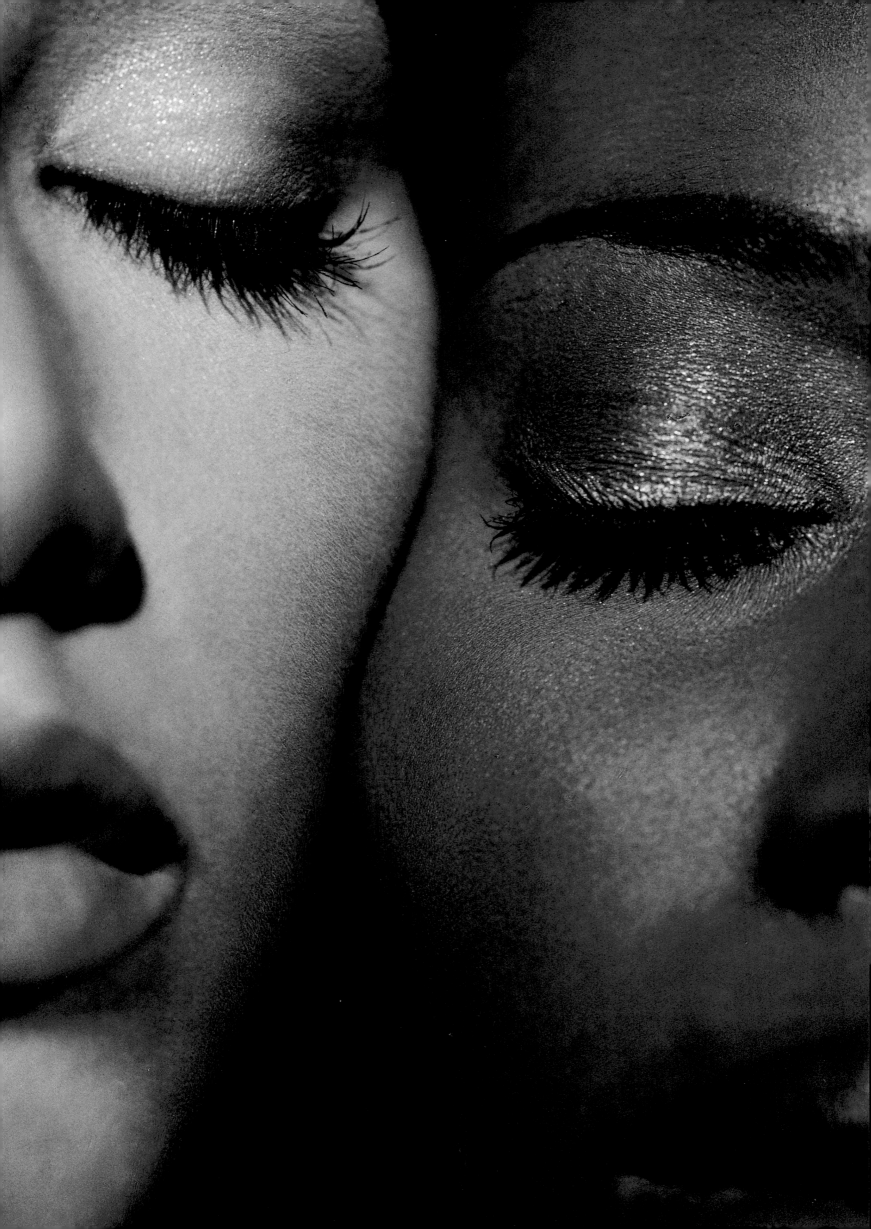

Wisdom and knowledge, Sophia directs Bisang's journey towards origins, towards a future which is a return to the past. Sophia appears in the form of the great black Mother. It is not a question of the colour of the skin but the colour of the anima, an anima which miraculously reveals itself through the Photo to have both its own light and its own shadow.

licher. Alles geschieht von selbst, wenn sie nackt vor der Kamera steht."
Inzwischen lenkt Sophia, die Weisheit, die Erkenntnis, Bisang auf seiner Reise zu den Ursprüngen, hin auf eine Zukunft, die eine Rückkehr zur Vergangenheit ist. Sophia als große schwarze MUTTER. Es geht dabei nicht um die Farbe der Haut, sondern um die Farbe der Seele. Es geht um die Seele, die im FOTO auf wundervolle Weise ihre Licht- und Schattenseiten offenbart.

WHOEVER

WER

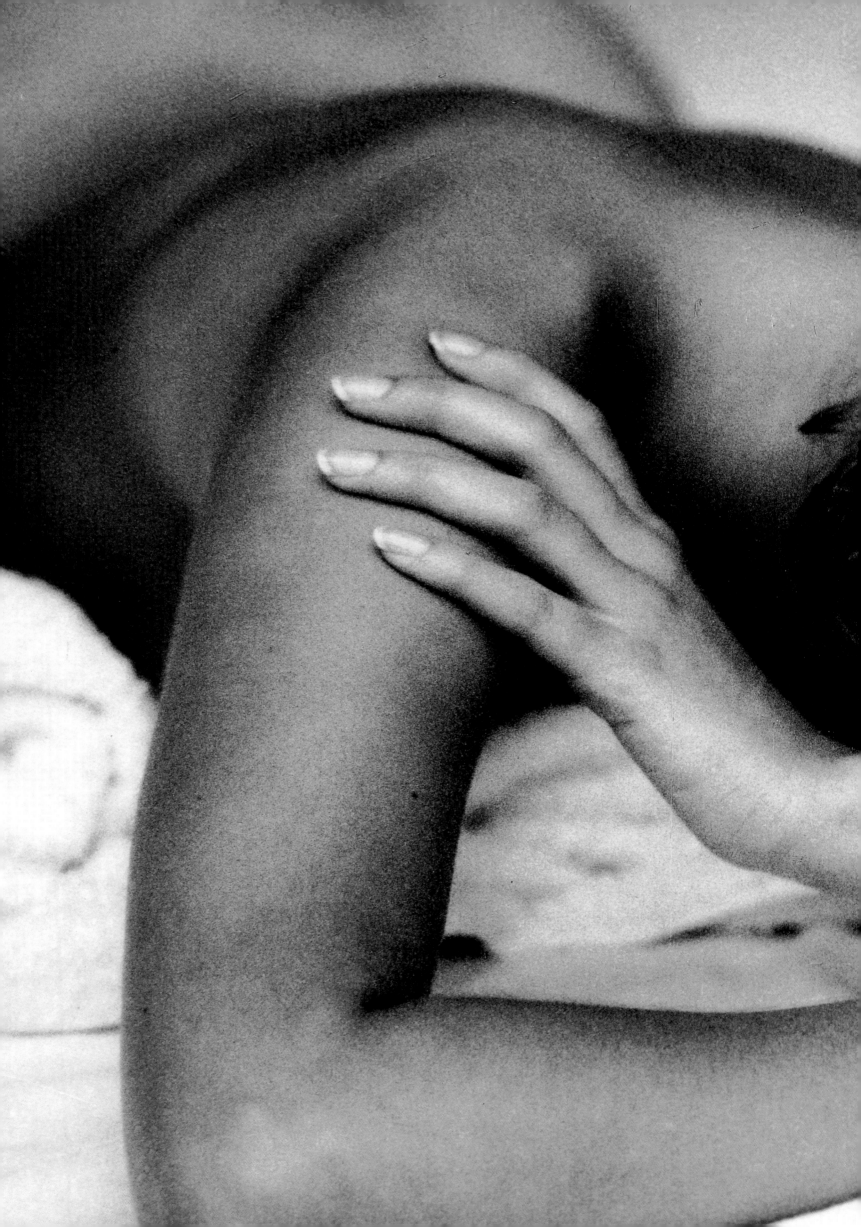

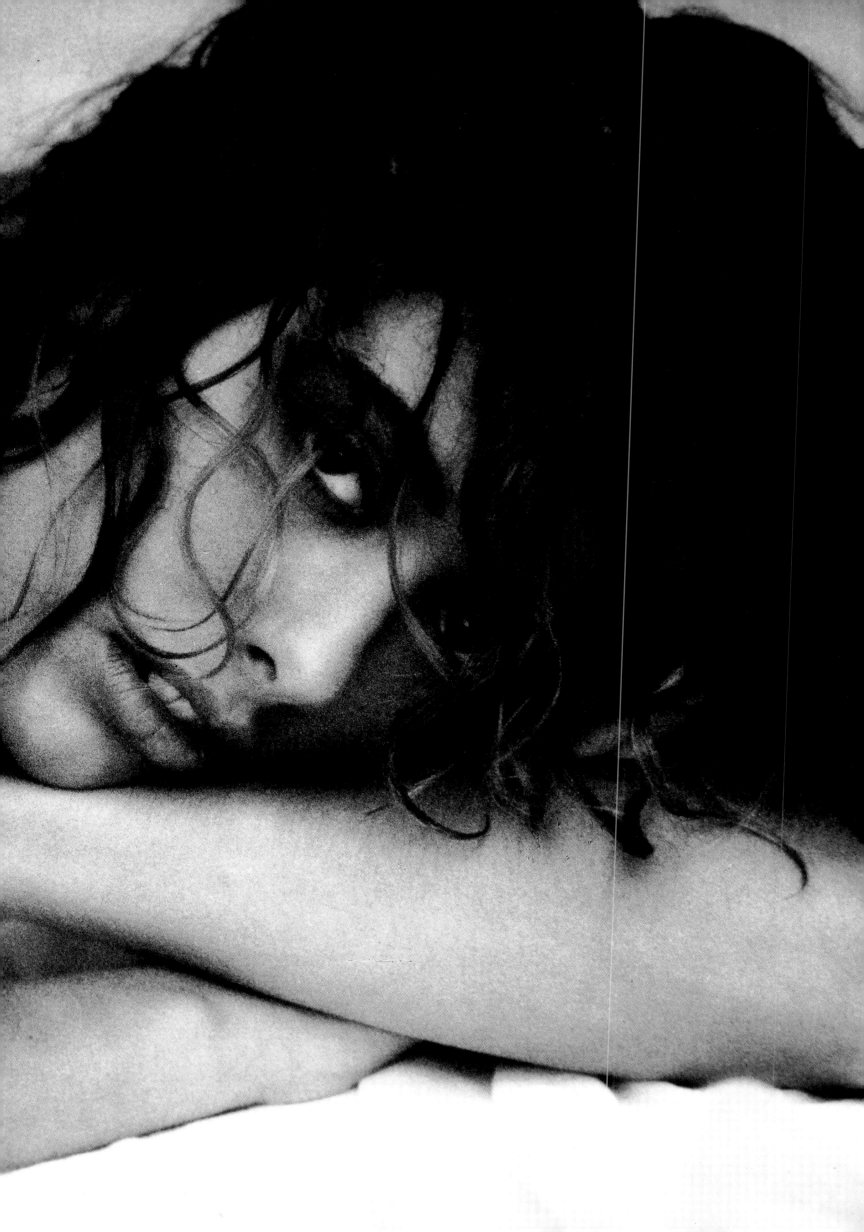

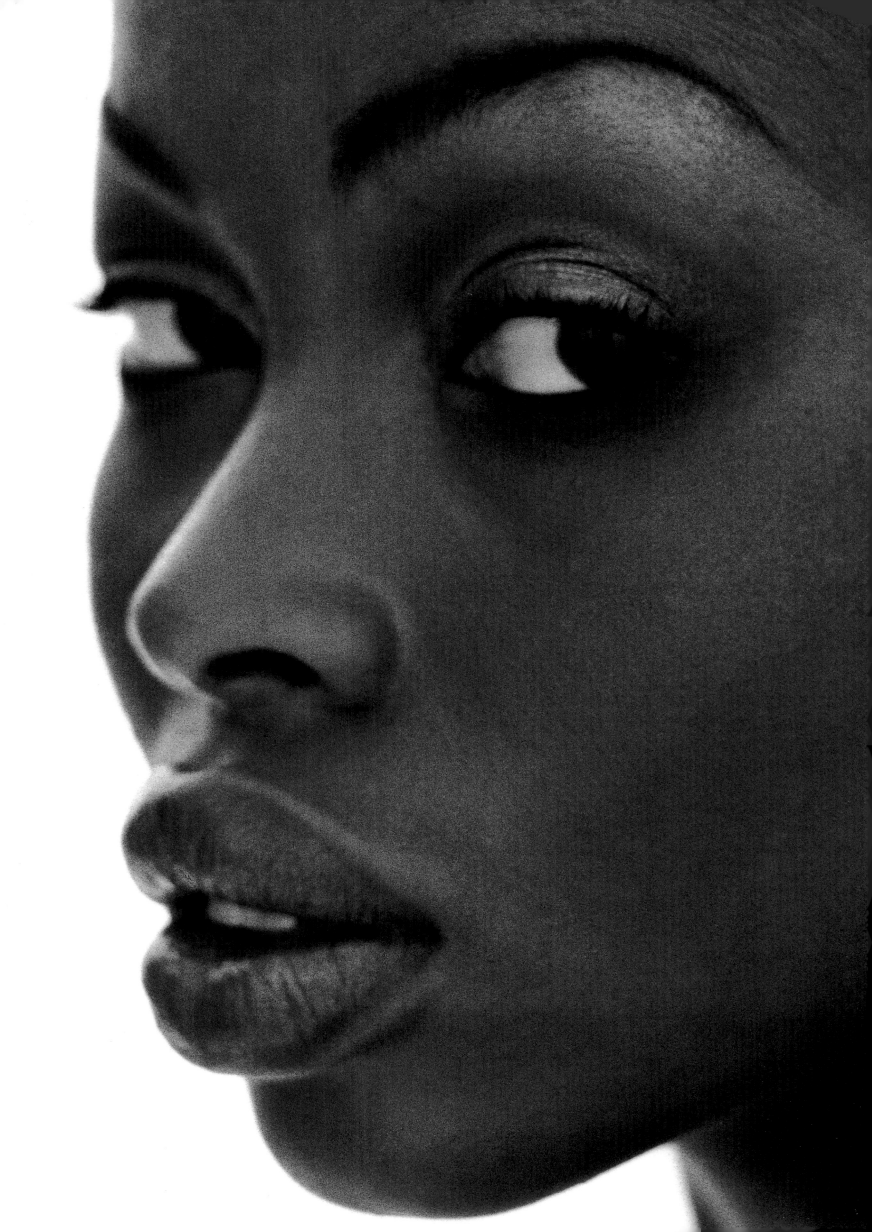

Who are you whom I feel the desire to photograph? *Who* are you that obliges me to halt? *Who* are you that forces me to put everyone else to one side, putting also to one side sleep, hunger, and thirst? *Who* are you who threatens to become the master (the mistress, the Dominator, the Woman) of my day-to-day time? Why in this moment is it you, and only you, who attracts me, enthrals me, challenges me? Why your eyes, even more than your hands?

Who are you, you who want to take my anima and transform it into a photograph? *Who* are you that wants to rob a part of me and transform it into an image? *Who* are you that promises me eternity in exchange for an adventure?

Who are you, you who are looking at the photos of this book and in some way are making them your own?

Of the five words that make up the title of this book and which are a key for breaking down and recomposing a photographic style, the WHO is the beginning of a story and at the same time, the sign pointing to the end. It is the meeting between the *Operator* (the Photographer) and the *Spectrum* (the object of the photo which becomes the subject in the photo). It is the clash between Hunter and Prey. It is the cross between the Executioner and the Victim. But it also contains the seed of a future moment of detachment and farewell. All of this in the (initial) primordial atmosphere of what is about to happen, we do not yet know how and when. Or in the atmosphere of incompleteness. And the fascination of incompleteness, in life as in art, is a maximum. A hair's breadth from the absolute.

The WHO is mysterious because it seems to happen by chance, but instead it implies an ambivalent complicity. In all directions. This is precisely what distin-

Wer bist du, die du in mir das Verlangen weckst, dich zu fotografieren? *Wer* bist du, die du mich zum Stehenbleiben zwingst? *Wer* bist du, die du alles andere, auch Schlaf, Hunger und Durst nebensächlich werden lässt? *Wer* bist du, die du Herr (Herrin, Herrscherin, Frau) über meine Zeit zu werden drohst? Warum ziehst gerade du, und nur du, mich in diesem Moment an, verzauberst und provozierst mich? Warum mit deinen Augen noch eher als mit deinen Händen?

Wer bist du, der du meine Seele nehmen und in einem Foto festhalten willst? *Wer* bist du, der du einen Teil von mir stehlen und in ein Bild verwandeln willst? *Wer* bist du, der du mir die Ewigkeit als Lohn für ein Abenteuer versprichst?

Wer bist du, Betrachter der Fotos in diesem Buch, die du dir, wie auch immer, zu Eigen machst?

Anhand der fünf Wörter des Titels dieses Buchs lässt sich der fotografische Stil entschlüsseln. Das WER markiert den Anfang einer Geschichte und verweist zugleich auf das Ende. Es steht für die Begegnung zwischen dem *Operator* (dem Fotografen) und dem *Spectrum* (dem Objekt des Fotos, das im Foto zum Subjekt wird), für das Duell zwischen Jäger und Beute, für die Kontamination von Henker und Opfer. Es enthält im Kern aber auch den zukünftigen Moment der Trennung und des Abschieds. Das alles schwingt zu Anfang in der Atmosphäre des kommenden Ereignisses mit, von dem wir nicht genau wissen, wie und wann es stattfinden wird. Oder, besser gesagt, in der Atmosphäre des Unvollendeten. Die Faszination des Unvollendeten ist im Leben wie in der Kunst das Höchste. Sie berührt das Absolute.

Das WER ist geheimnisvoll. Es scheint ein Produkt des Zufalls zu sein, setzt jedoch eine vieldeutige Komplizenschaft voraus. In jeder Beziehung. Genau das unterscheidet die Metapher des Jäger-Fotografen von

guishes the metaphor of the hunter-photographer from the reality of life. The photographer searches out and finds but is also searched out and found. As Bruno Bisang says: "It is incredible how the encounter stupefies me every time. It can *appear* like any everyday incident appears. But it is not like that. The subject, an unknown girl, looks at the photos I have taken in the past and which have nothing to do with her, are extraneous to her. They should, if anything, drive her away, and yet… something lights up, all of a sudden. It was there but it was not visible. Neither she nor I imagined that it was there."

The moment of the WHO is one of attack and defence in a game of complicity that has already been fully accepted. It does not matter where it might lead. The search for the weak point, which will be the strong point of the photograph (the *Punctum* of Roland Barthes) reaches its maximum potential in the WHO. Indeed, what is most striking about the series of photographs in this section of the book (peering eyes, closing hands, the arming of legs and arms) are the presages, the premonitions, the desires flowering under the memory of fear (a fear which has left just its shadow), the defence and the attack before the truce.

The WHO also concerns the encounter with the *Spectator*, the reader, the *Voyeur*. In a word, it concerns you, you who are now holding this book in your hands and are flicking through it, your gaze lingering here and there, like when you come across for the first time a scene or a person that attracts you. In order to participate in the game, the complicity of the *Spectator* is also required. Otherwise the Photograph excludes him, and he excludes the Photograph (which is the same thing).

der Realität des Lebens. Der Fotograf sucht und findet, aber er wird auch gesucht und gefunden. „Es ist unglaublich", so Bruno Bisang, „wie mich jede Begegnung neu überrascht. Sie kann *sich ergeben*, wie sich irgendein alltäglicher Zwischenfall ergibt. Aber so ist es nicht. Das Subjekt, ein unbekanntes Mädchen, betrachtet die Fotos, die ich in der Vergangenheit gemacht habe und die nichts mit ihr zu tun haben, die ihr fremd sind … Und plötzlich fängt etwas Feuer. Es war schon da, wenn auch unsichtbar. Weder ich noch sie wussten bis dahin, dass es existierte."

Der Moment des WER ist der Moment des Angriffs und der Verteidigung in einem komplizenhaften Spiel, und es ist beschlossene Sache, dass es zu Ende gespielt wird. Egal, wohin es führt. Die Suche nach dem schwachen Punkt, der zugleich der starke Punkt des Fotos (das *Punctum* von Roland Barthes) ist, erreicht im WER ihr höchstes Potenzial.

Und tatsächlich bestechen in der Bildsequenz dieses Kapitels (Augen, die beobachten; Hände, die etwas vorenthalten; Arme und Beine, die sich verschränken) die Vorahnungen, die Vorzeichen, das aufkommende Begehren in Erinnerung der Angst (eine Angst, die nur ihren Schatten zurückgelassen hat), die Verteidigung und der Angriff vor dem Waffenstillstand.

Das WER betrifft auch die Begegnung mit dem *Spectator*, dem Betrachter, dem Leser, dem *Voyeur*. Kurz, es betrifft genau dich, der oder die du dieses Buch in den Händen hast, darin blätterst und deinen Blick hier und dort verweilen lässt, wie bei der ersten Begegnung mit einer Landschaft oder einem Menschen, die dich anziehen. Auch der *Spectator* ist dazu aufgefordert, sich aktiv an dem Spiel zu beteiligen. Andernfalls bleibt ihm die Fotografie unzugänglich und er der Fotografie unzugänglich (was dasselbe ist).

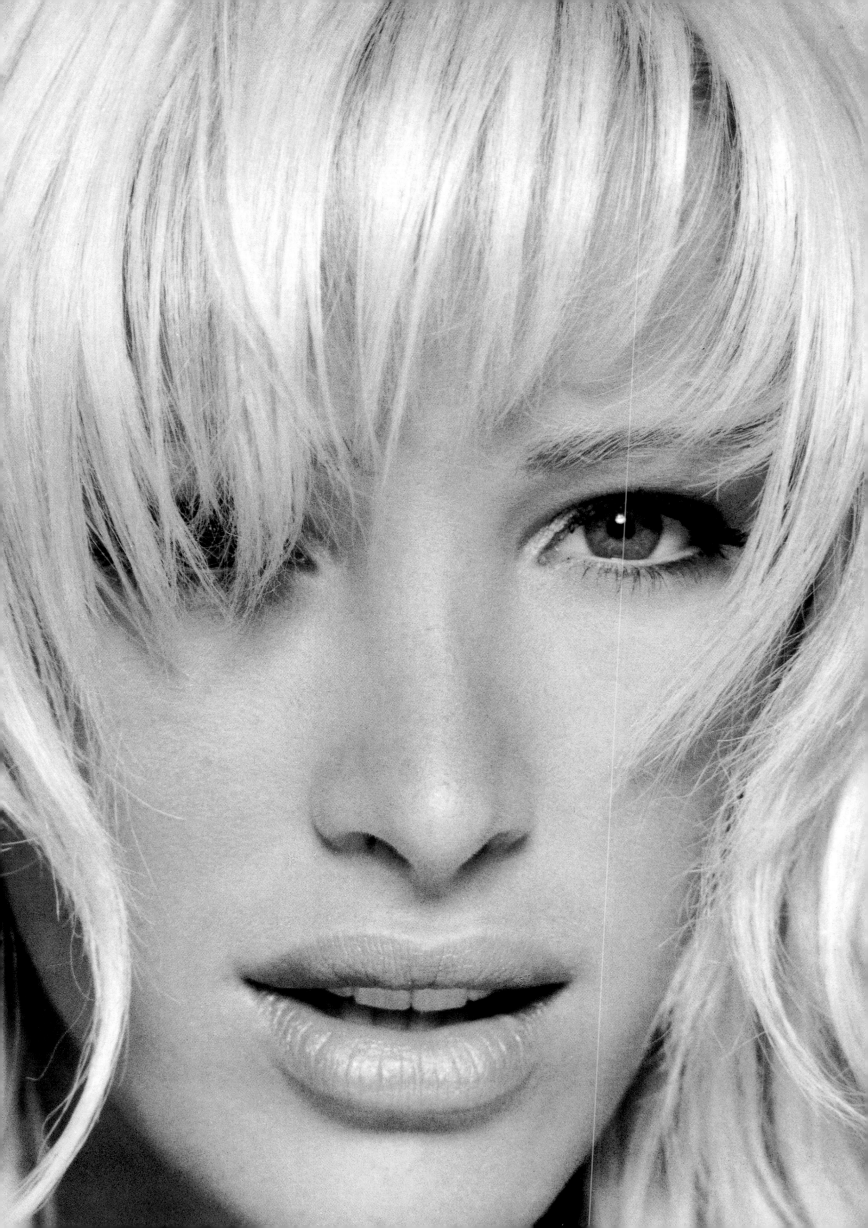

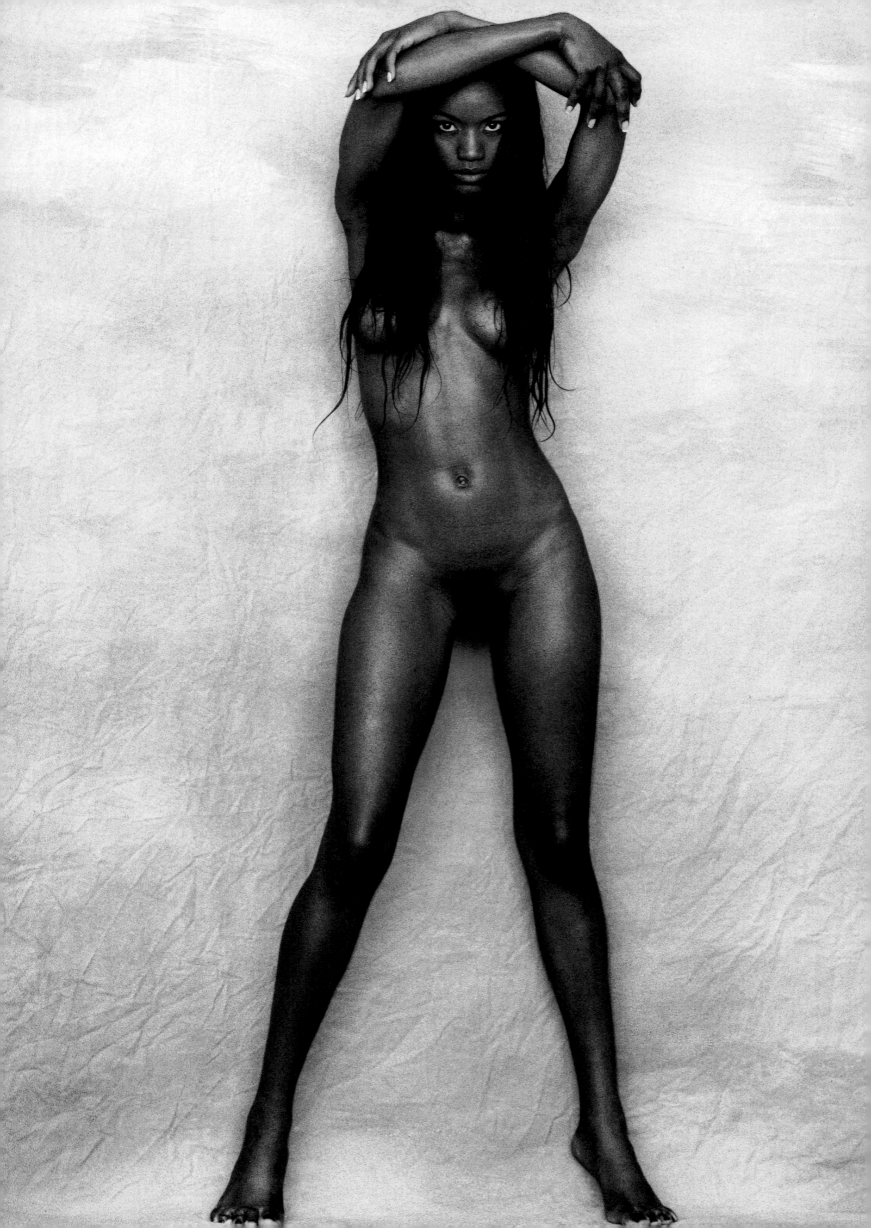

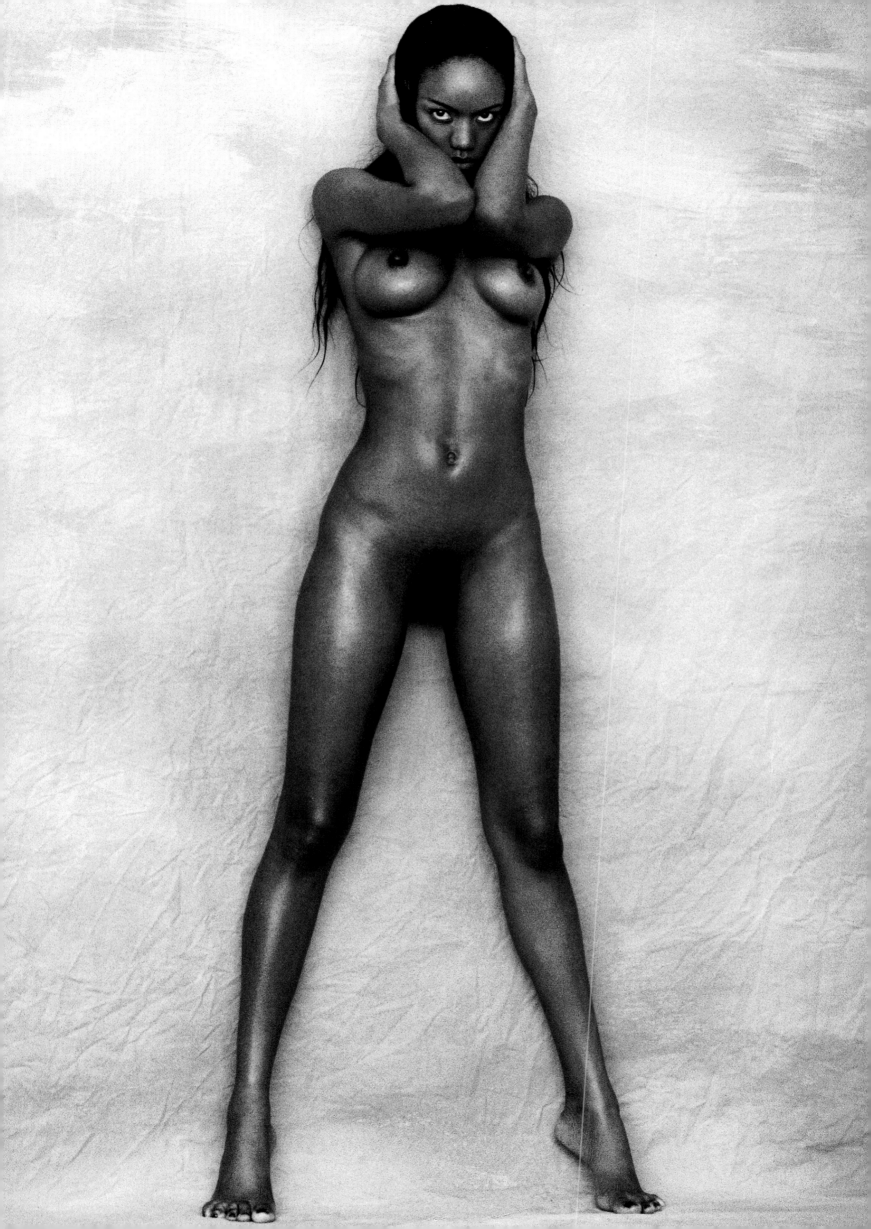

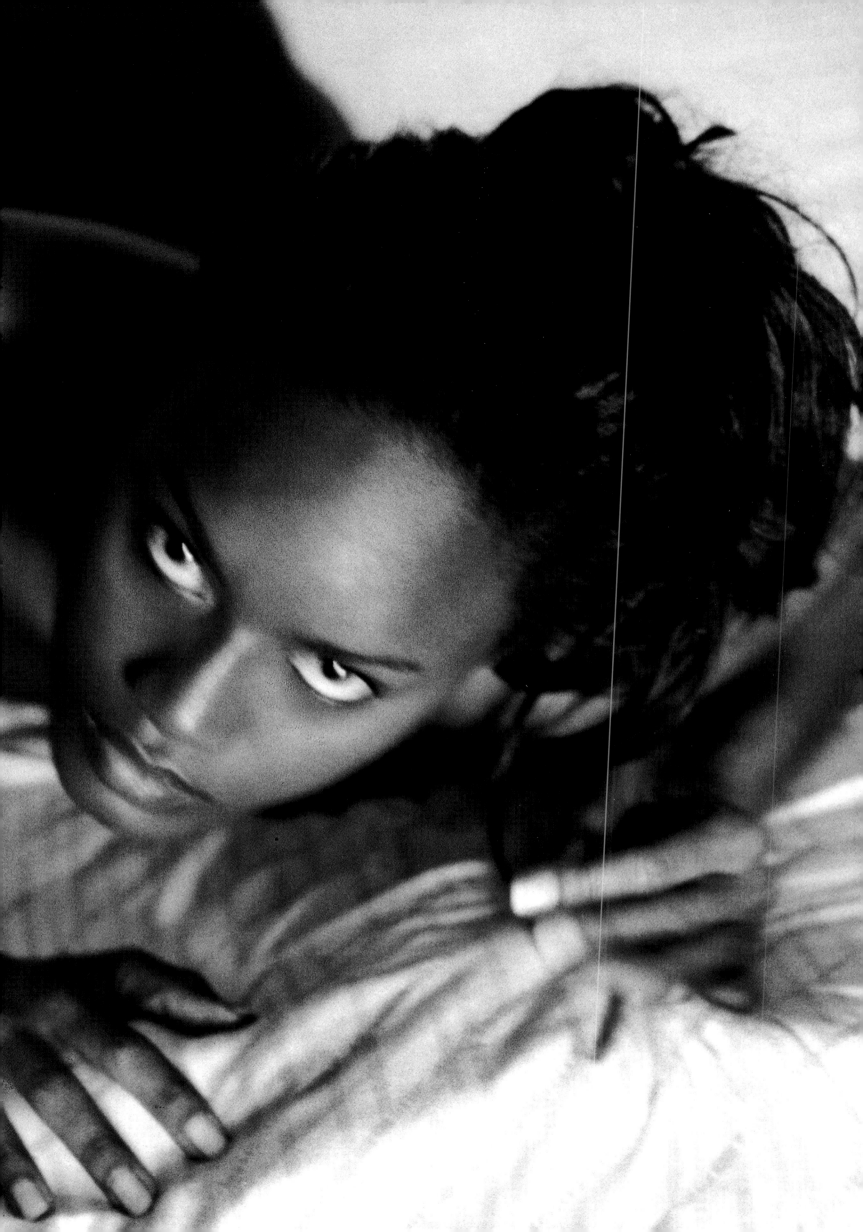

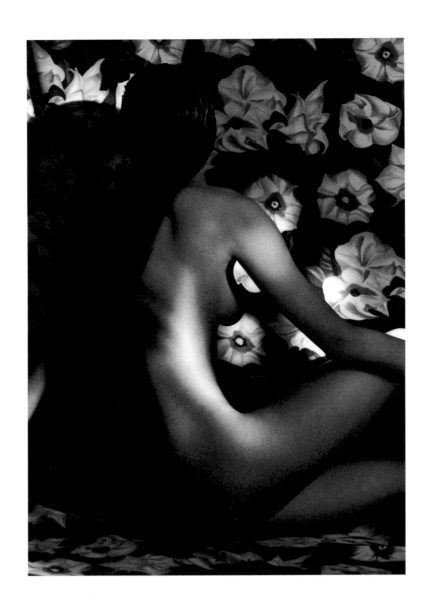

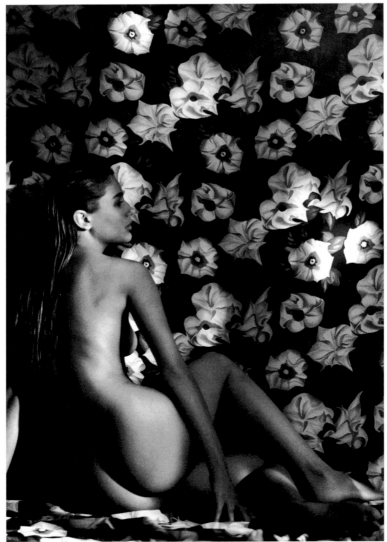

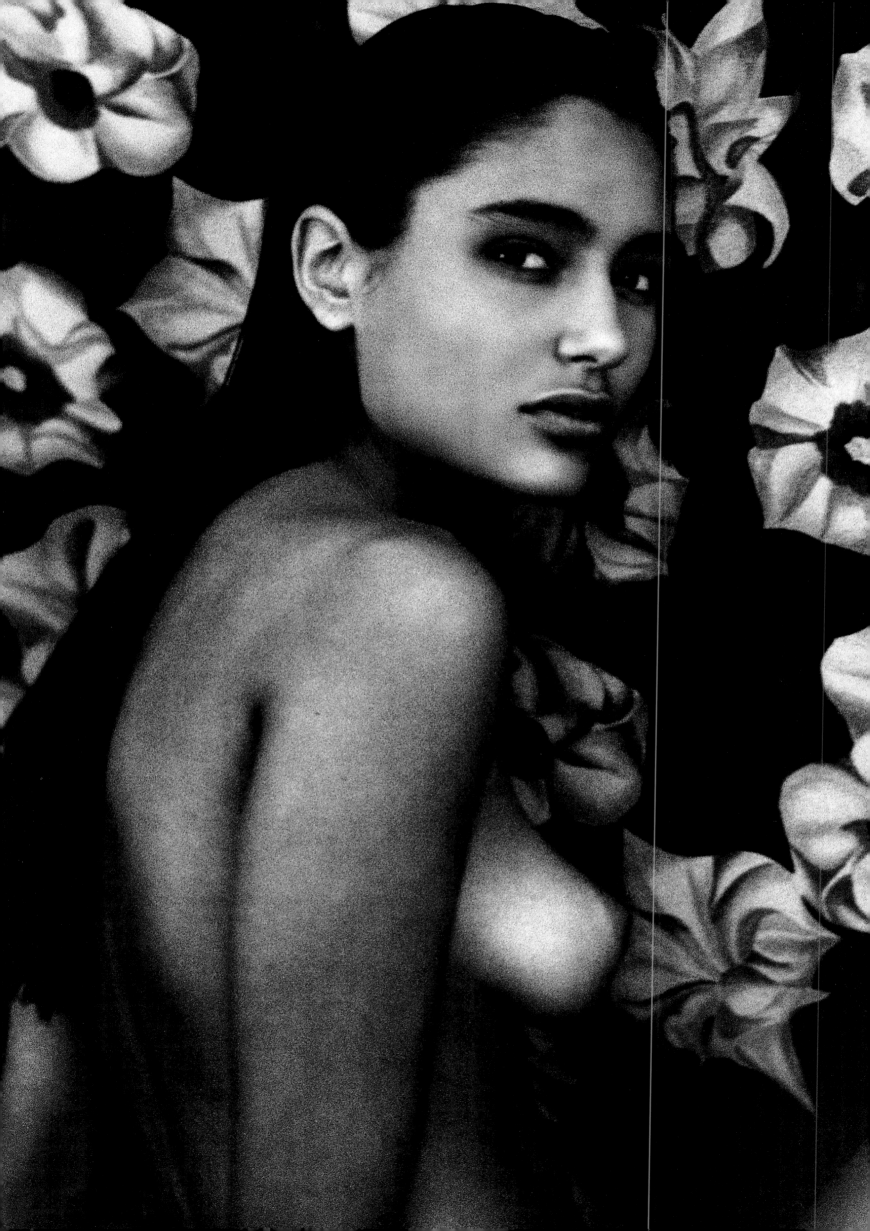

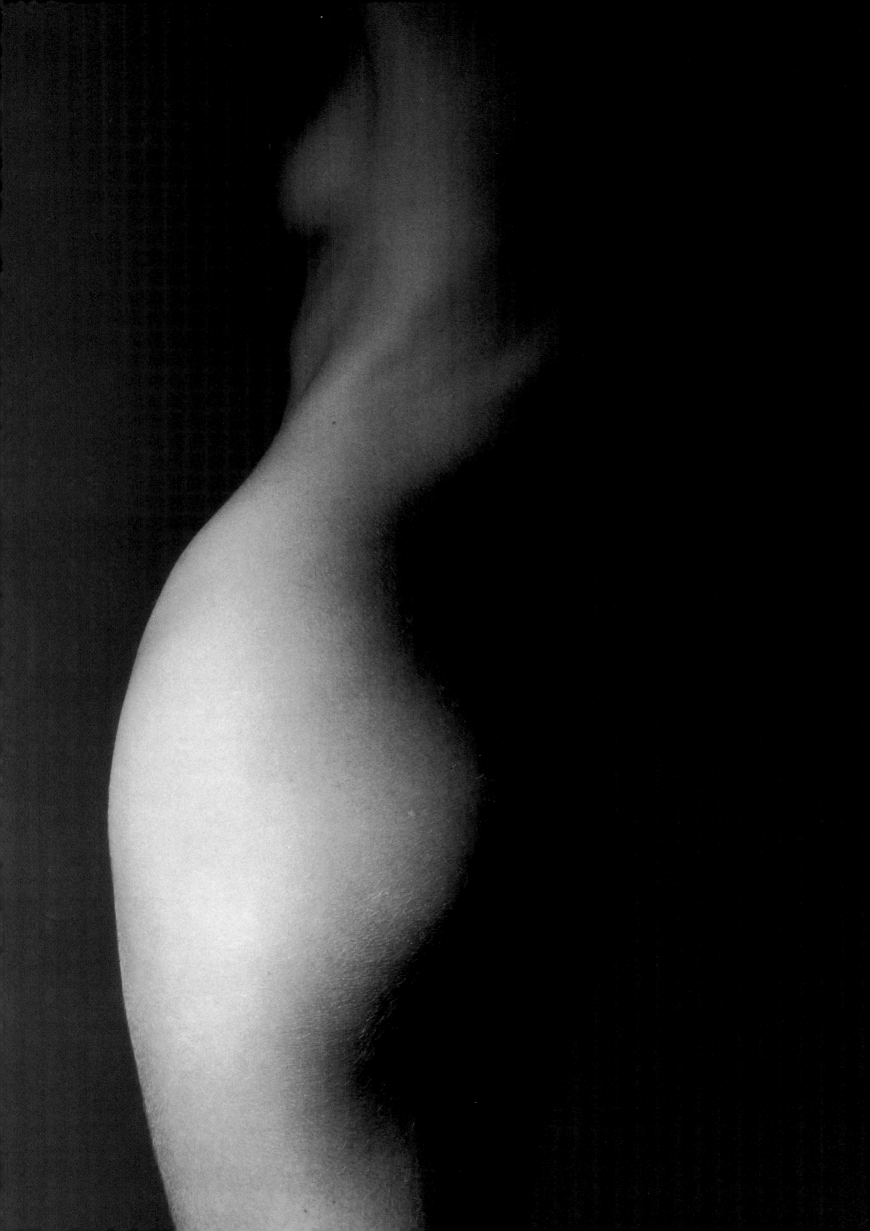

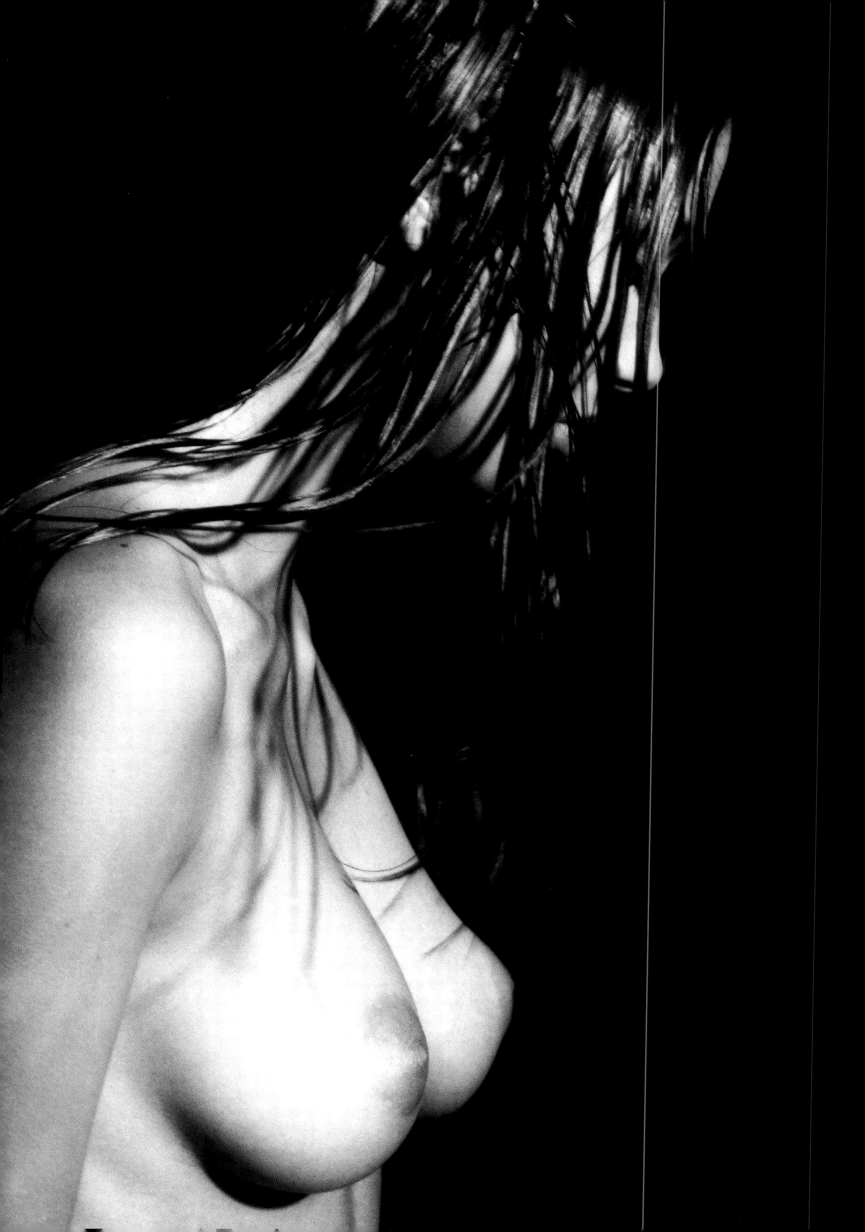

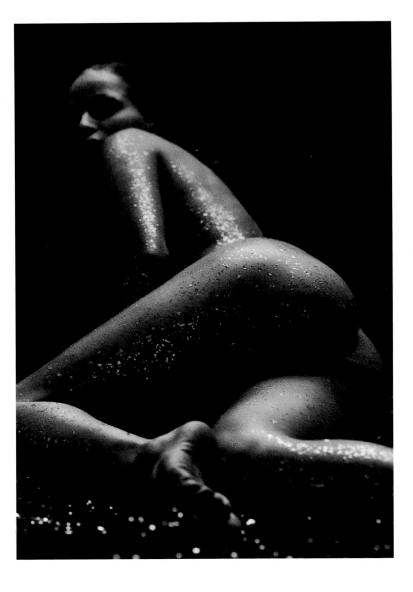
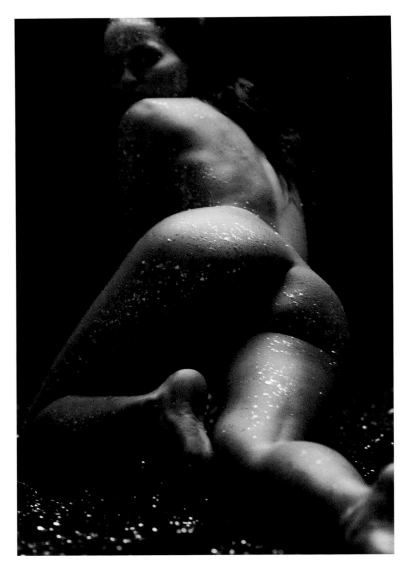
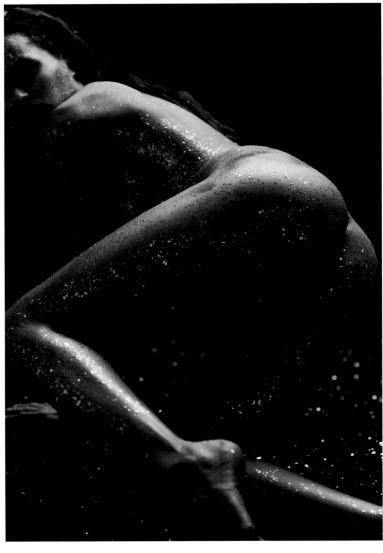
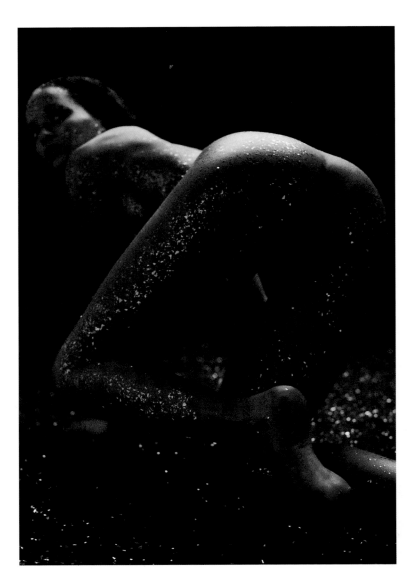

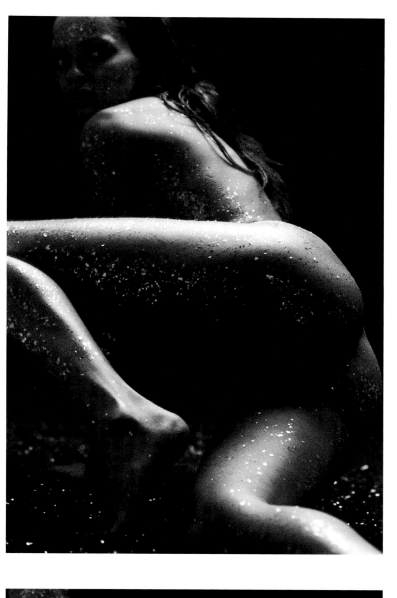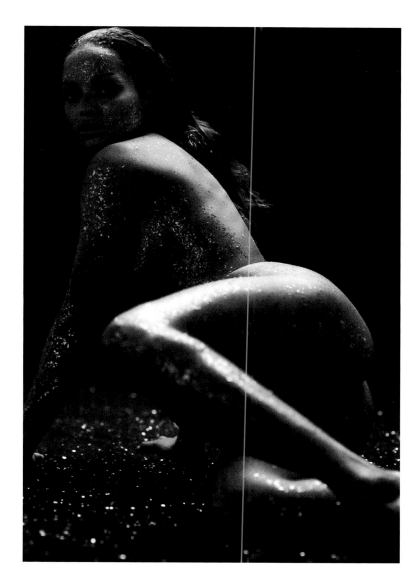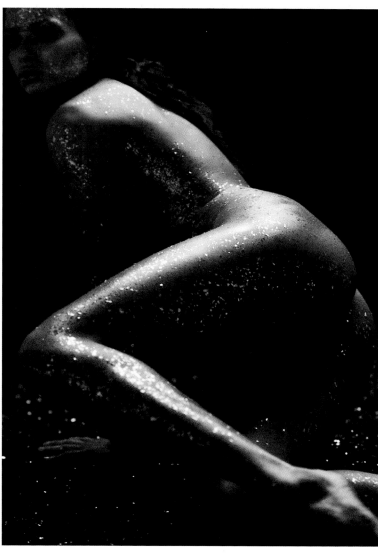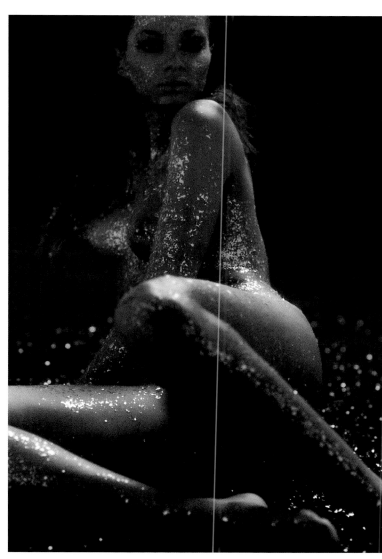

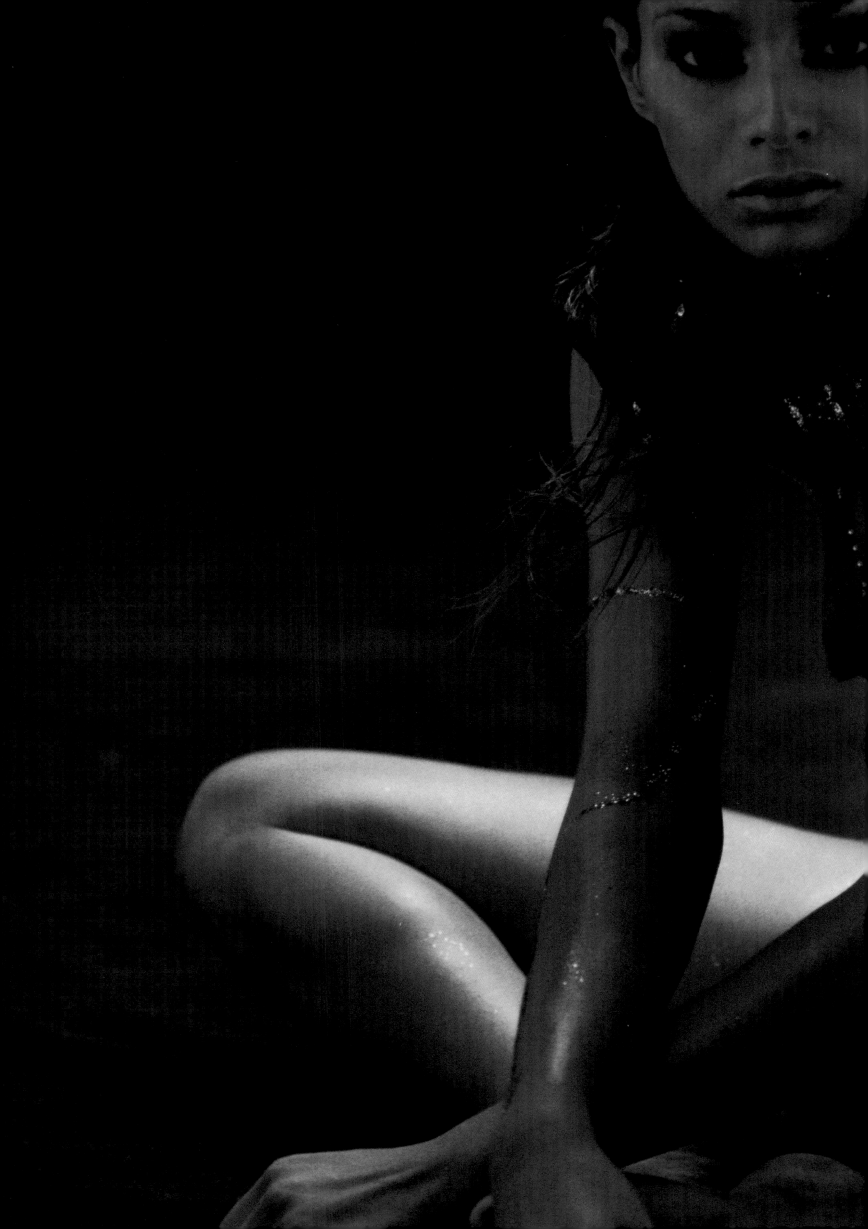

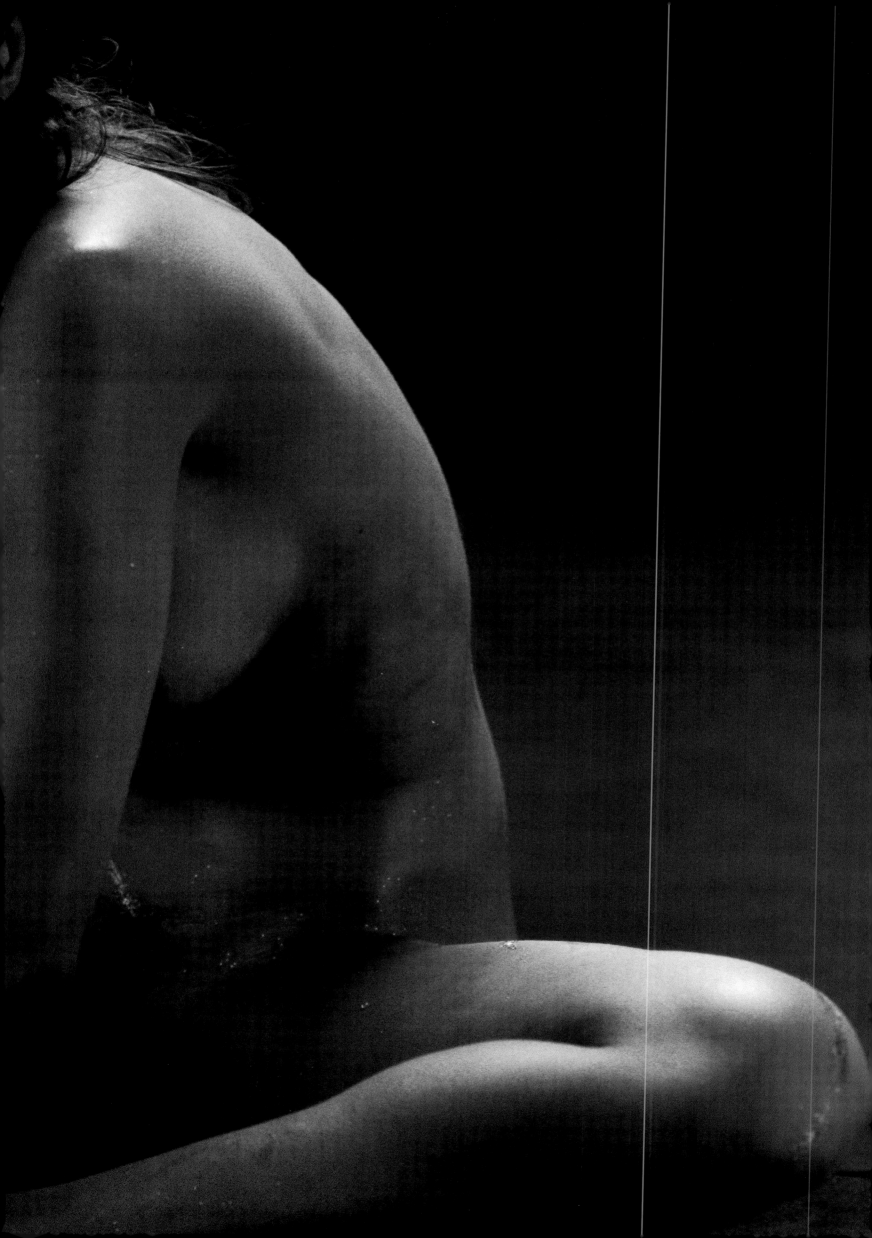

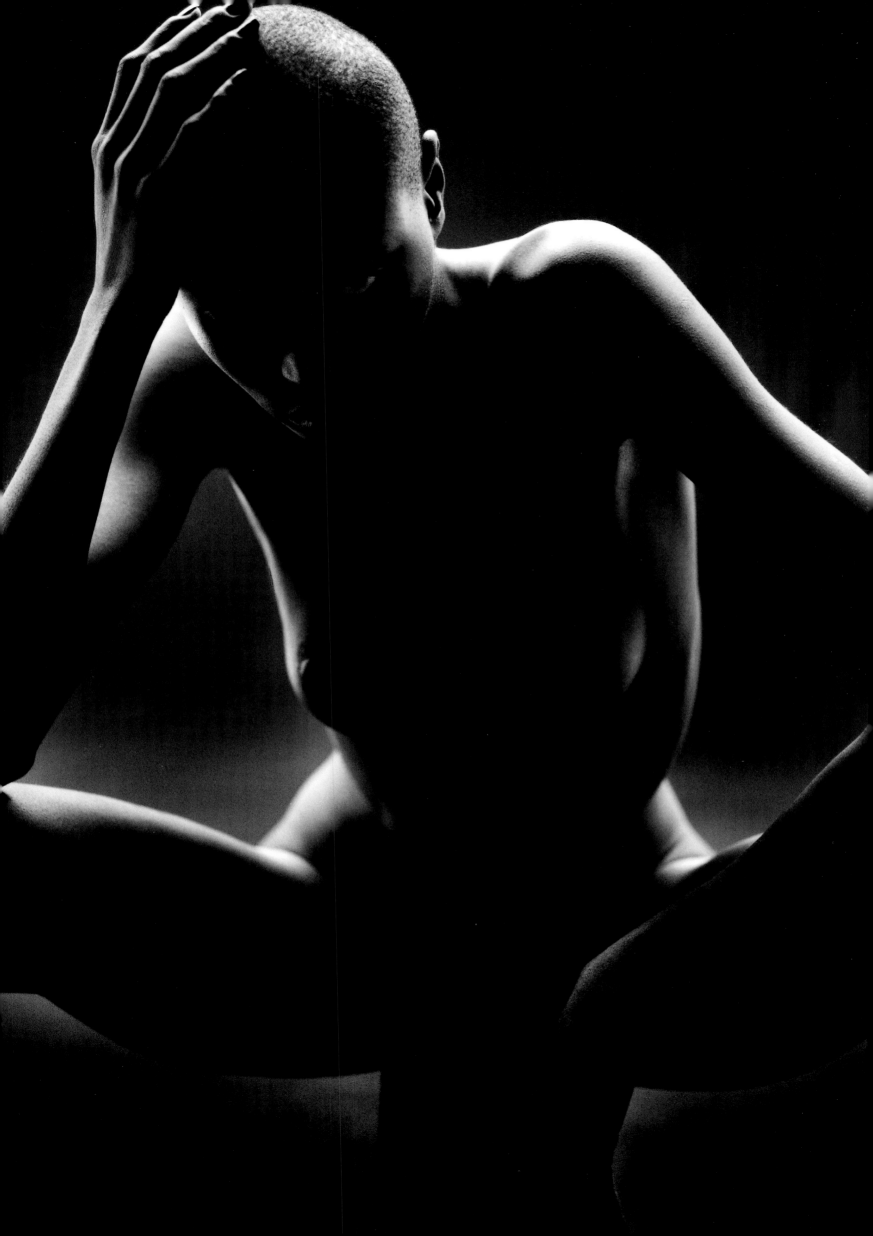

"The WHO is mysterious because
it seems to happen by chance,
but instead it implies an ambivalent
complicity."

„Das WER ist geheimnisvoll.
Es scheint ein Produkt des Zufalls
zu sein, setzt jedoch eine vieldeutige
Komplizenschaft voraus."

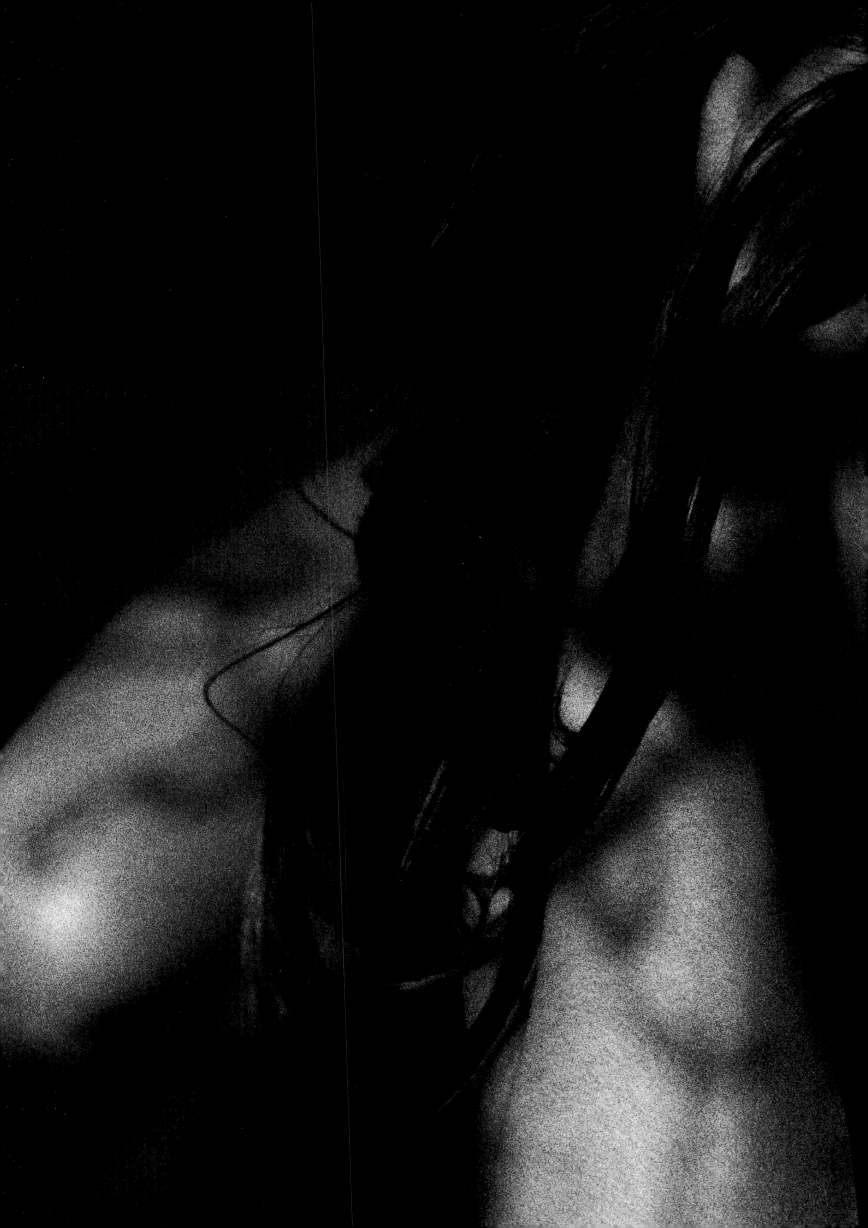

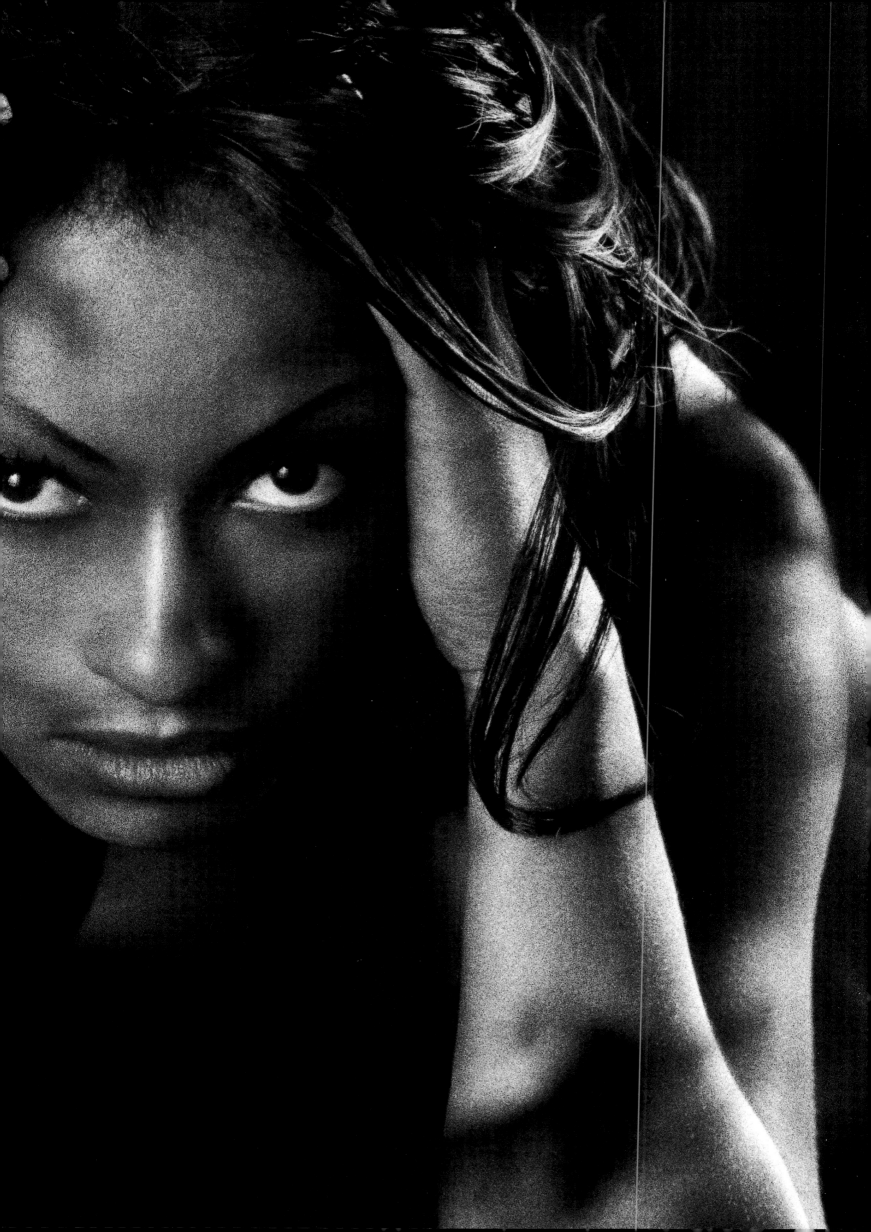

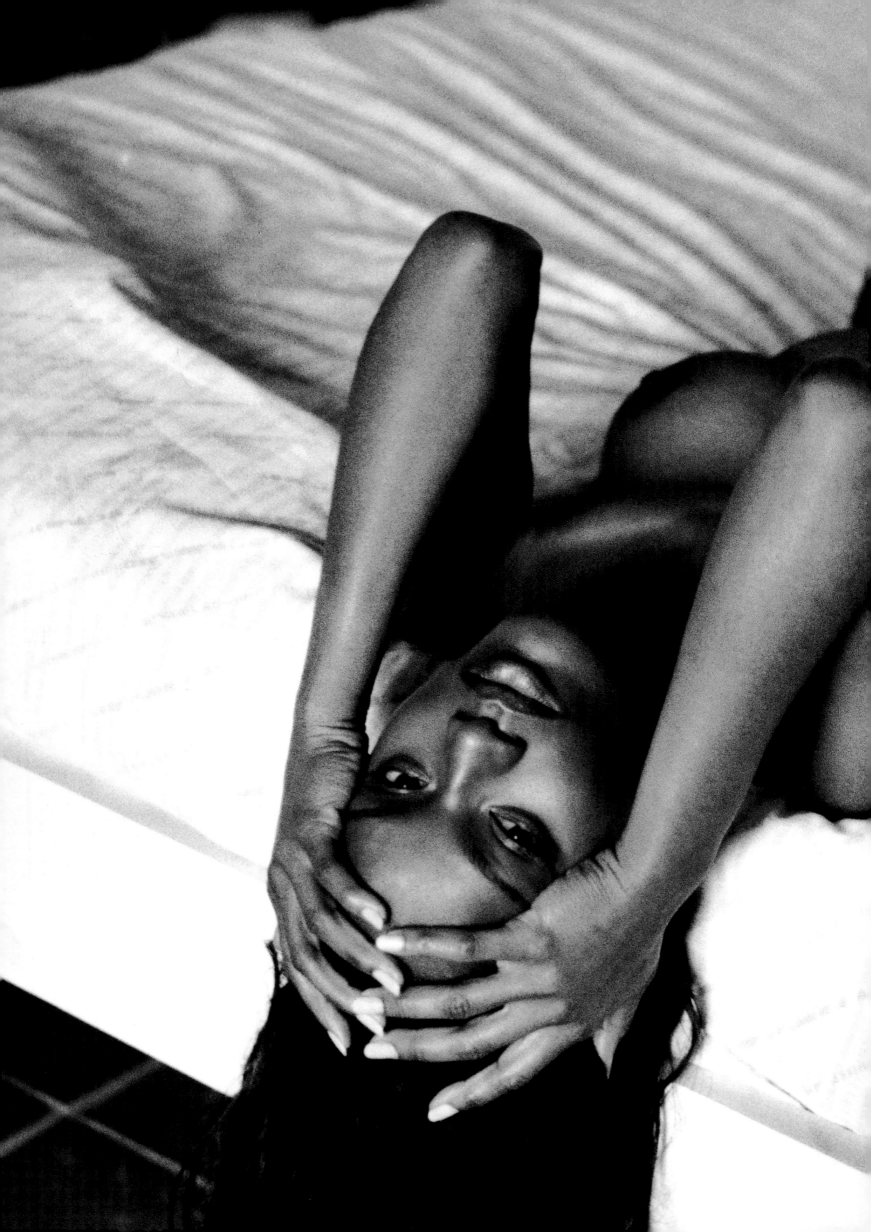

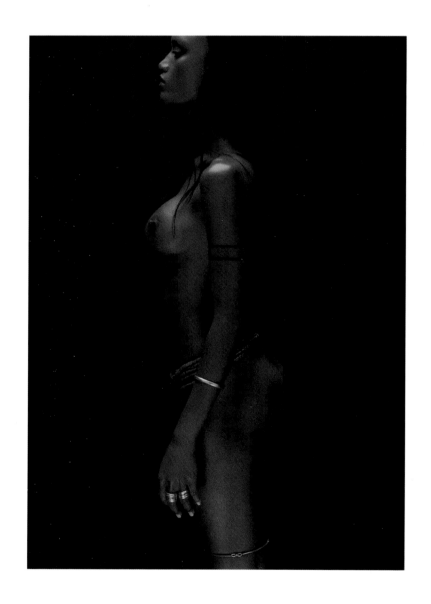
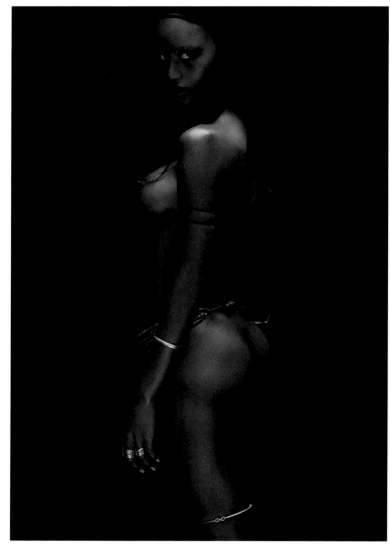

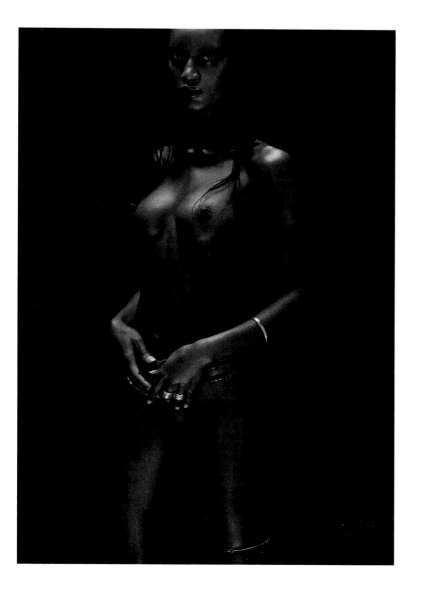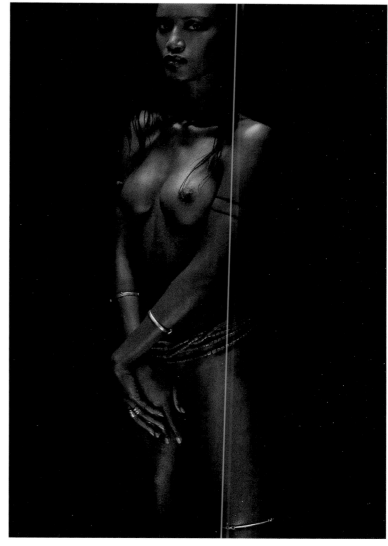

"Why in this moment is it you, and
only you, who attracts me, enthrals me,
challenges me?"

„Warum ziehst gerade du,
und nur du, mich in diesem Moment an,
verzauberst und provozierst mich?"

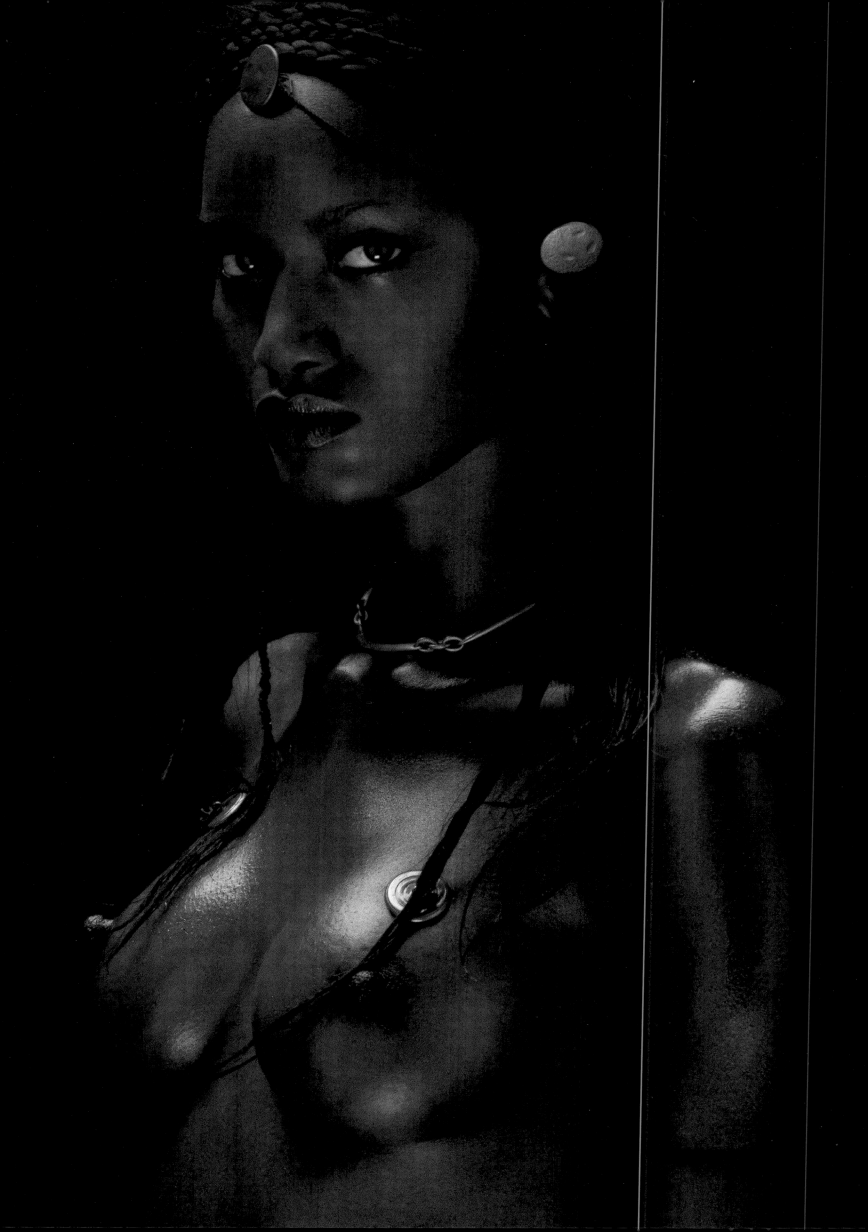

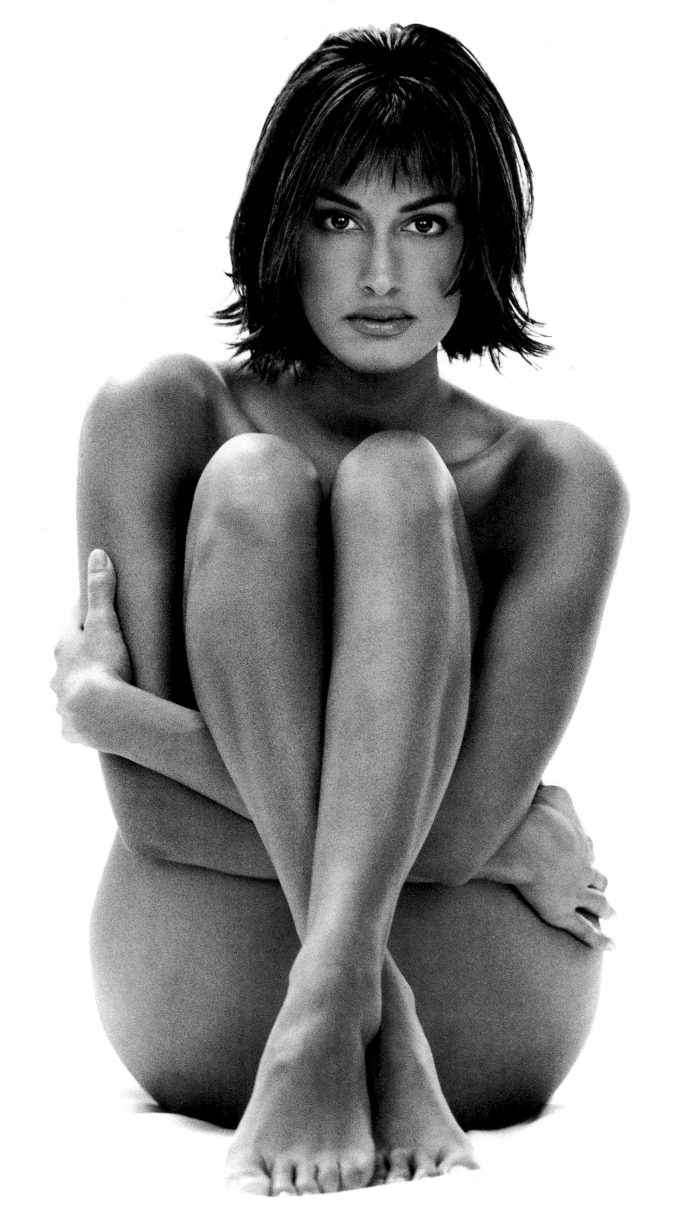

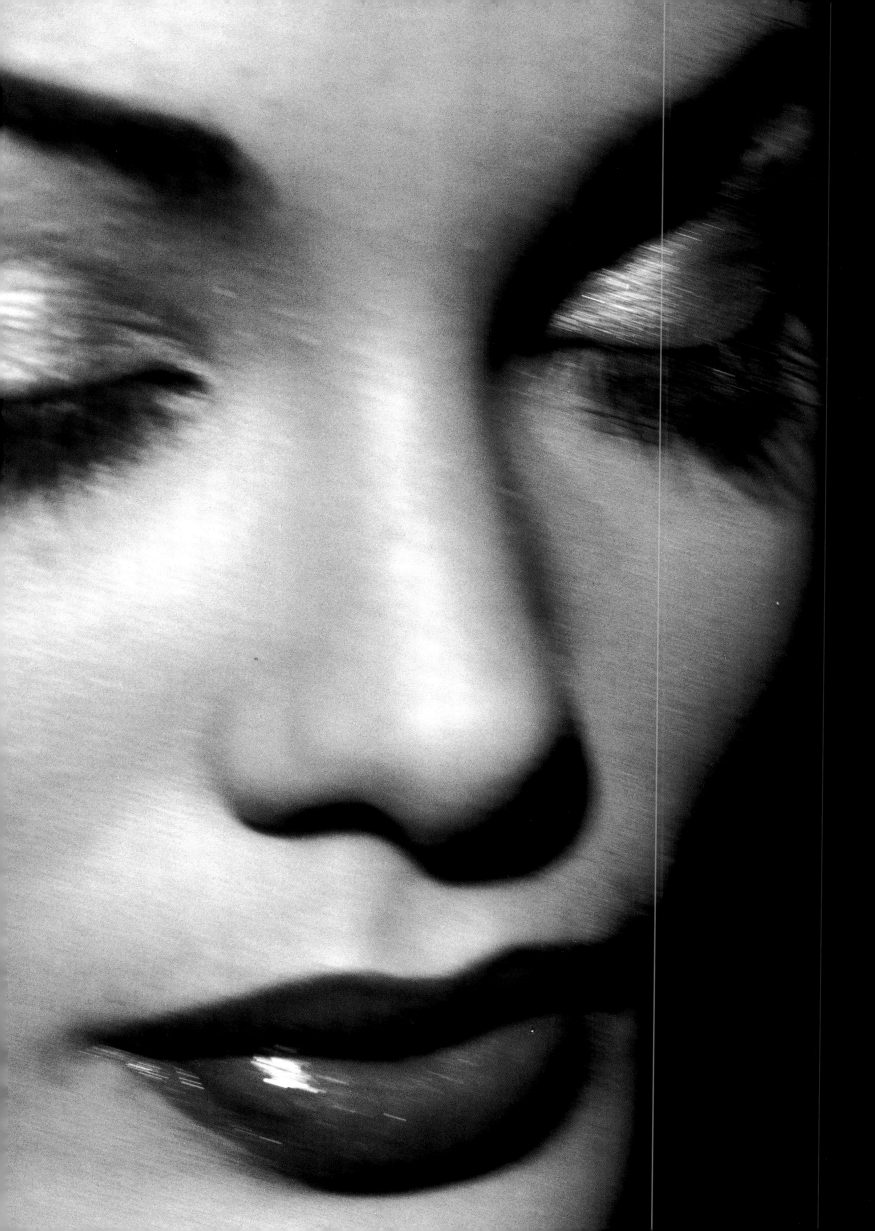

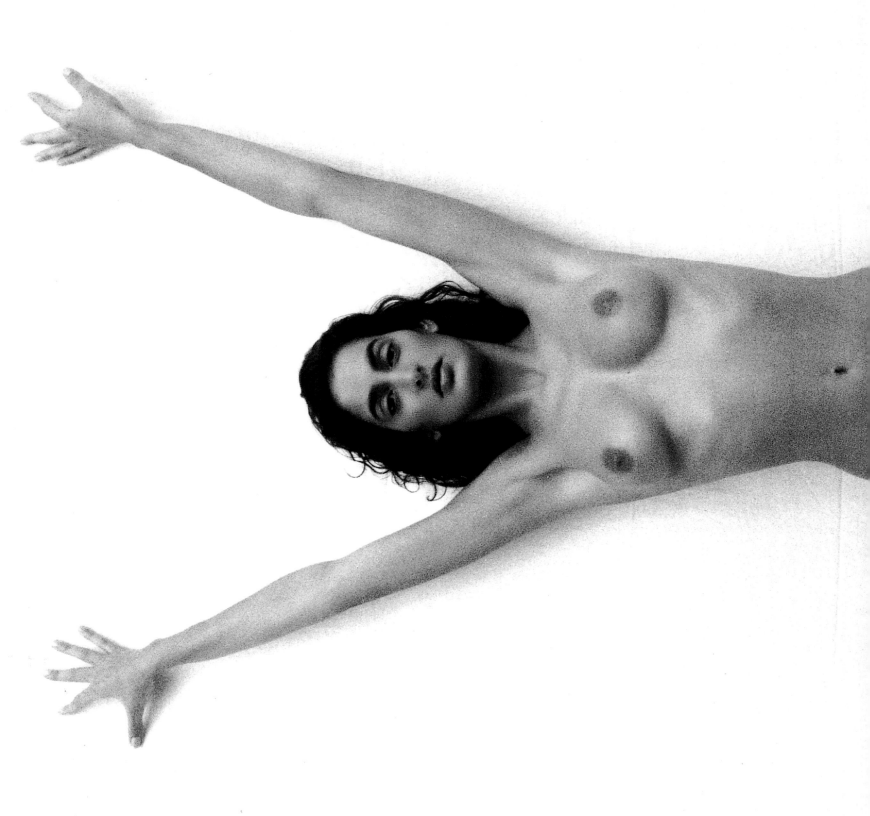

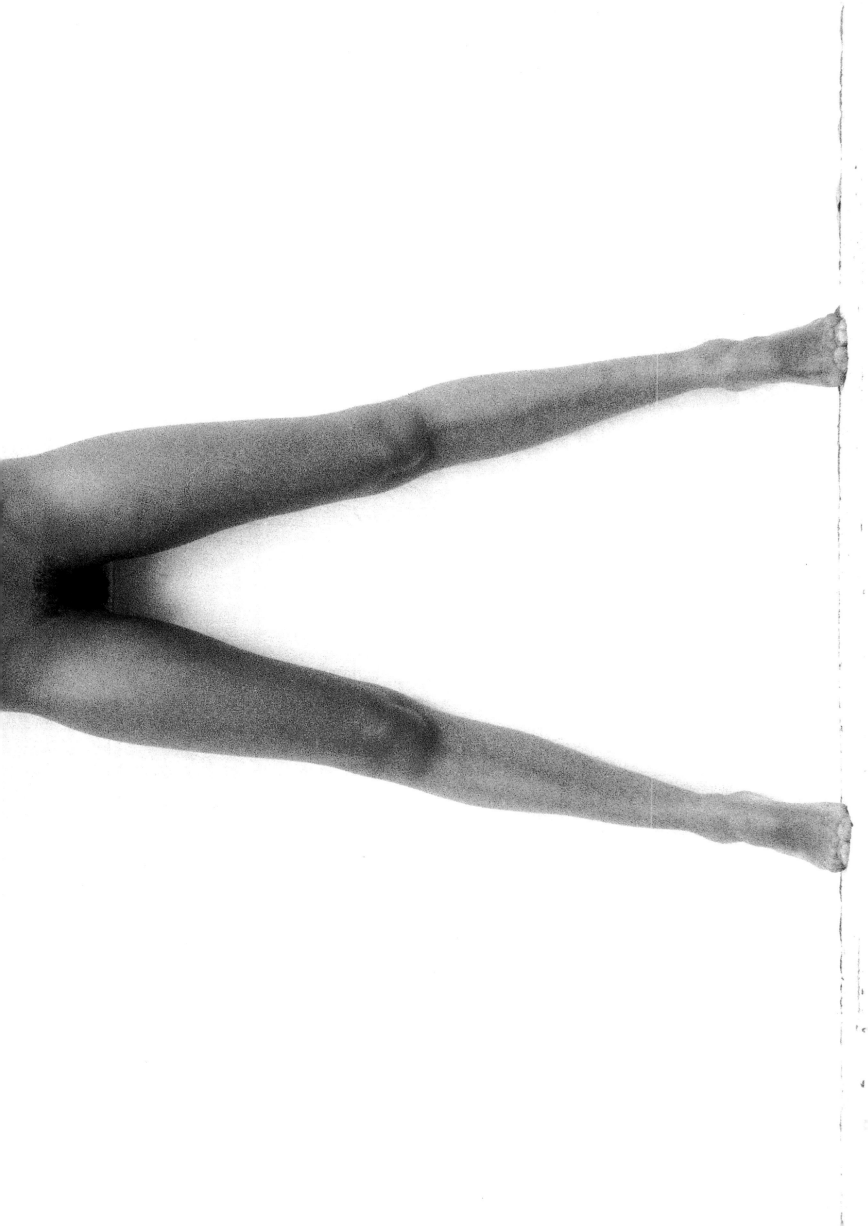

ME

MICH

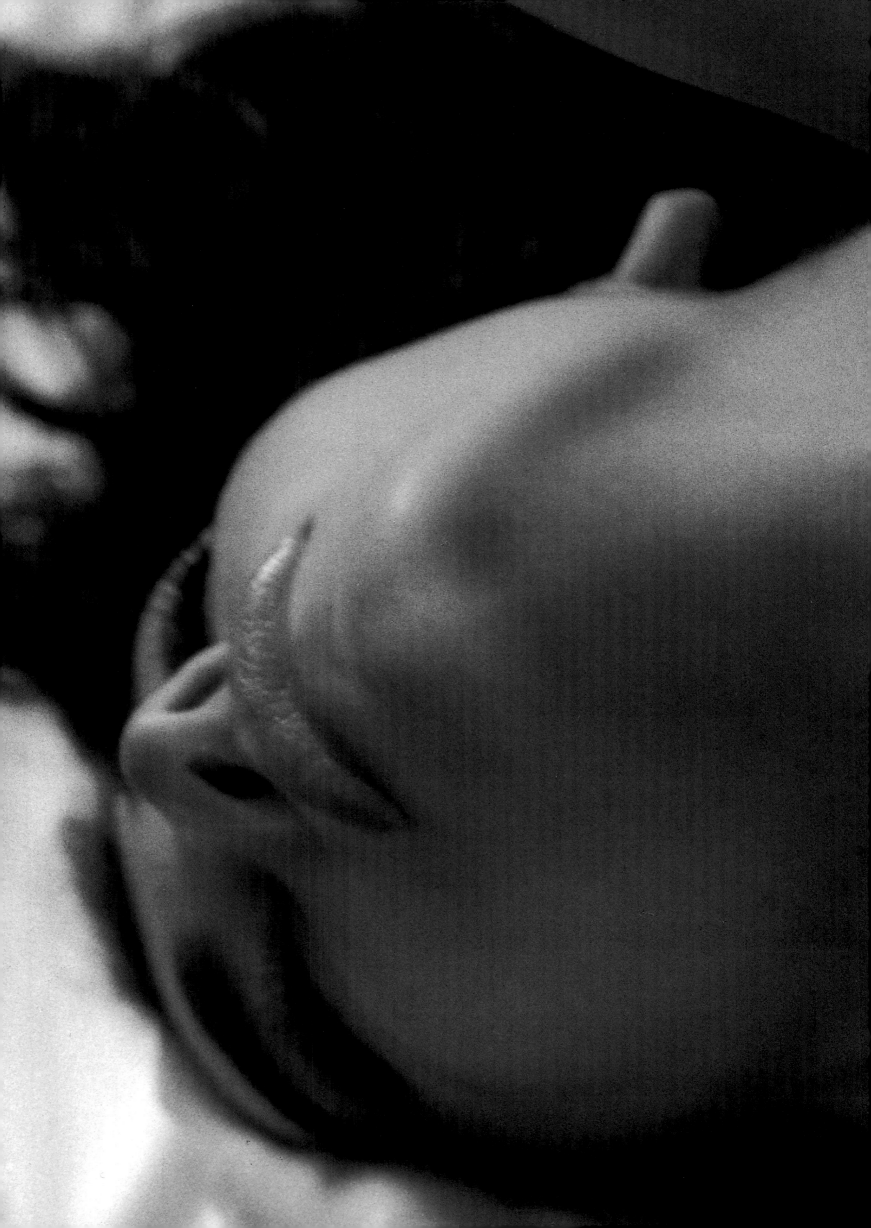

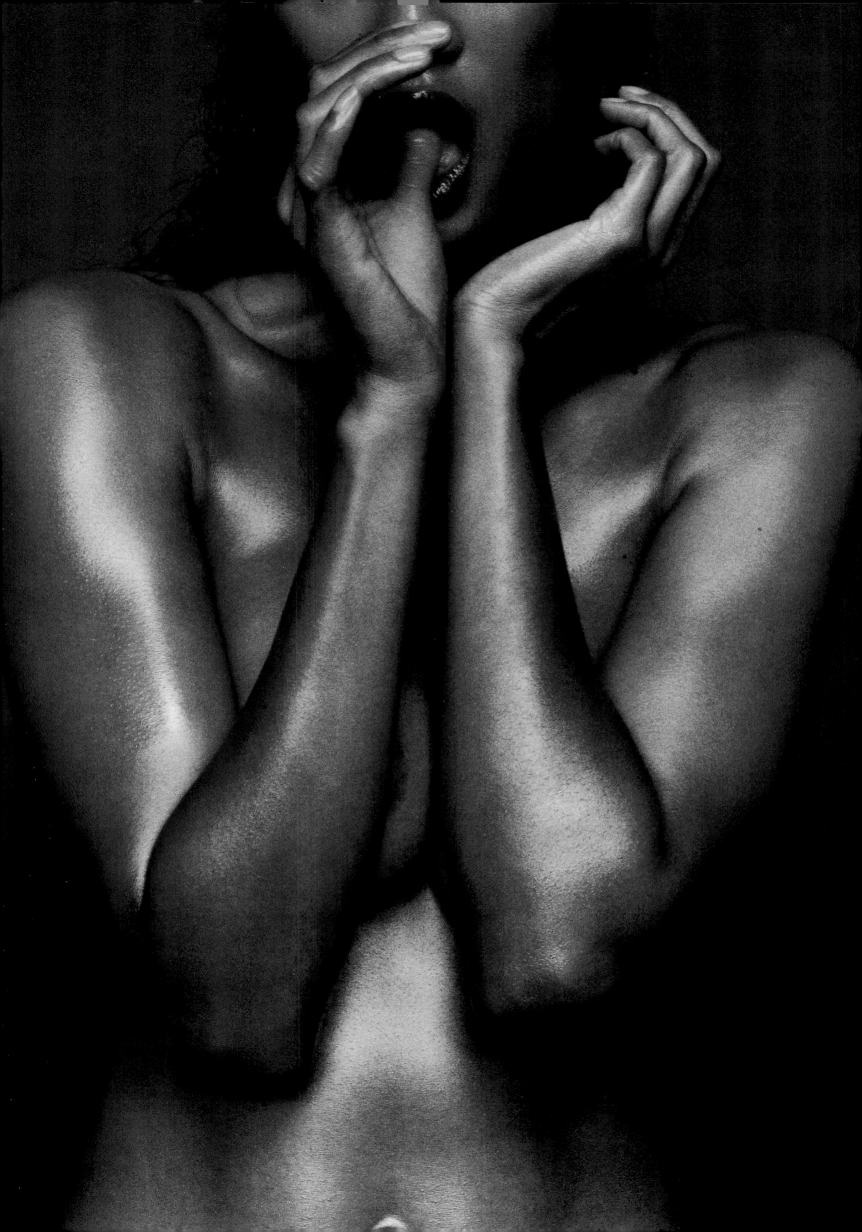

If the title of the book, in Italian, had been "Chi tocca *me* è perduto" instead of "Chi *mi* tocca è perduto", the *MI* would have moved into third place, third position, becoming *ME*. Instead, it precedes the verb, not just the verb but also the action of touching (and of being touched). It is still the object, but it comes first, almost as if it were a presage, a call. This is essential in describing the photographic style and method of Bisang. The photographed object becomes the subject, displaying its availability even before being "touched" by the lens. In a word, it becomes an accomplice. With the *MI*, the *ME* becomes partly an *IO*. The arms, which before had been arms of defence and a means of protecting the body, fall away. The legs are no longer barricades. There is an opening up of the gaze. Unbridled desire sweeps away the shadow of fear. The hands sketch out an invitation, opening the windows of rooms, leaving ajar the main door leading to the camera obscura.

The ME is the site where many knots are loosened and many resistances crumble. While the WHO is saturated with the mysteriously exotic, and appears to the hunter like a country which is fascinating but also full of dangers and perils because it thrusts him into situations never faced before, the ME provides a glimpse of the presence of an eternal return of the past in the future, even if through new forms and methods. Each woman is a new world, yet all women, though each one is distinct and individual, are monads of the same Woman. And each monad reflects the same reality from its particular point of view. Only by collecting the largest number possible of points of view is it possible to draw near, without ever reaching, the point of view which is no longer a point of view but simply

Wenn der italienische Titel des Buchs „Chi tocca *me* è perduto" anstatt „Chi *mi* tocca è perduto" gelautet hätte, so wäre das MI an die dritte Stelle gerückt und zum ME geworden. Es steht jedoch vor dem Verb, und nicht nur vor dem Verb, sondern auch vor der Handlung des Berührens (und des Berührtwerdens). Es ist immer noch Objekt des Satzes und kommt doch vor dem Prädikat, fast wie eine Vorahnung. Das ist ein wesentliches Kriterium für Bisangs Stil und seine Art zu fotografieren. Das fotografierte Objekt wird zum Subjekt und signalisiert seine Bereitschaft, noch bevor es vom Objektiv „berührt" wird. Es wird, kurz gesagt, zum Komplizen. So wird das MICH ein wenig zum ICH. Die Arme, die vorher den Körper wie Waffen schützten, fallen herab. Die Beine sind nicht länger verschränkt. Der Blick öffnet sich. Die Zügel des Begehrens vertreiben den Schatten der Angst. Die Hände sind einladend, sie öffnen die Fenster der Zimmer und lassen den Zugang zur Camera obscura einen Spalt geöffnet.

Das MICH ist der Ort, an dem sich viele Knoten lösen und viele Widerstände verflüchtigen. War das WER für den Jäger ein exotisches Land voller Faszination, aber auch voller Gefahren und Fallstricke angesichts der Konfrontation mit bislang unbekannten Situationen, so ist das MICH die Vorahnung der ewigen Wiederholung des Vergangenen in der Zukunft, wenn auch durch neue Formen und Methoden. Jede Frau ist eine neue Welt und dennoch sind alle Frauen, so einzigartig und verschieden sie auch sein mögen, Monaden ein und derselben FRAU. Und jede Monade reflektiert von ihrem speziellen Standpunkt aus dieselbe Realität. Nur indem man so viele Standpunkte wie möglich zusammenträgt, kann man sich, ohne ihn je zu erreichen, dem Standpunkt annähern, der kein Standpunkt mehr ist, sondern

the View, the All: in Bisang's case, Sophia, his idea of Woman.

The ME is the site of the ritual dances that precede the embraces. If the WHO is the *incomplete*, with the terrible beauty of the incomplete that shies away from completion in so far as the finite surrenders to the infinite, the ME is the *compiendo* and has the same relationship with the complete that the laugh has with laughter. The first ME in the life of Bruno Bisang occurred on the day his mother gave him his first camera. "I was fifteen years old," he remembers (with some difficulty and considerable uncertainty, because each ME is accompanied by absolute vagueness and by fuzzy edges and blocks), "the camera was very simple and straightforward, fixed lens, I think it was a Kodak Instamatic … More than a thing, a concrete gift, a magic box, I remember it as a means, an 'instrument for', nothing more than a hypothesis. Later I understood better, never growing attached to any professional camera. And if a young person tells me that he wants to be a photographer and asks me what the best camera is, I answer that the best camera is the one that each of us has in his head, and our eyes are the lens. The photograph is formed there – before, during, and after all else."

In other words, the first ME, more than a hypothesis, was an invitation to embark on the great adventure. And this invitation to Bisang came from a woman, his first Woman, the only one in real life and the only non-phantasmatic one who could claim the right to the capital W. Therefore, principally and absolutely, the first accomplice. But the marvellous vagueness that surrounds the ME has prevented Bisang from becoming aware of it!

einfach die Sicht, das Ganze: in Bisangs Fall Sophia, sein Ideal der Frau.

Das MICH ist der Ort der rituellen Liebestänze vor den Umarmungen. Ist das WER das *Unvollendete* mit der schrecklichen Schönheit des Unvollendeten, das sich der Vollendung in dem Bewusstsein widersetzt, dass das Endliche vor dem Unendlichen kapituliert, dann ist das MICH das *Vollendende*, das sich zum Vollendeten verhält wie das Lächeln zum Lachen. Das erste MICH im Leben von Bruno Bisang fällt auf den Tag, an dem ihm seine Mutter den ersten Fotoapparat schenkte. „Ich war 15 Jahre alt", erinnert er sich (nur mit Mühe und voller Zweifel, da jedes MICH von einer absoluten Unbestimmtheit, von verschwommenen Konturen und Auflösungsprozessen begleitet wird), „es war eine einfache Kamera mit einem festen Objektiv, ich glaube, eine Kodak Instamatic … Wenn ich mich daran erinnere, sehe ich nicht so sehr einen Gegenstand, ein praktisches Geschenk, einen Zauberapparat, sondern ein Medium, ein ‚Instrument für', nichts weiter als eine Hypothese. Später verstand ich das besser; ich war nie einer professionellen Kamera zugetan. Und wenn mich heute ein angehender Fotograf nach der besten Kamera fragt, antworte ich ihm, dass die beste Kamera die ist, die jeder von uns in seinem Kopf trägt, und dass seine Augen das Objektiv sind. Das Foto entsteht dort, vor, während und nach allem."

Kurz gesagt, war das erste MICH – mehr noch als eine Hypothese – eine Einladung zu einem großen Abenteuer. Eingeladen wurde Bisang von einer Frau, und zwar der ersten und einzig real existierenden Frau in seinem Leben. Sie war kein Phantom und behauptete dennoch ihre Position als die FRAU. Sie war also, in höchstem Maße und unumschränkt, seine erste Komplizin. Allerdings hinderte der Schleier des Vagen, der das MICH umgab, Bisang daran, sich dessen bewusst zu werden!

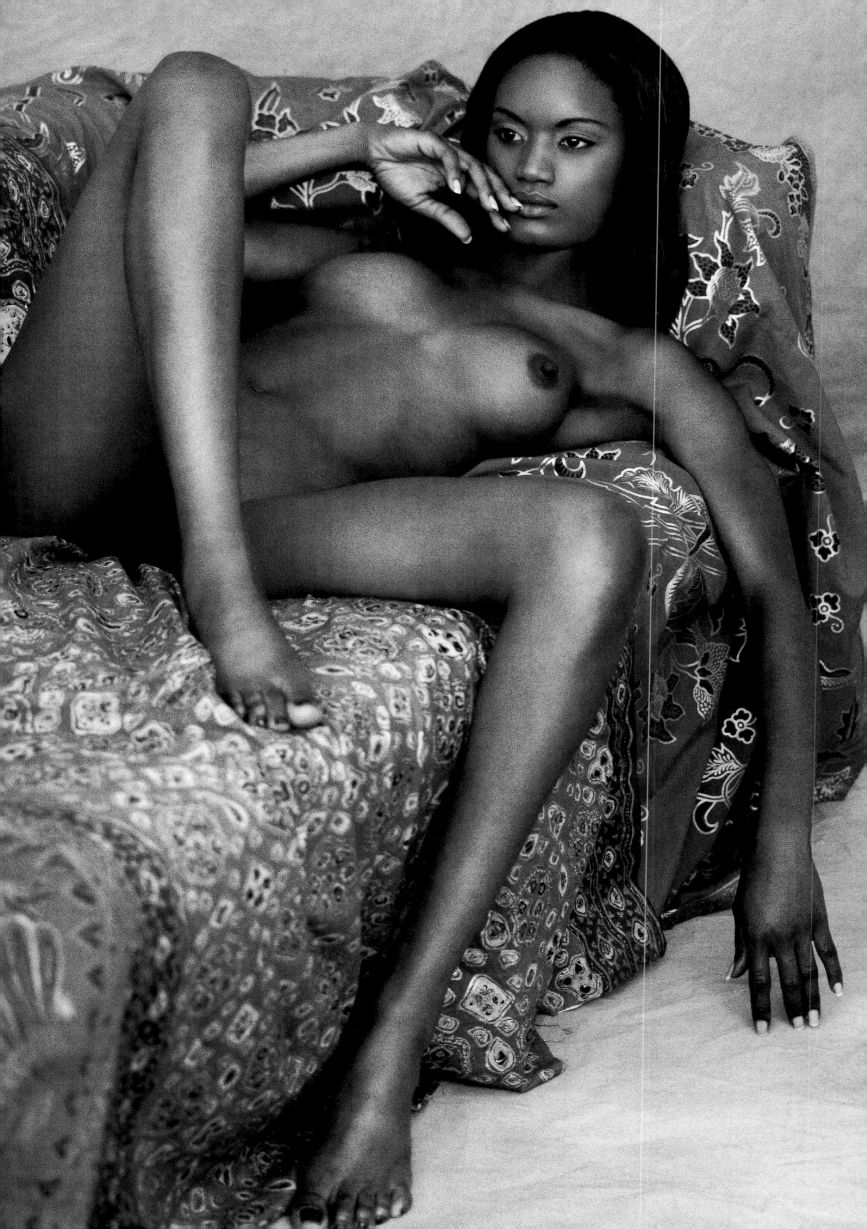

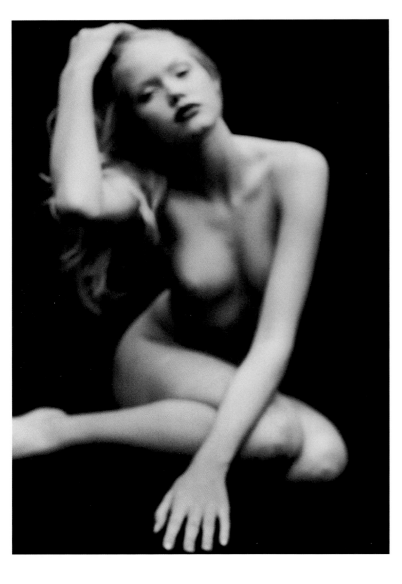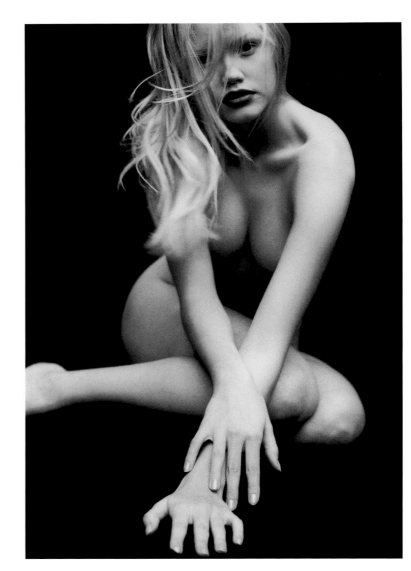
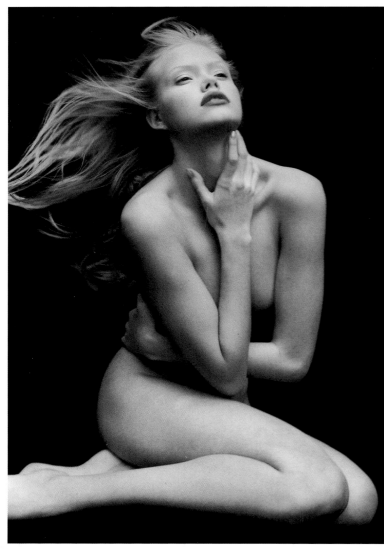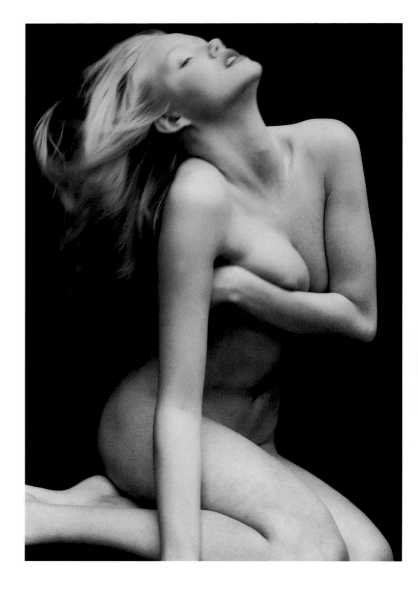

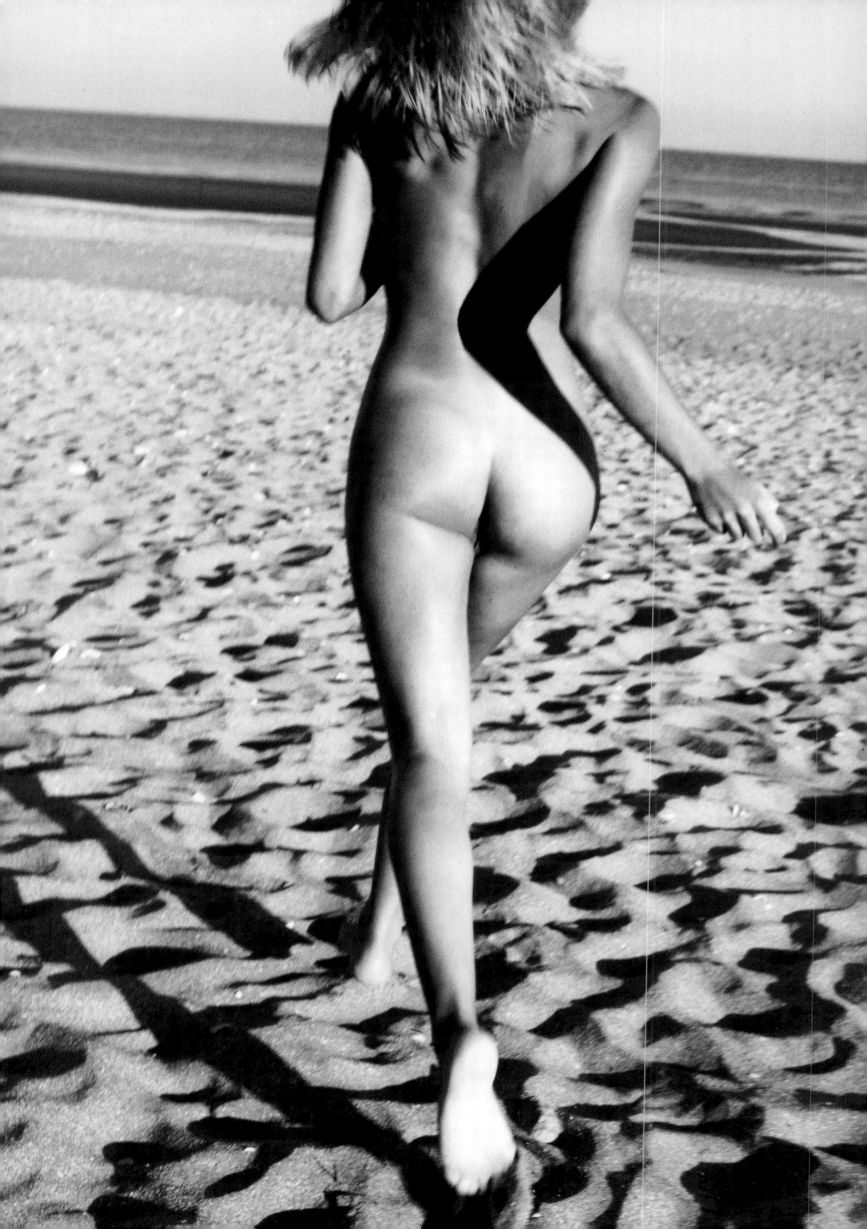

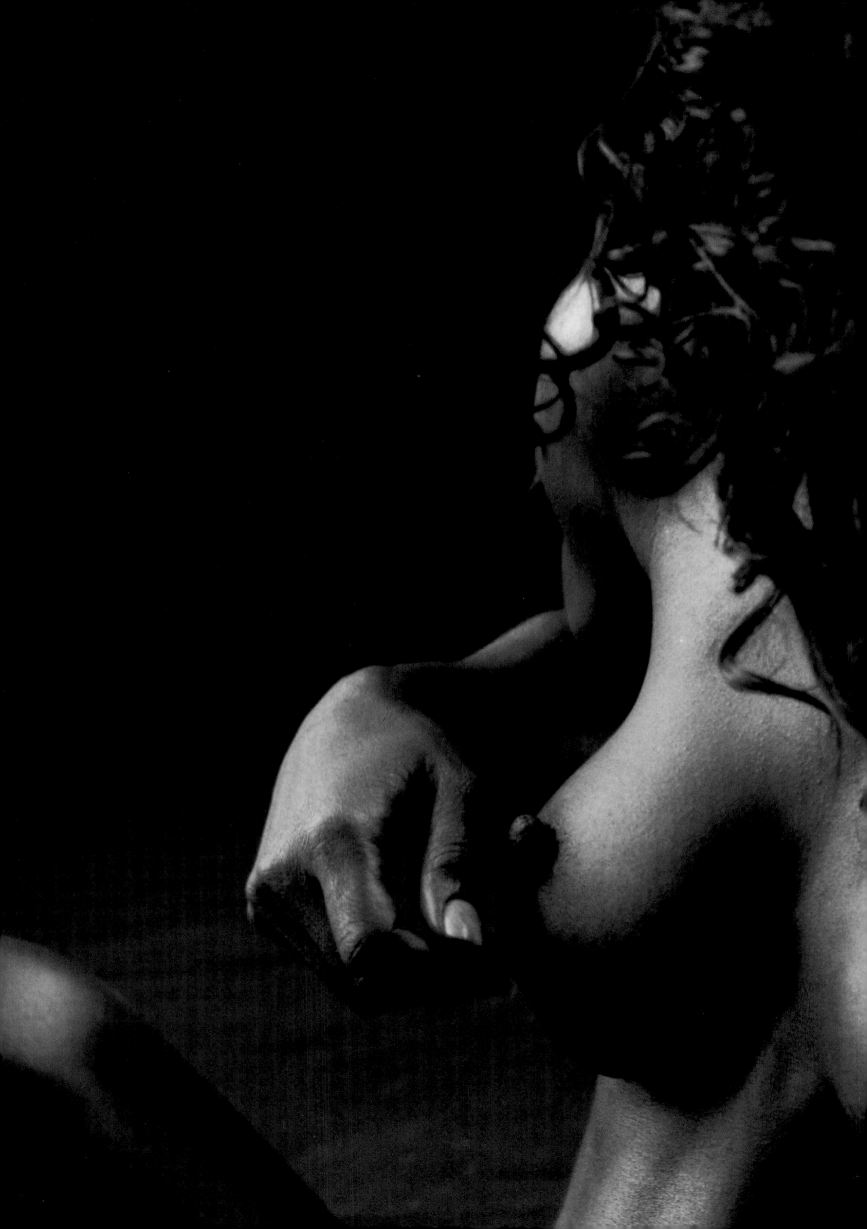

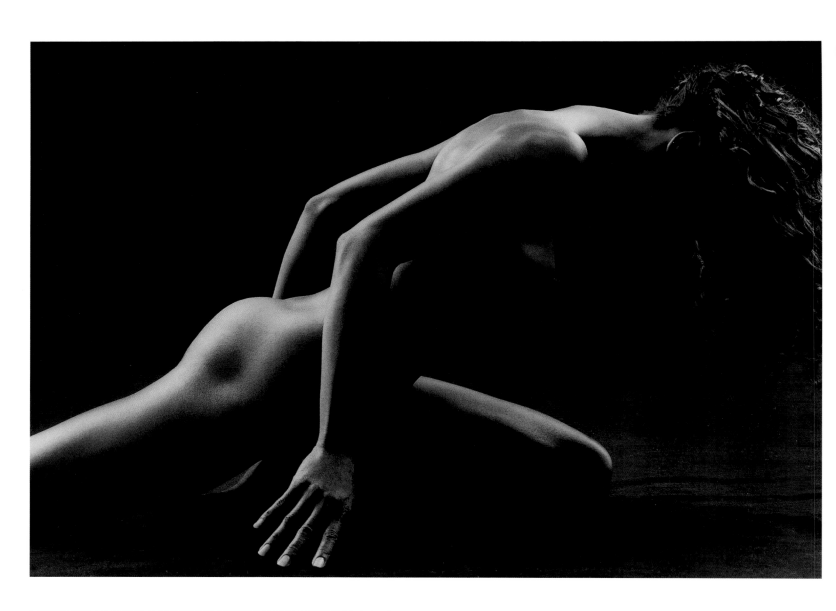

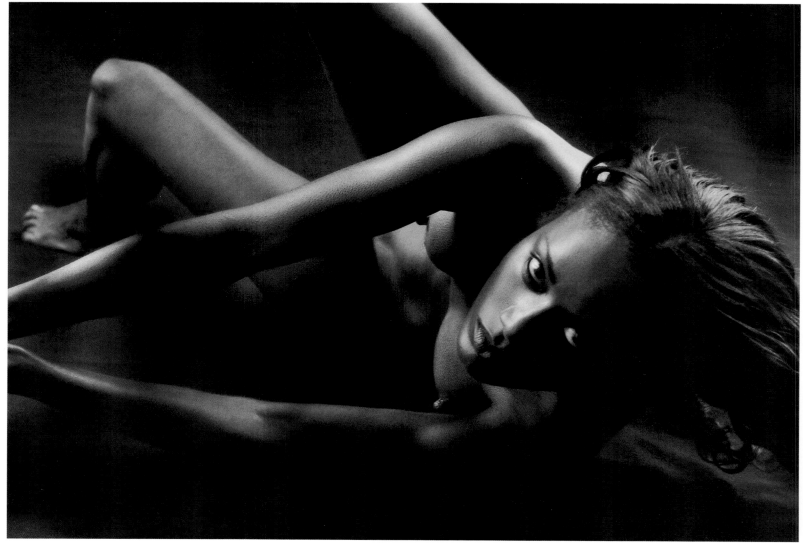

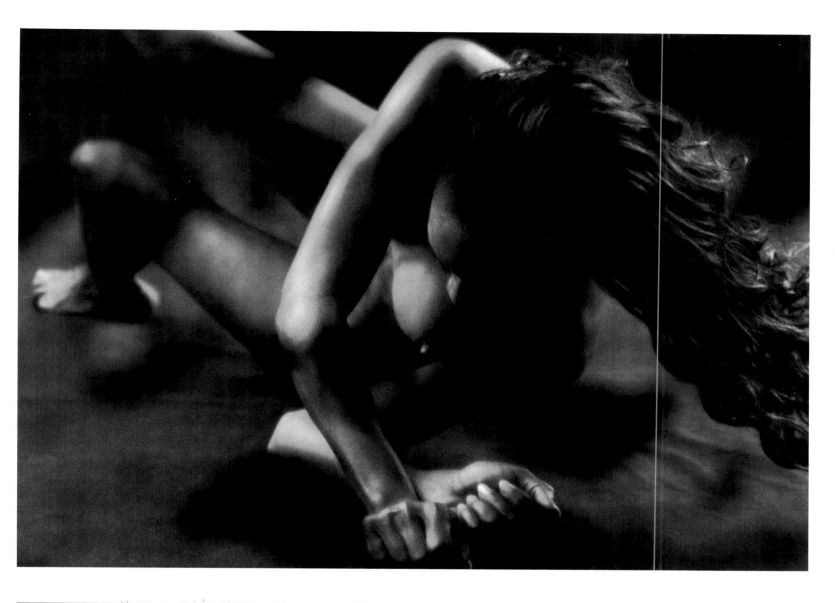

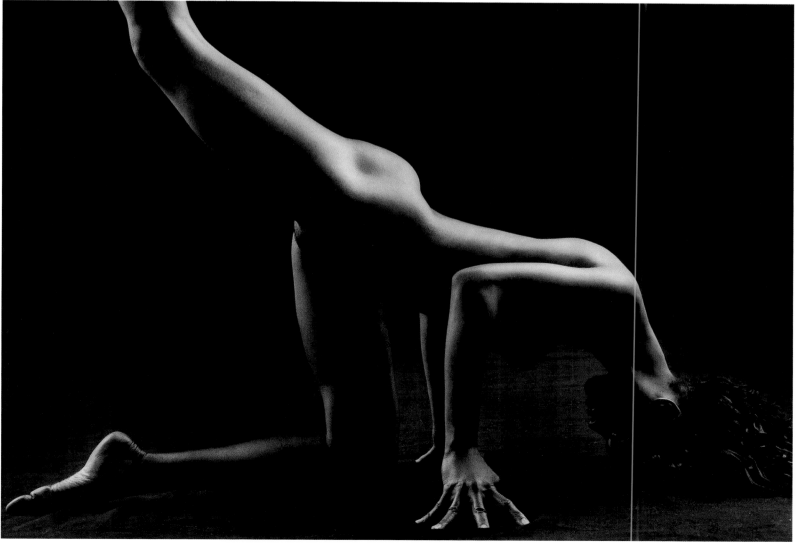

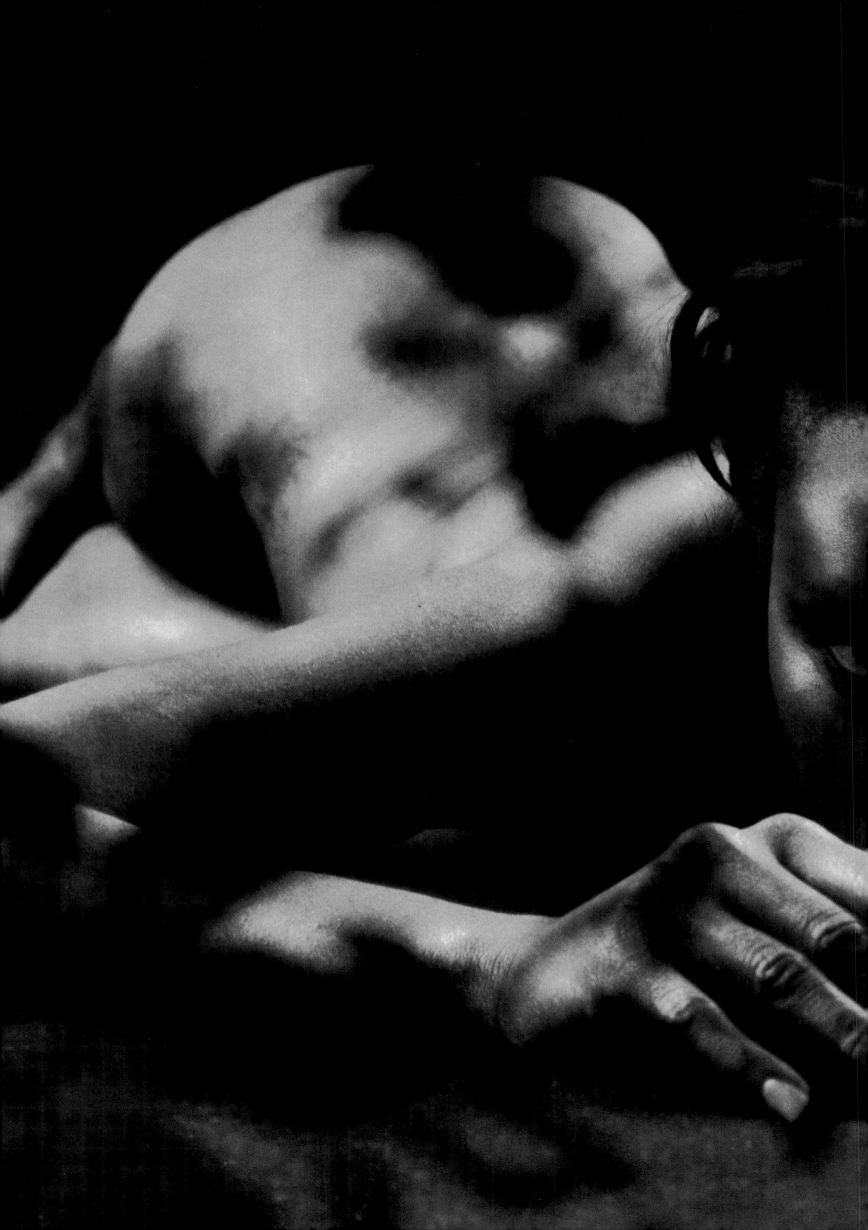

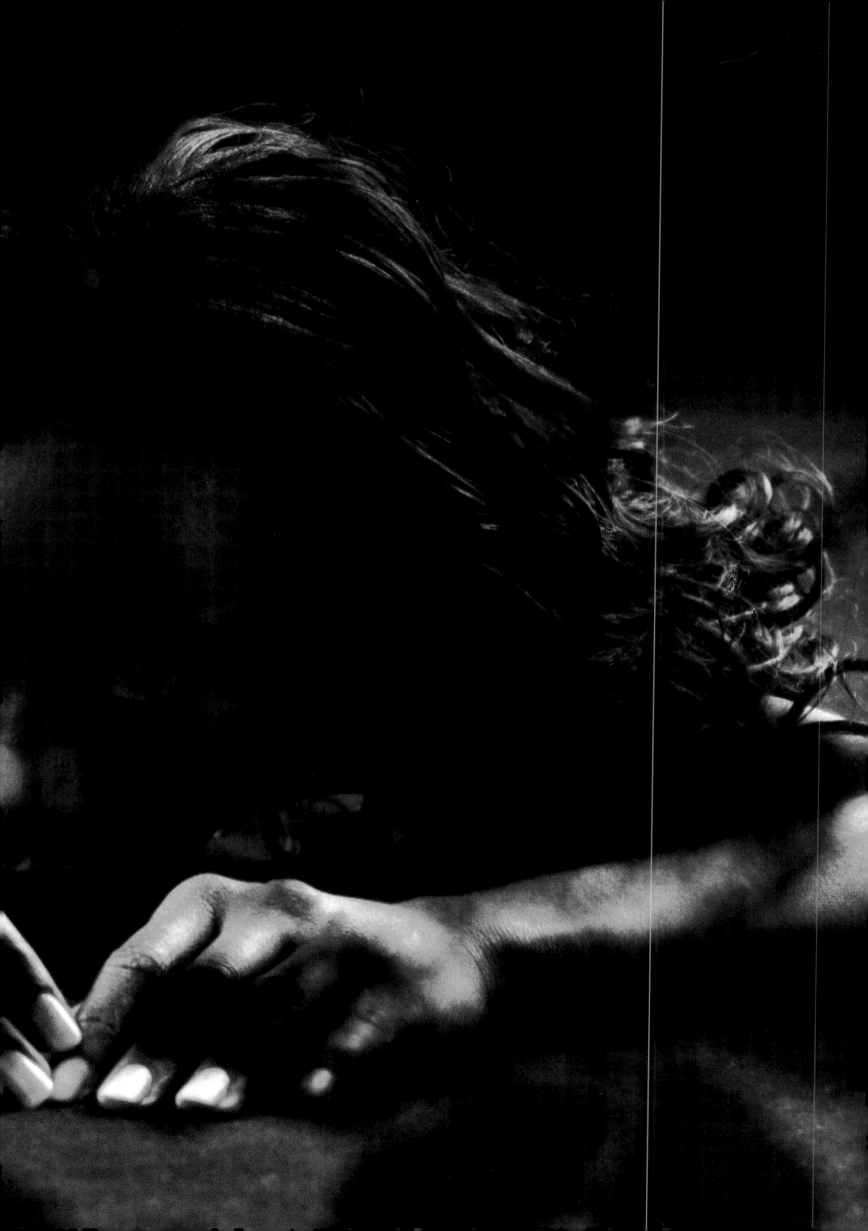

"There is an opening up of the gaze. Unbridled desire sweeps away the shadow of fear."

„Der Blick öffnet sich. Die Zügel des Begehrens vertreiben den Schatten der Angst."

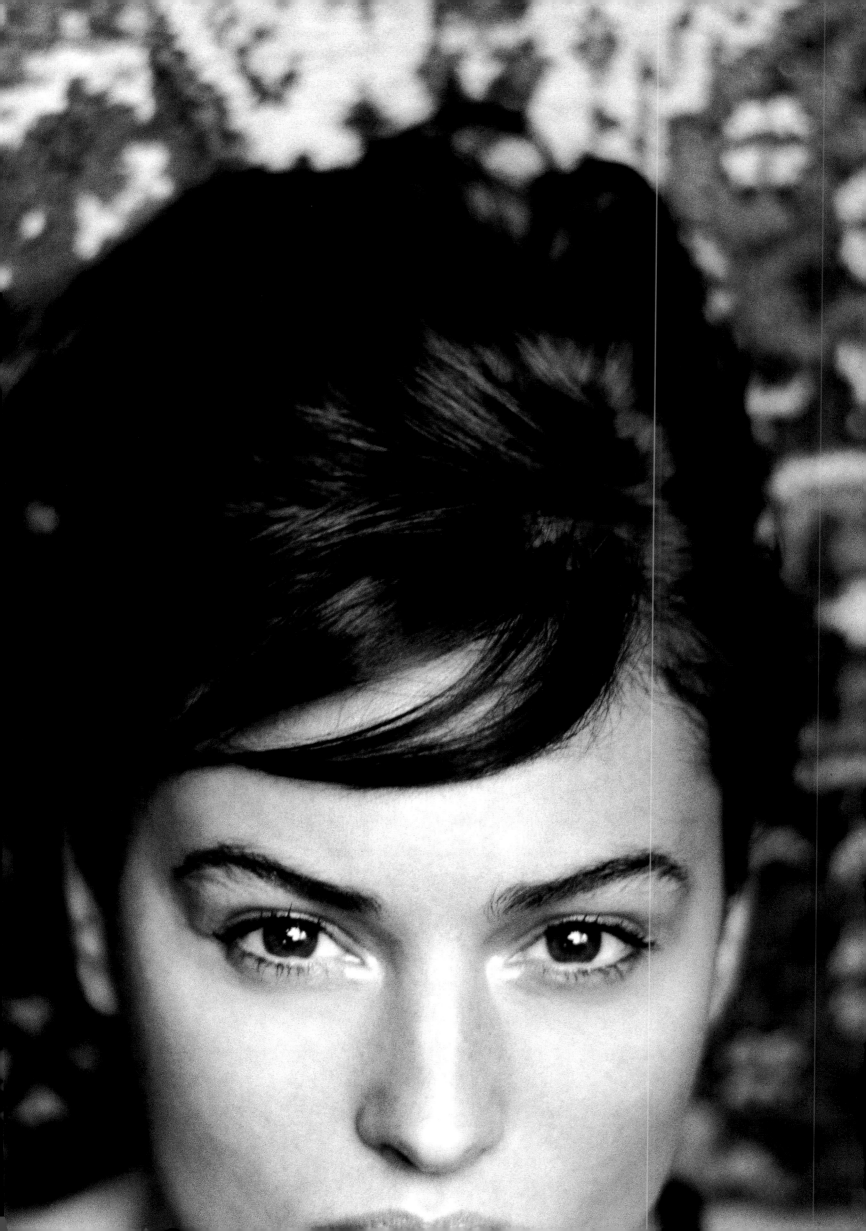

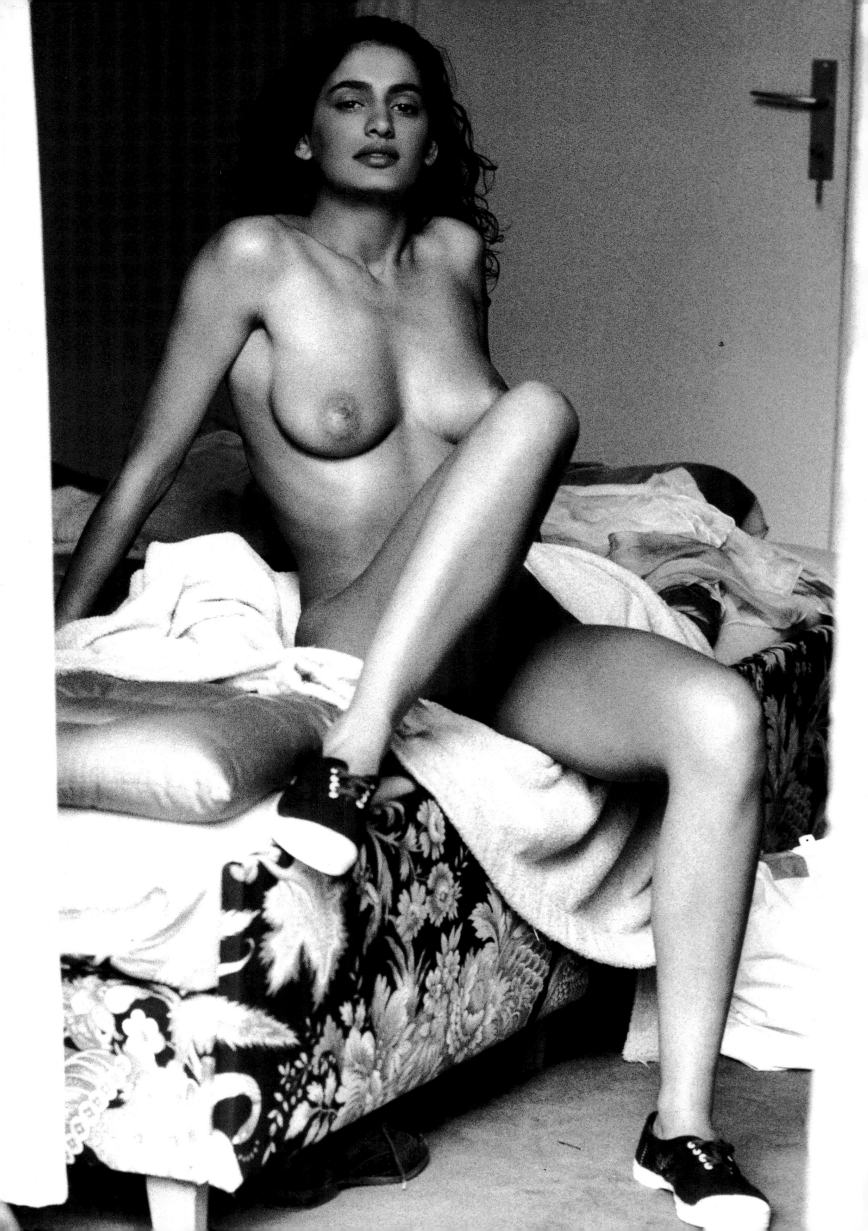

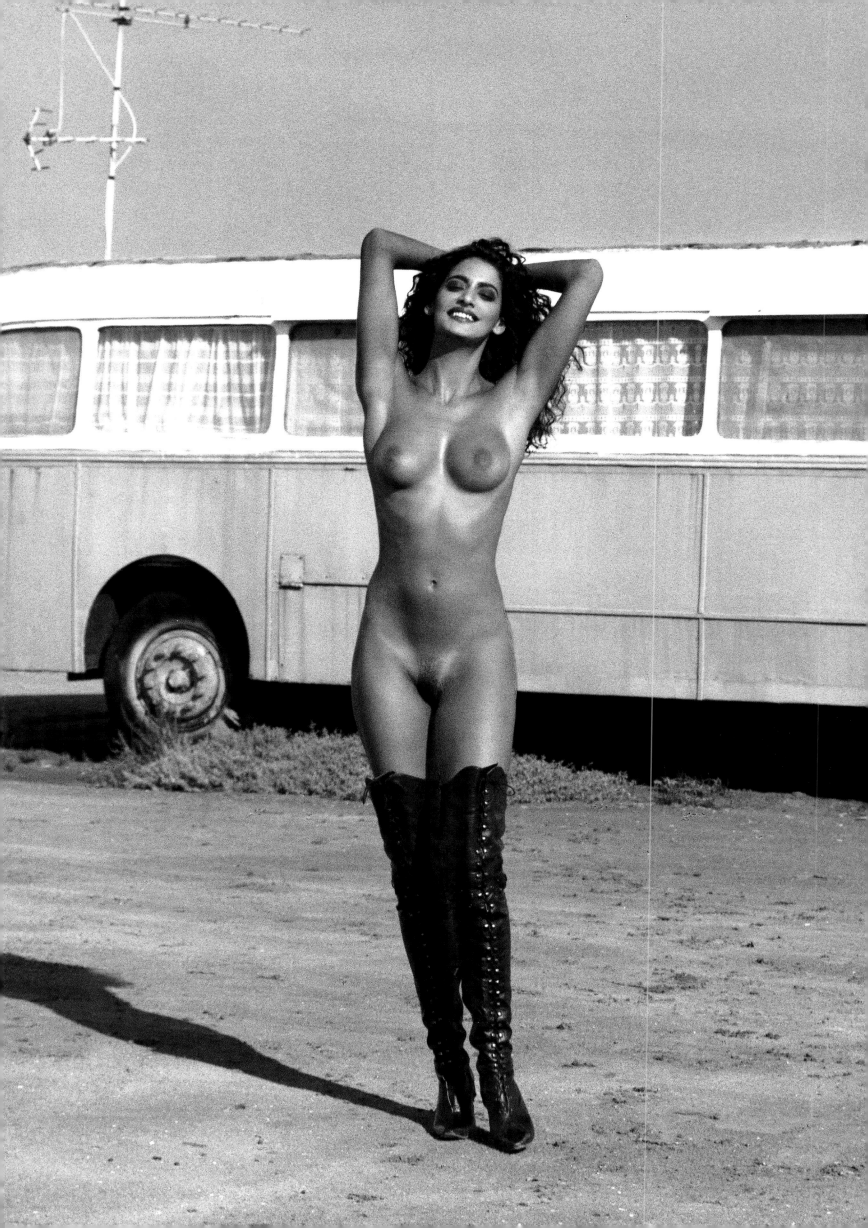

"The photographed object becomes
the subject, displaying its availability
even before being 'touched' by
the lens."

„Das fotografierte Objekt wird
zum Subjekt und signalisiert seine
Bereitschaft, noch bevor es
vom Objektiv ‚berührt' wird."

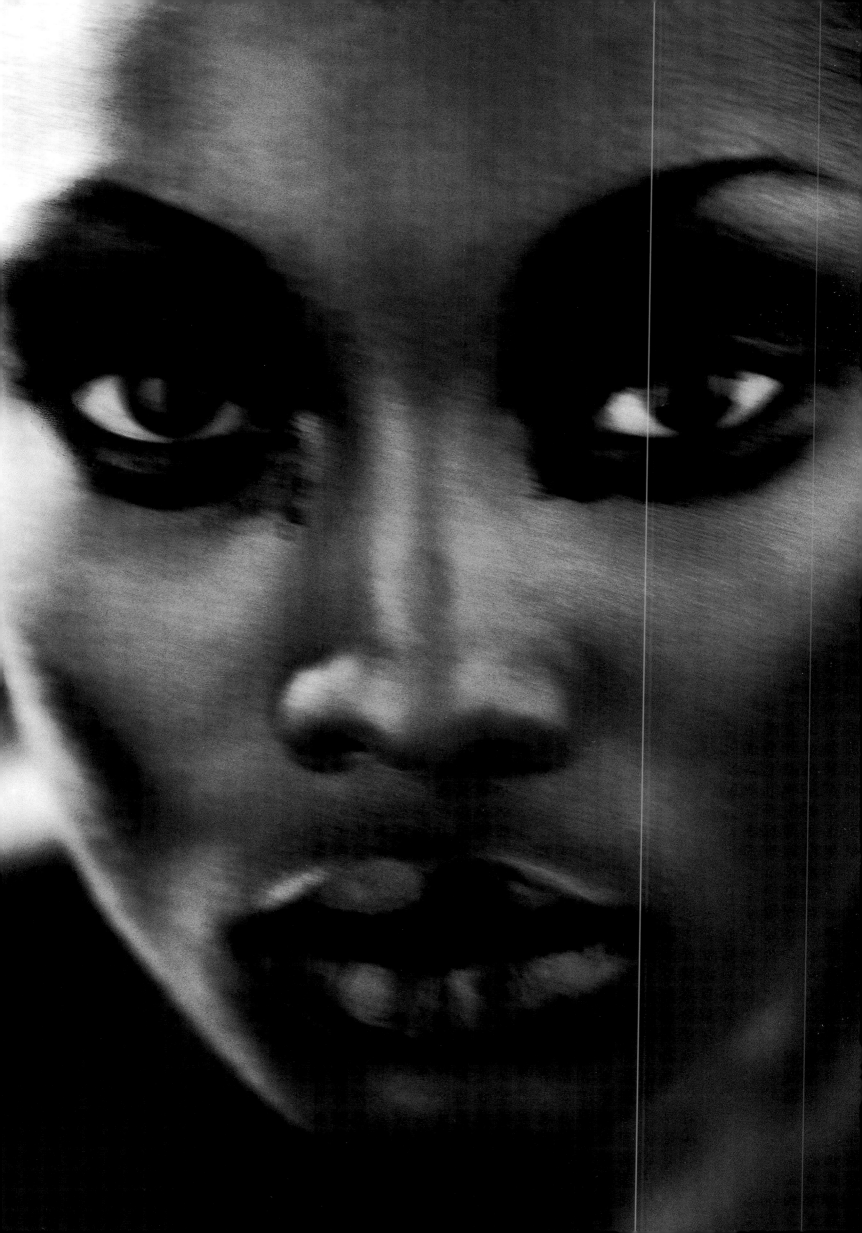

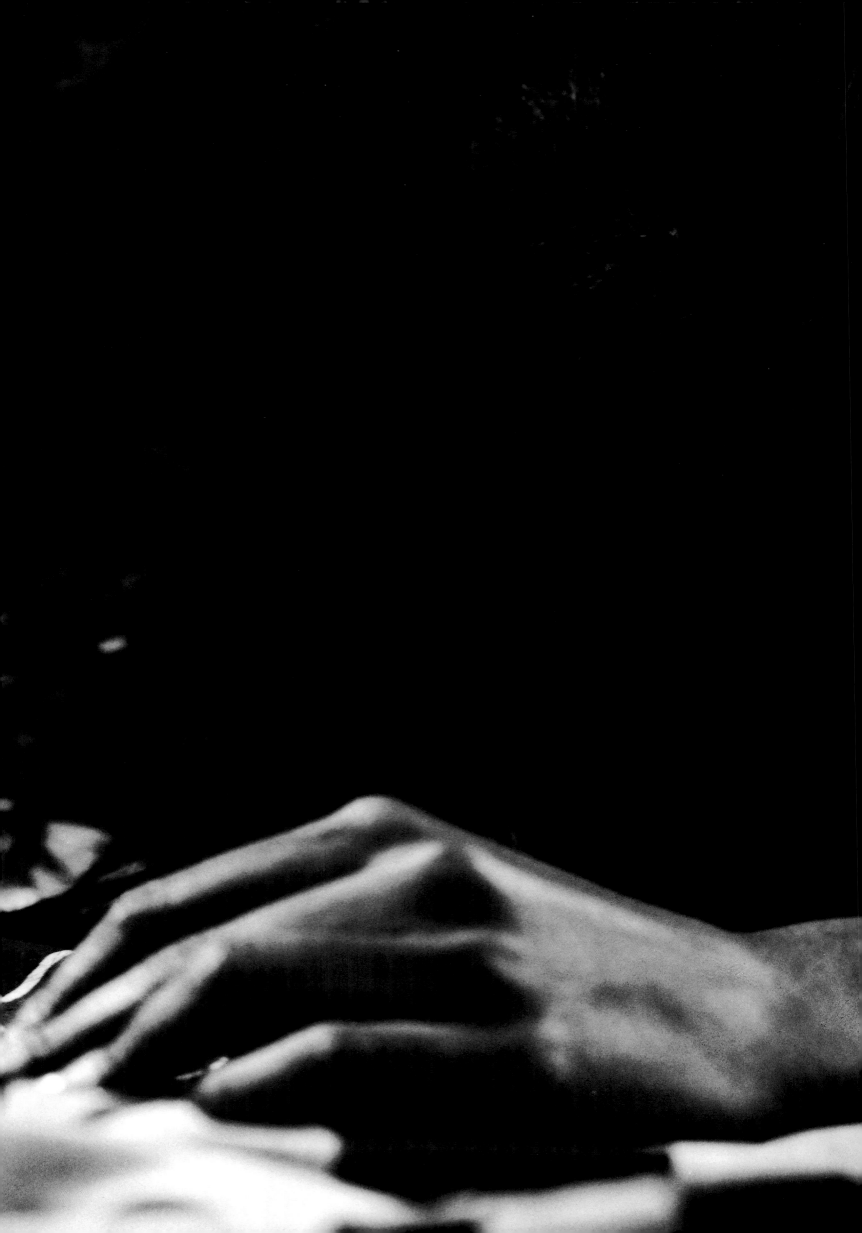

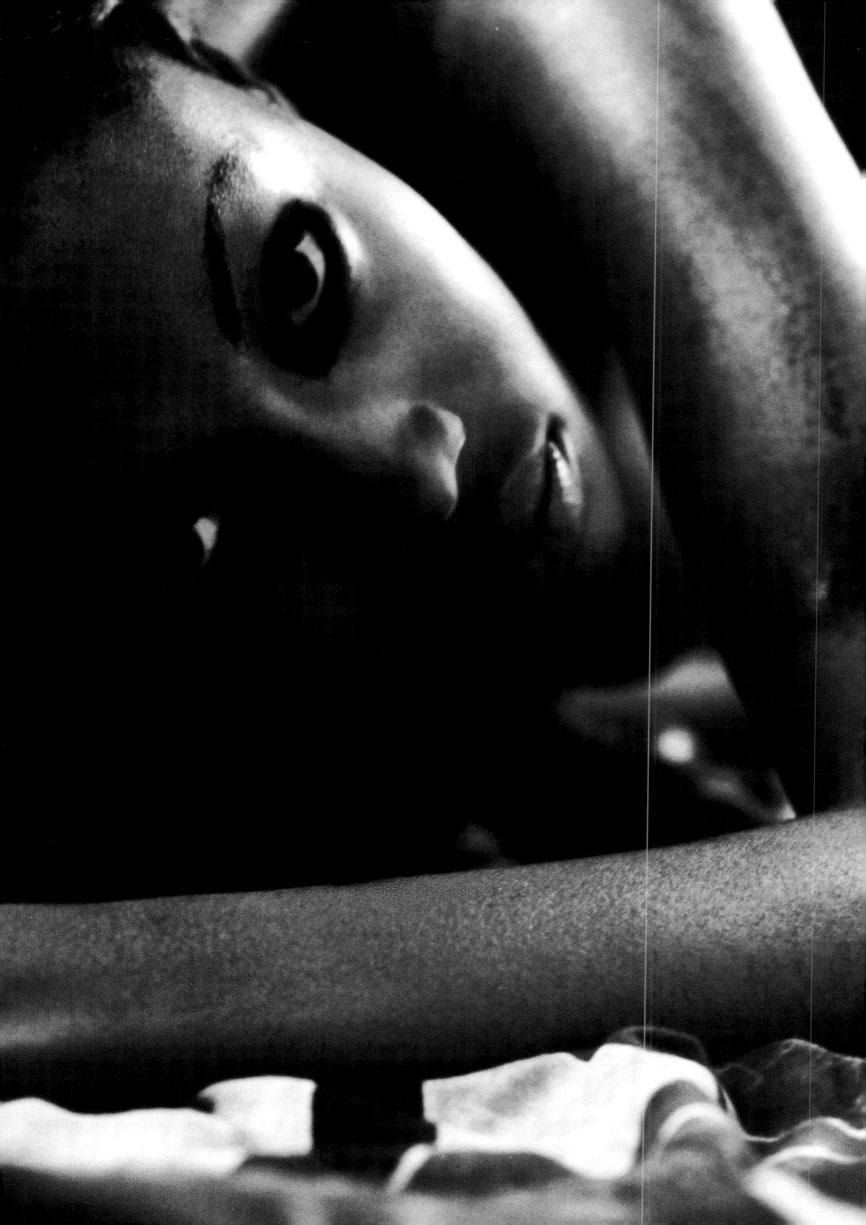

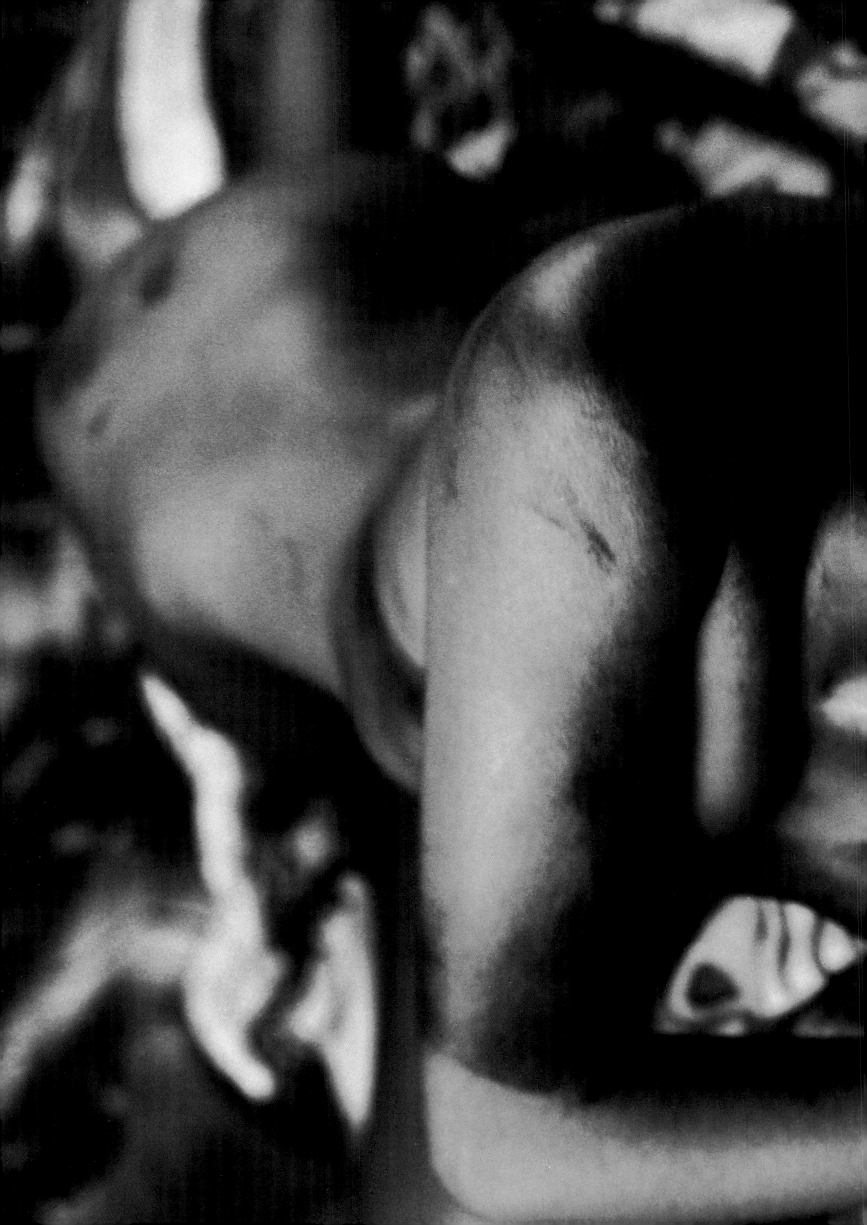

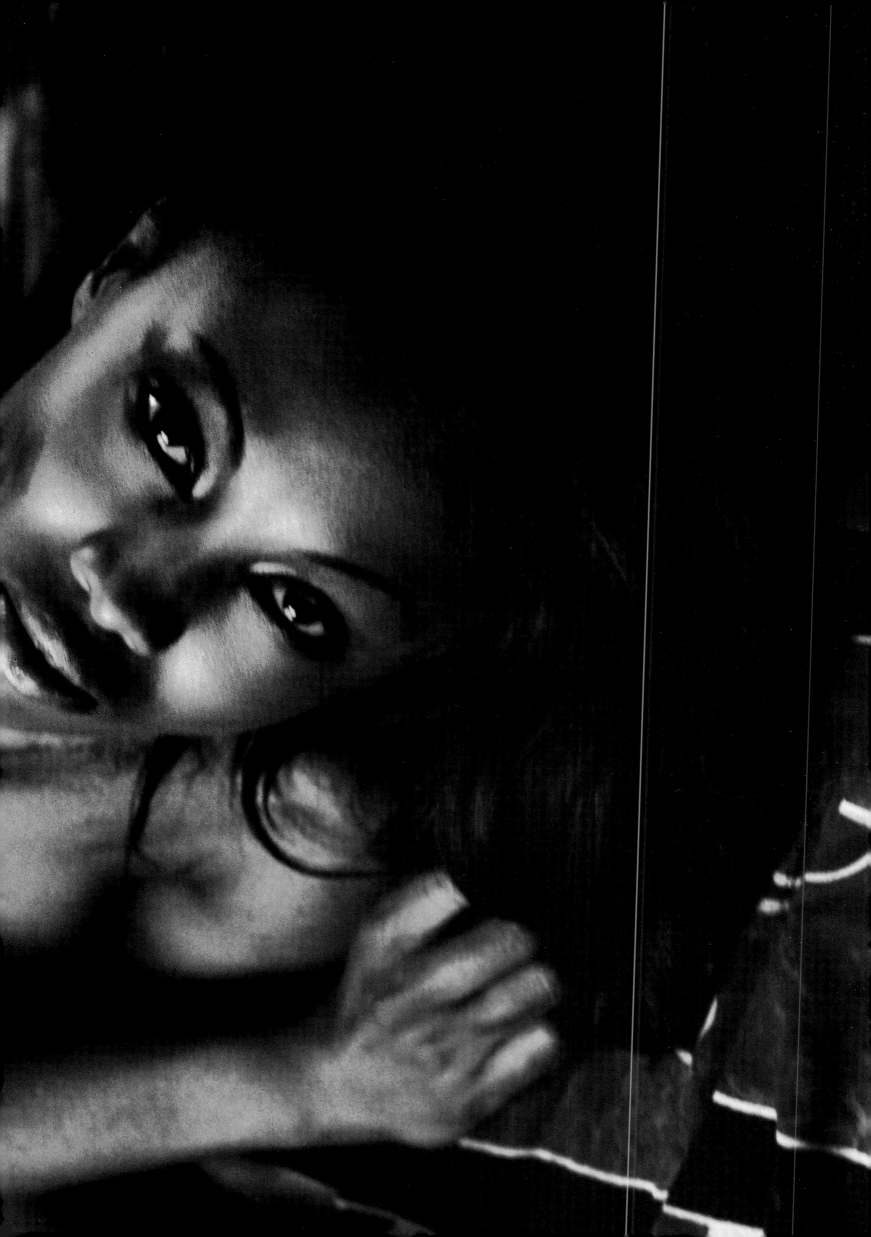

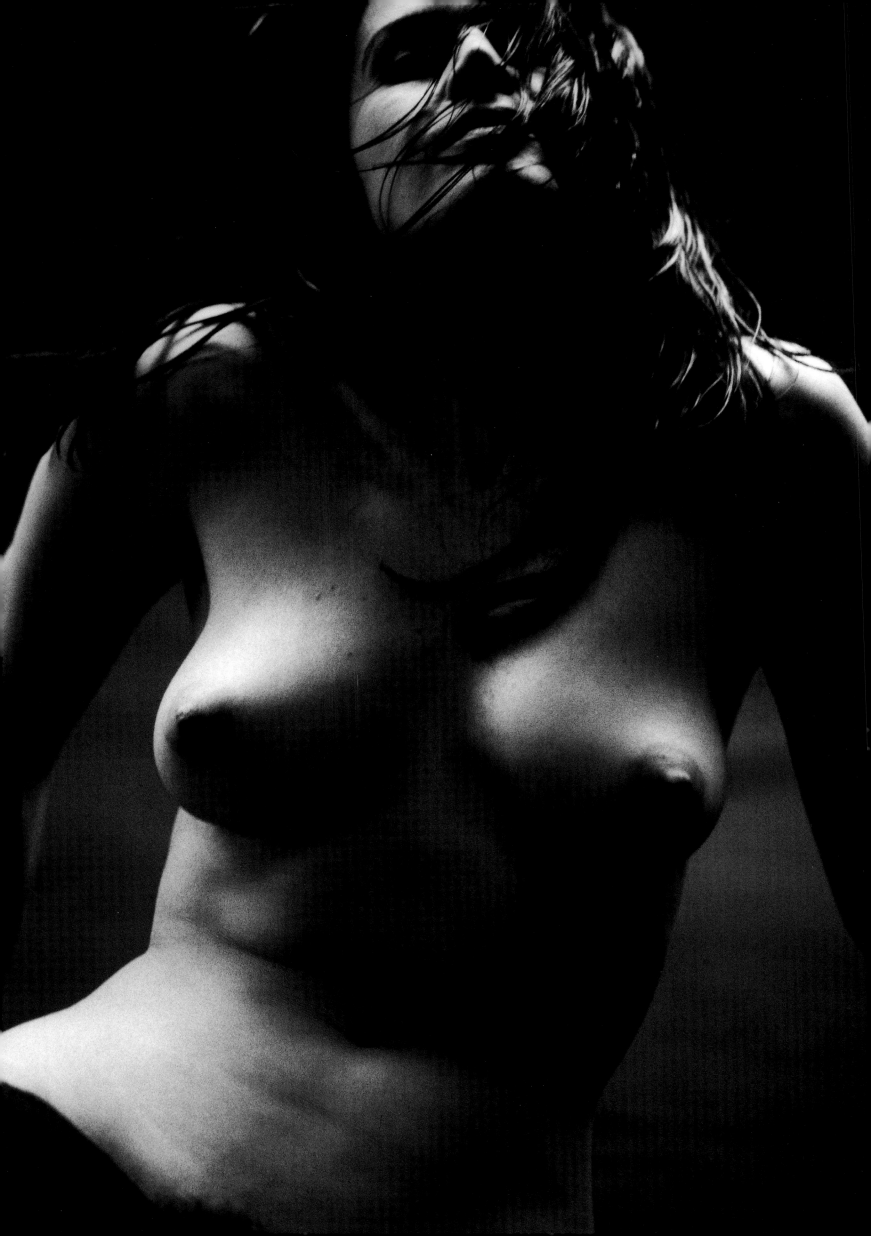

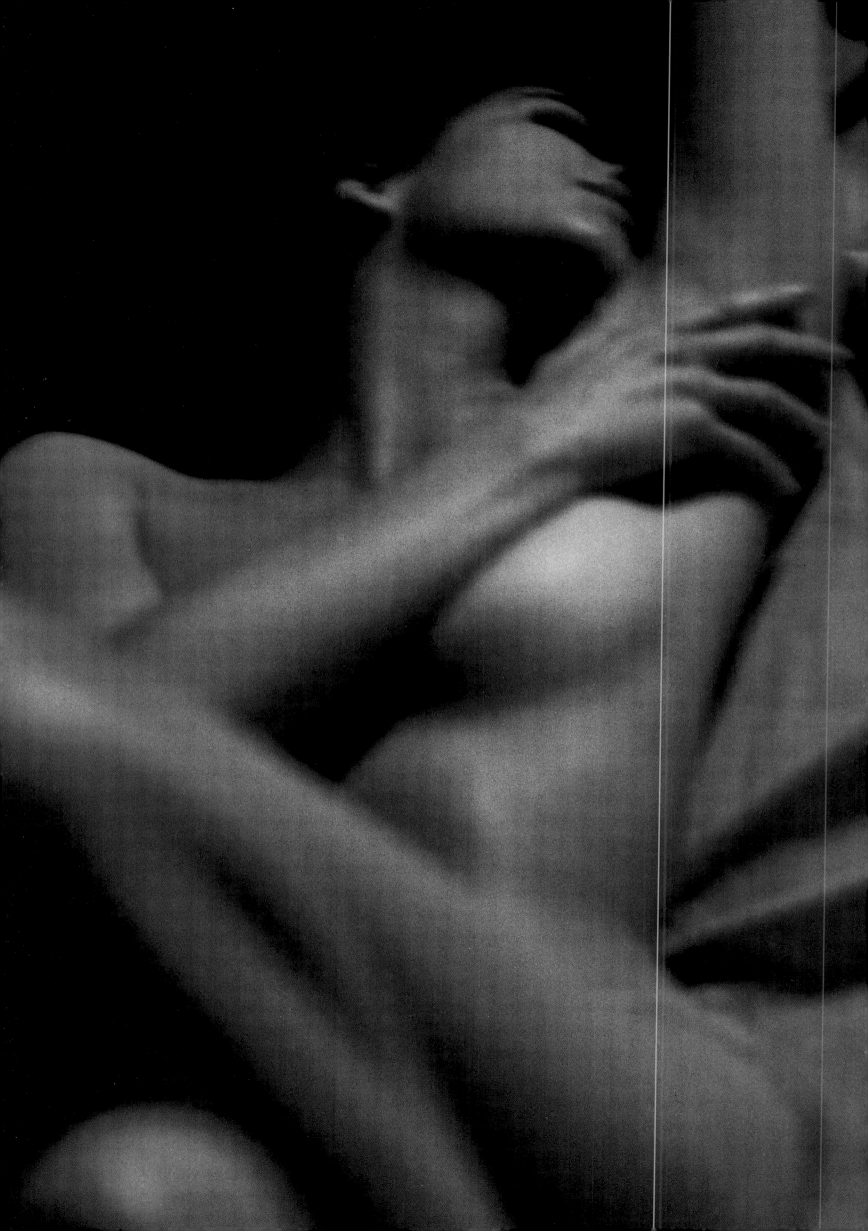

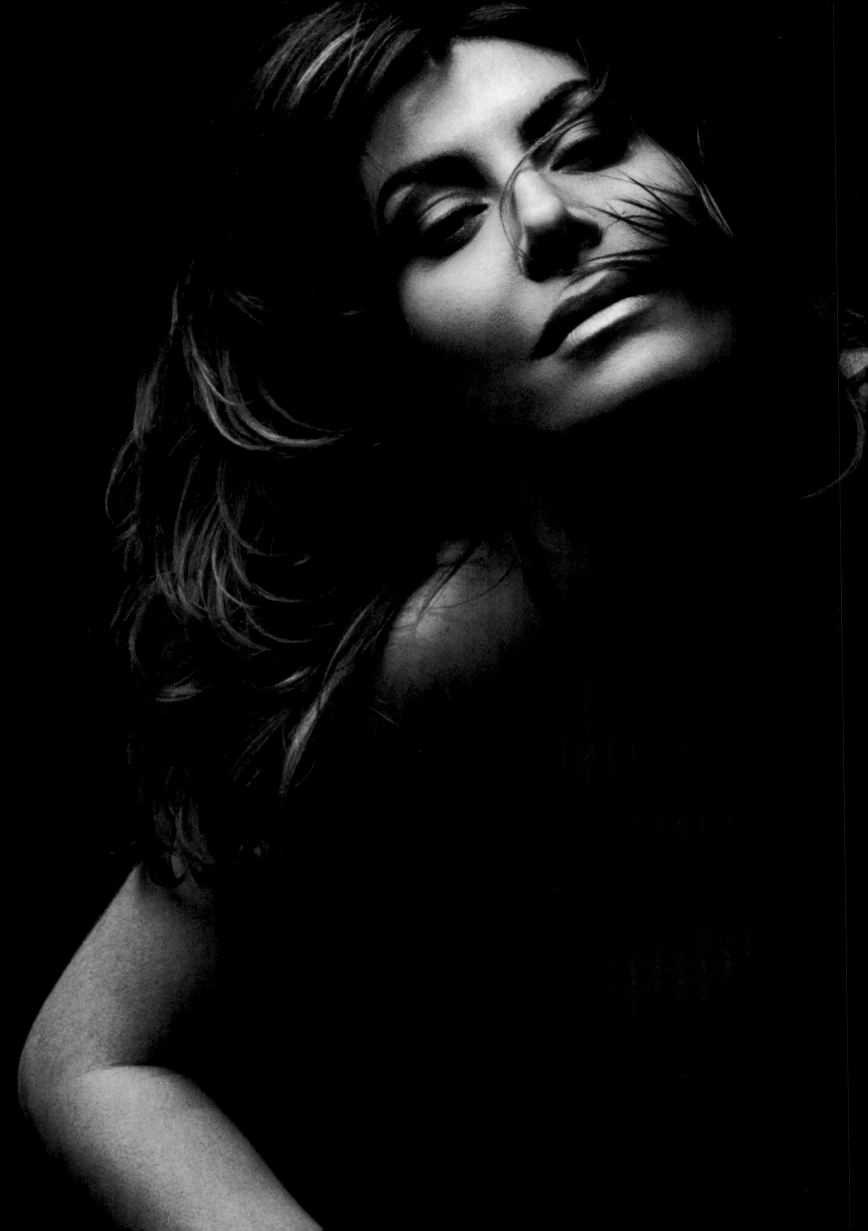

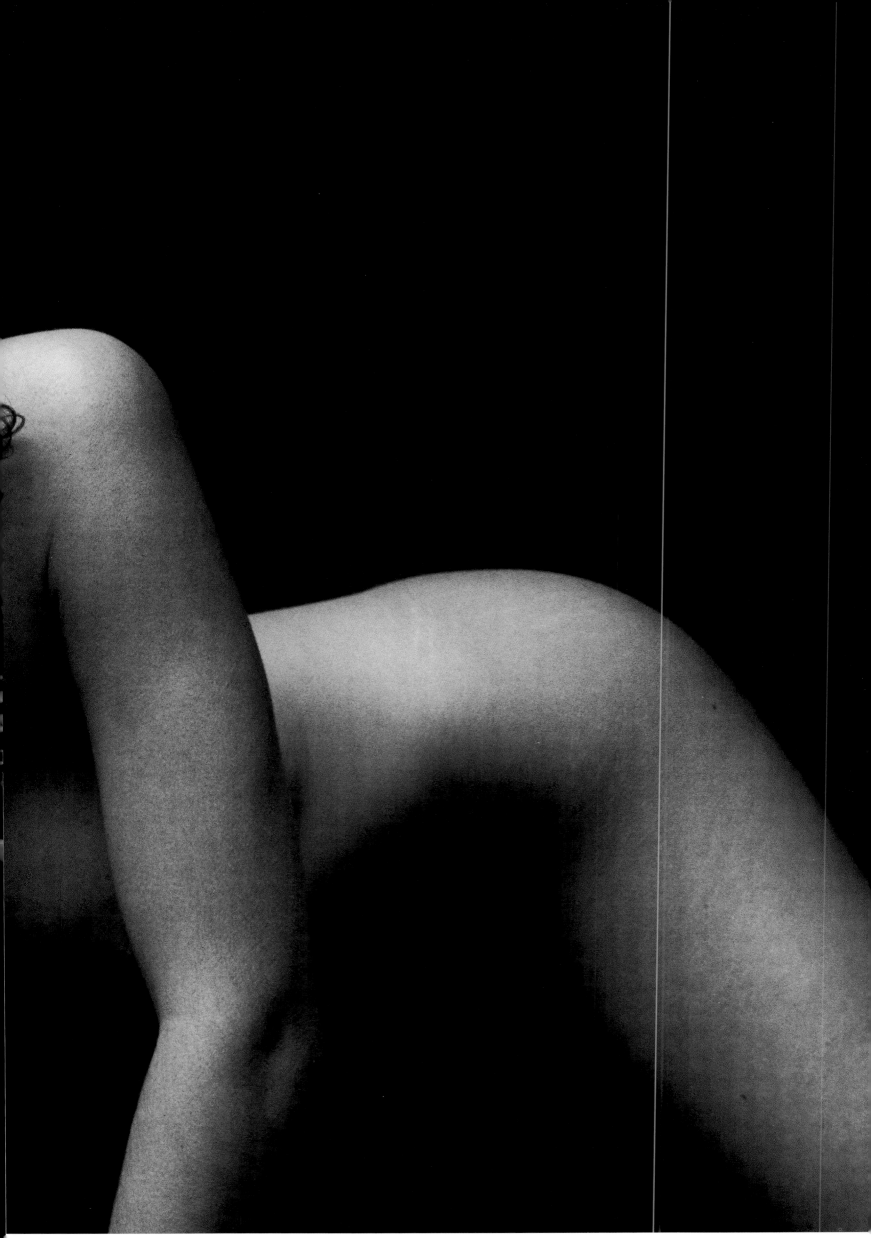

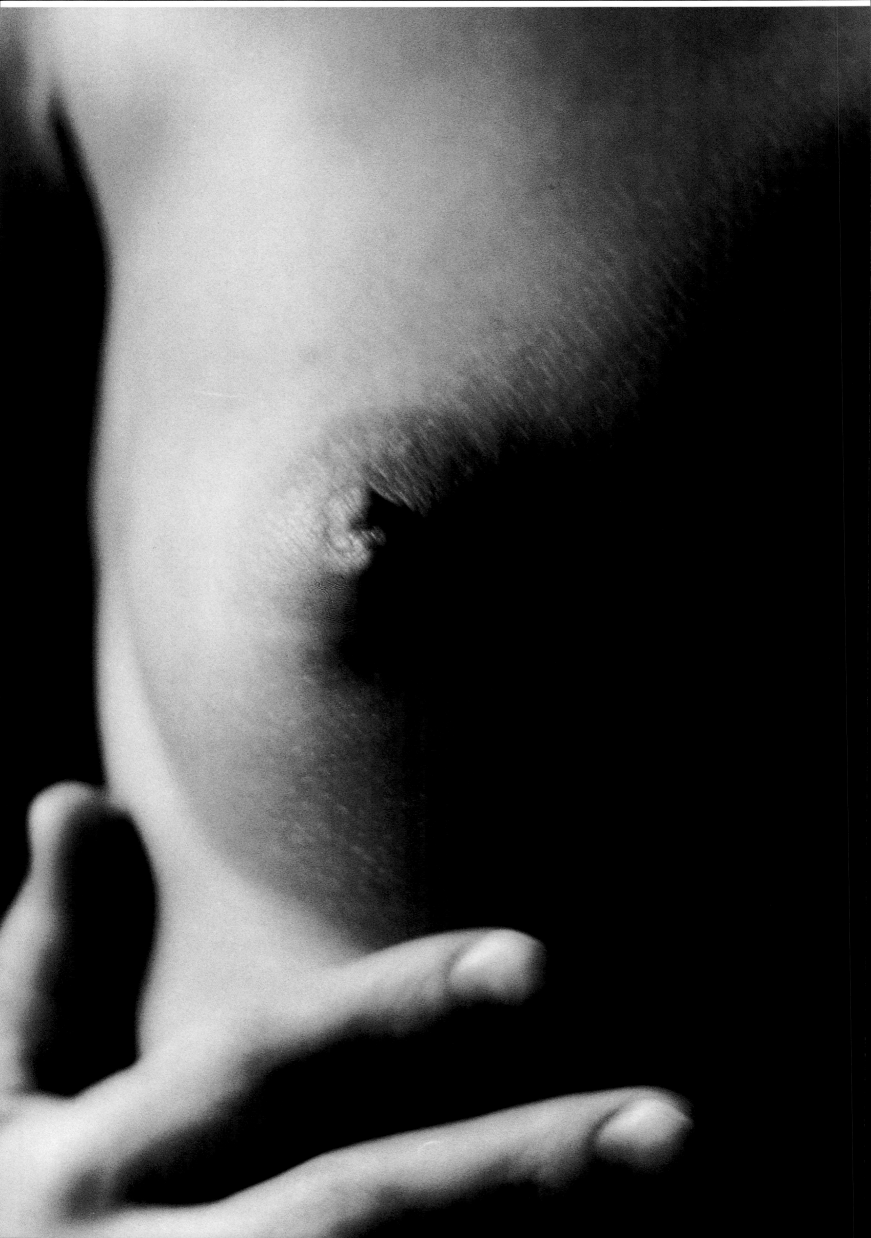

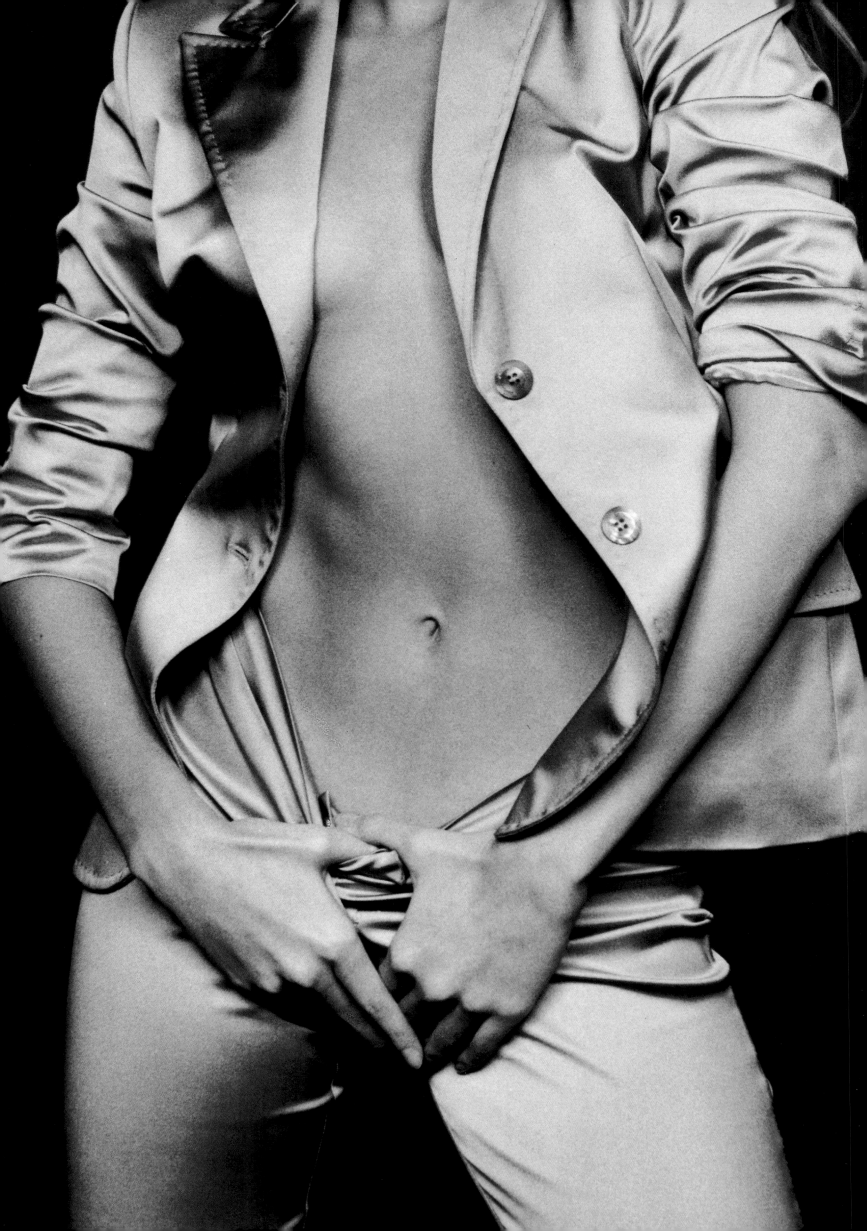

Fifteen years ago, Bruno Bisang, who was *working* as a photographer in Zurich, but by his own admission *was* not yet a photographer (at least he did not yet know it), went to India with his girlfriend of the time, who was a model. He returned home with a mass of pictures to develop, the majority of which were portraits of the girl. As he developed and printed, something happened for the first time: he was struck, touched by some of the images. The memory is still extremely fresh today: "There were four or five photos that stirred me inside, arousing a sudden and very powerful feeling… Those images spoke by themselves… They spoke to me. They had not happened outside of me. They had happened inside me. And they continued to happen. I looked and re-looked at them one by one, and for the first time thought: this photo is mine, it has my anima… It was a sign as to which direction to follow."

The capacity to touch, strike, hurt, and prick distinguishes photos that have an anima from those that do not, ones which are just everyday. In his wonderful book *Camera Lucida* (a book that never ceases to teach us to look at and love photography), Roland Barthes writes: "A photograph's *punctum* is that accident which pricks me (but also bruises me, is poignant to me)."

Also accidental is the phenomenon whereby I am touched, struck, and pricked by a photo only after the photographer, without being the least bit aware of it (as happens in art), has touched, struck, pricked. And he himself (from *Operator* to *Spectator*) is in turn pricked *afterwards*, almost as if the photo had happened inside, in the obscurity of the *camera's interior*, and not outside in exterior reality. This section entitled TOUCHES, is dedicated to the particular identity that the Photo and Woman assume in the work of Bisang, according to that absolute blending of roles that has

Vor 15 Jahren unternahm Bruno Bisang, der damals als Fotograf in Zürich *arbeitete*, nach seiner Auffassung aber noch kein Fotograf *war* (zumindest wusste er noch nicht, dass er einer war), in Begleitung eines Fotomodells, seiner damaligen Verlobten, eine Reise nach Indien. Er kehrte mit unzähligen Aufnahmen, zum Großteil Porträts seiner Freundin, nach Hause zurück. Er entwickelte sie, machte Abzüge, und zum ersten Mal war er von einigen Aufnahmen betroffen, berührt. Er erinnert sich noch heute daran, als wäre es gestern gewesen: „Vier oder fünf Fotos berührten mein Innerstes und lösten ein unerwartetes und sehr starkes Gefühl aus … Sie sprachen von allein, diese Bilder … Sie sprachen zu mir. Ihr Entstehen vollzog sich nicht außerhalb, sondern in mir. Und sie hörten nicht auf, zu entstehen. Ich betrachtete jedes einzelne, wieder und wieder, und dachte zum ersten Mal: Das ist mein Foto, es hat meine Seele … Es gab mir ein Zeichen, in welche Richtung ich zu gehen hatte."

Berühren, treffen, verwunden, ins Auge stechen – das vermögen nur beseelte Fotos; alle anderen sind nur Geschichte. Roland Barthes bemerkt dazu in seinem vortrefflichen Essay *Die helle Kammer* (einem Werk über das Betrachten der Fotografie und die Liebe zu ihr, das nie an Aktualität verlieren wird): „Das *Punctum* einer Fotografie, das ist jenes Zufällige an ihr, das mich besticht (mich aber auch verwundet, trifft)."

Es ist mein Verhängnis, dass mich ein Foto nur dann berührt, trifft und besticht, wenn der Fotograf völlig unbewusst (wie so oft in der Kunst) diese Berührung, diesen Schlag, diesen Stich ins Bild gesetzt hat. Nachdem der Fotograf von der Seite des *Operators* zur Seite des *Spectators* gewechselt ist, verspürt er selbst die Betroffenheit *danach*, indem er das Gefühl hat, das Foto sei in einem verborgenen Winkel

already been described. This obviously does not mean that the *Punctum* is only present in these photos, but here there is a triumphant celebration of it. In the maximum representation of Woman, that touches the person who looks at her touching herself. But moving from one image to another, there is the insistent feeling that those hands and fingers are not only her hands and her fingers…

On the one hand they are also the hands and fingers of the *Operator*, the prolonging of the Photographer's gaze. Movements, caresses, and explorations arising out of a complicit agreement, the steps of a dance that are determined by reciprocal desire. A true erotic rite which leaves one to imagine the final symbiosis of the *Operator* and the *Spectrum*, the ecstasy.

On the other hand, what moves those hands and fingers is our eyes, those of the *Spectator*: Here lies the total fatefulness of the *Punctum*, the final involvement of each *Spectator*, whereby one arrives at the point of touching at the same time as one is touched. And in the sequence of images where the Black Woman and the White Woman touch each other, there is also the representation of this fateful Double. I who look and accept the complicity (an essential rule of the game and style of Bisang), must inevitably identify. I can only choose whether to be one or the other, the black phantasm or the white phantasm. And then wonder about what it means to me to have chosen one and not the other. Which of the two is for me the hunter and which the prey.

seines Inneren entstanden und nicht in der Außenwelt. Dieses Kapitel mit dem Titel BERÜHRT ist eine Hommage an die außergewöhnliche Identität, die das FOTO und die FRAU in Bisangs Werk annehmen, in dem sich ihre Funktionen, wie bereits erwähnt, vollständig miteinander vermischen. Dies bedeutet jedoch nicht, dass das *Punctum* nur in diesen Fotos gegenwärtig ist. In diesen feiert es seinen Triumph; in der höchstmöglichen Darstellung der FRAU, die ihren Betrachter berührt, indem sie sich selbst berührt. Von einem Foto zum anderen drängt sich unweigerlich das Gefühl auf, dass diese Hände, diese Finger nicht nur ihre Hände, ihre Finger sind …

Einerseits implizieren diese Hände und Finger auch den Blick des Fotografen, des *Operators*. Es sind Gesten, Zärtlichkeiten und Erkundungen in einem Spiel, das beide beschlossen haben, gemeinsam zu spielen, Schritte eines Tanzes im Taumel gegenseitigen Begehrens. Es ist ein erotischer Ritus, der die endgültige Symbiose zwischen *Operator* und *Spectrum* ahnen lässt, die Ekstase.

Andererseits sind es unsere Augen, die Augen des *Spectators*, die jene Hände und Finger bewegen: hierin liegt das Verhängnis des *Punctum*, die endgültige Einbeziehung jedes *Spectators*, die Berührung im Berührtwerden. Die Sequenz der Bilder, in denen sich die weiße und die schwarze Frau gegenseitig berühren, beinhaltet zugleich eine fatale Verdopplung. Als beteiligter Betrachter (die Beteiligung ist die oberste Regel von Bisangs Spiel und Stil) kann ich der Identifikation nicht entgehen: Ich kann mich lediglich für die eine oder die andere, das schwarze oder das weiße Phantom entscheiden. Und dann kann ich fragen, was diese Wahl für mich bedeutet. Und welche von beiden (für mich) der Jäger und welche das Opfer ist.

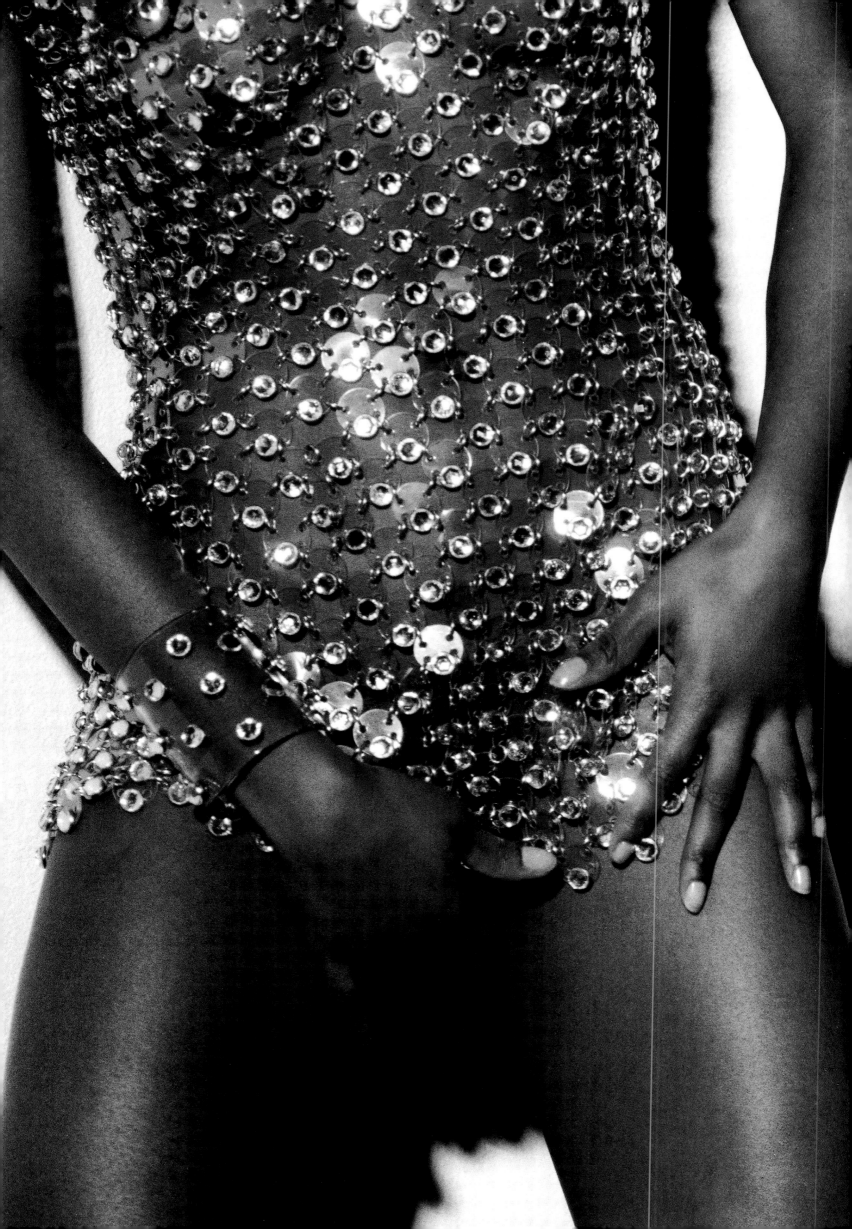

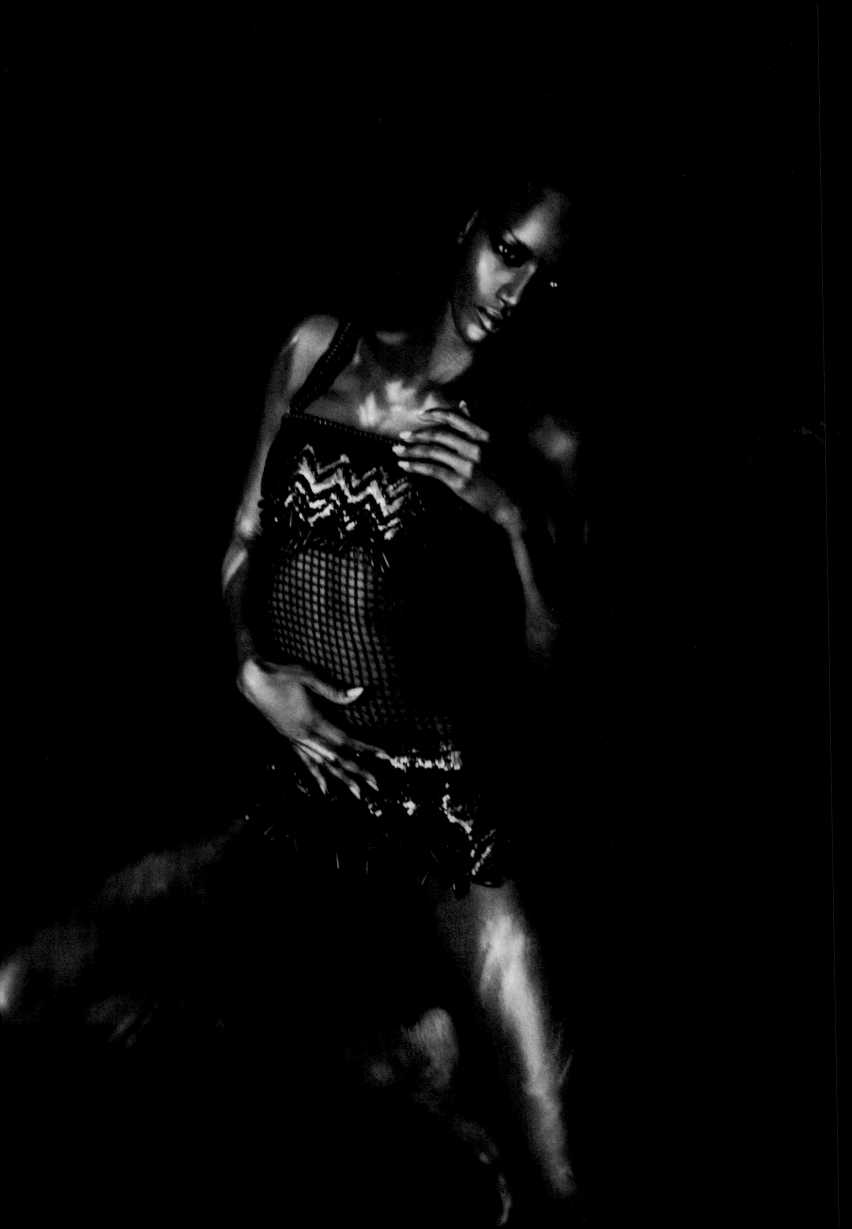

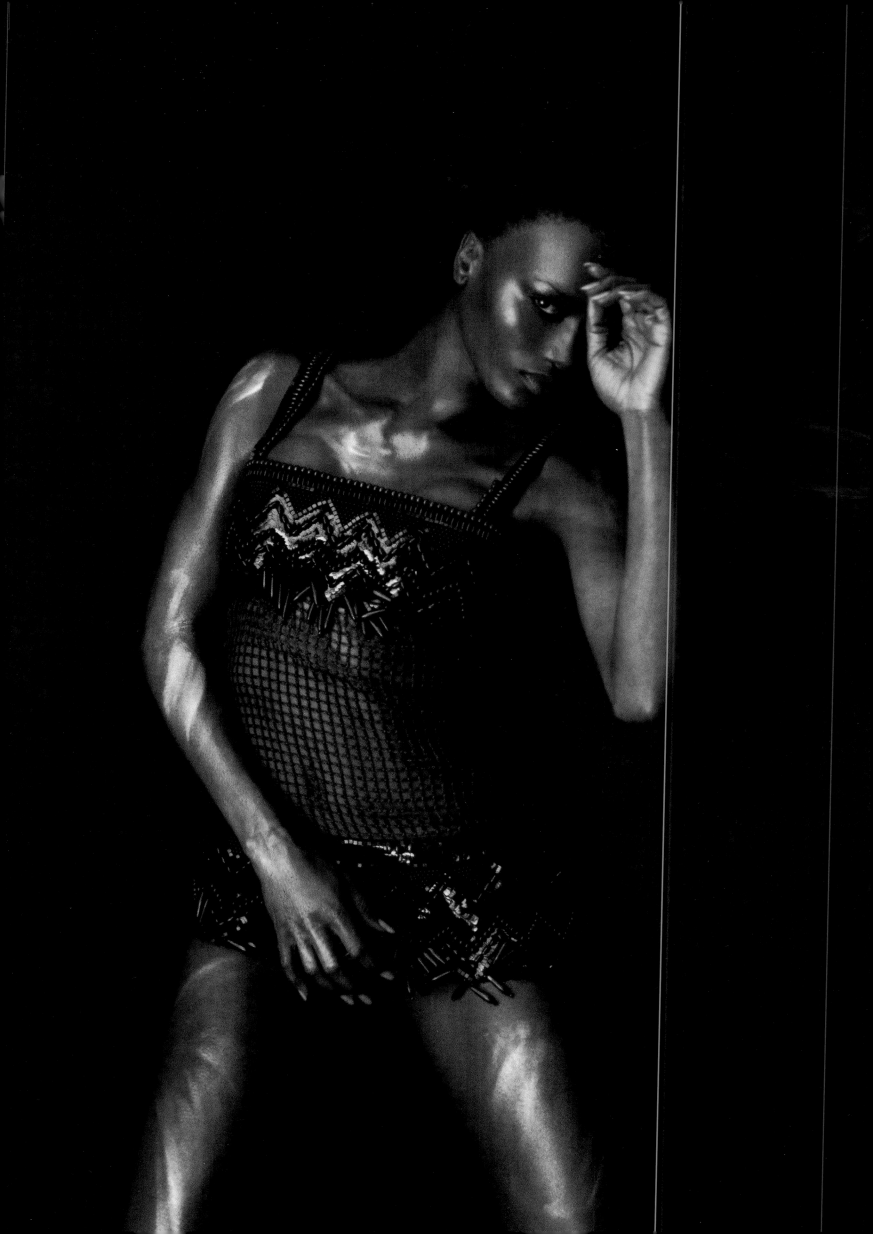

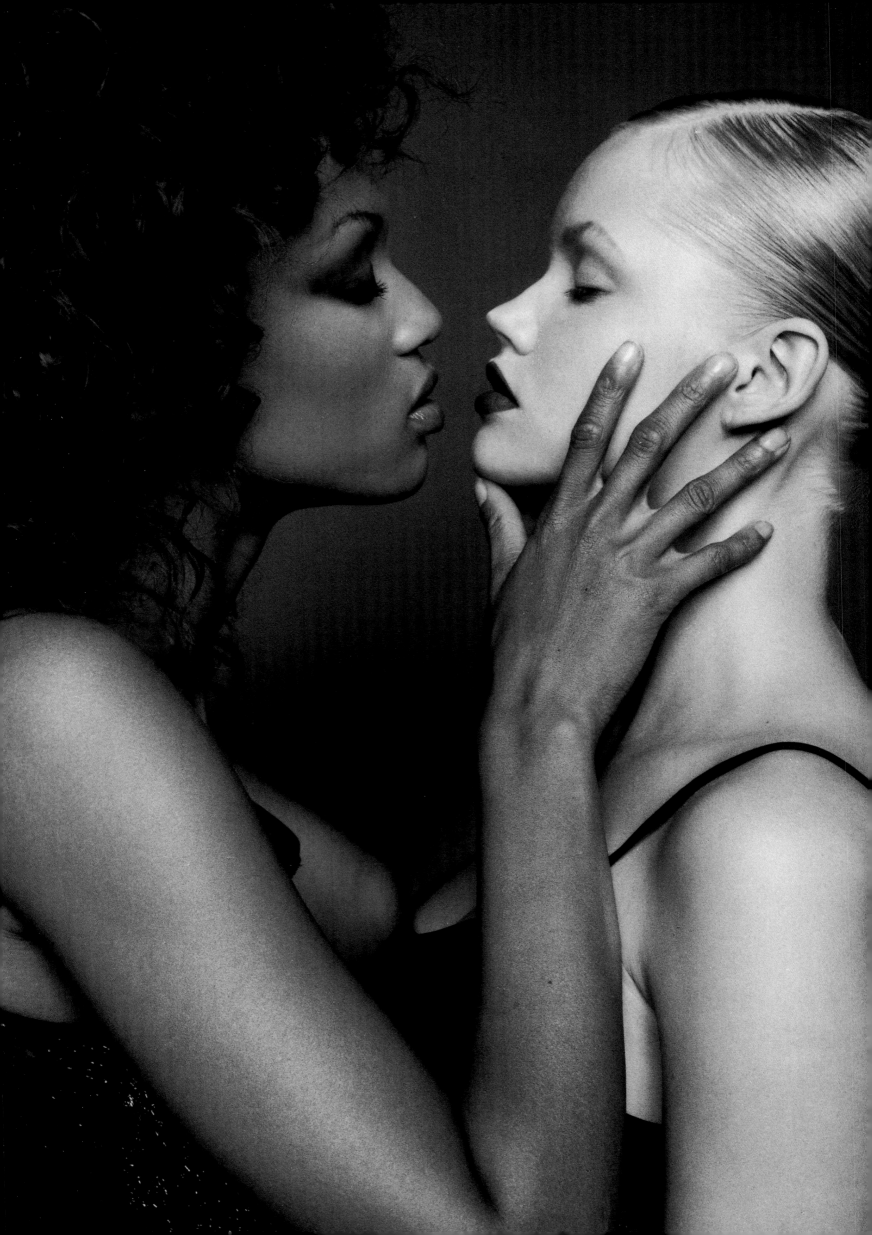

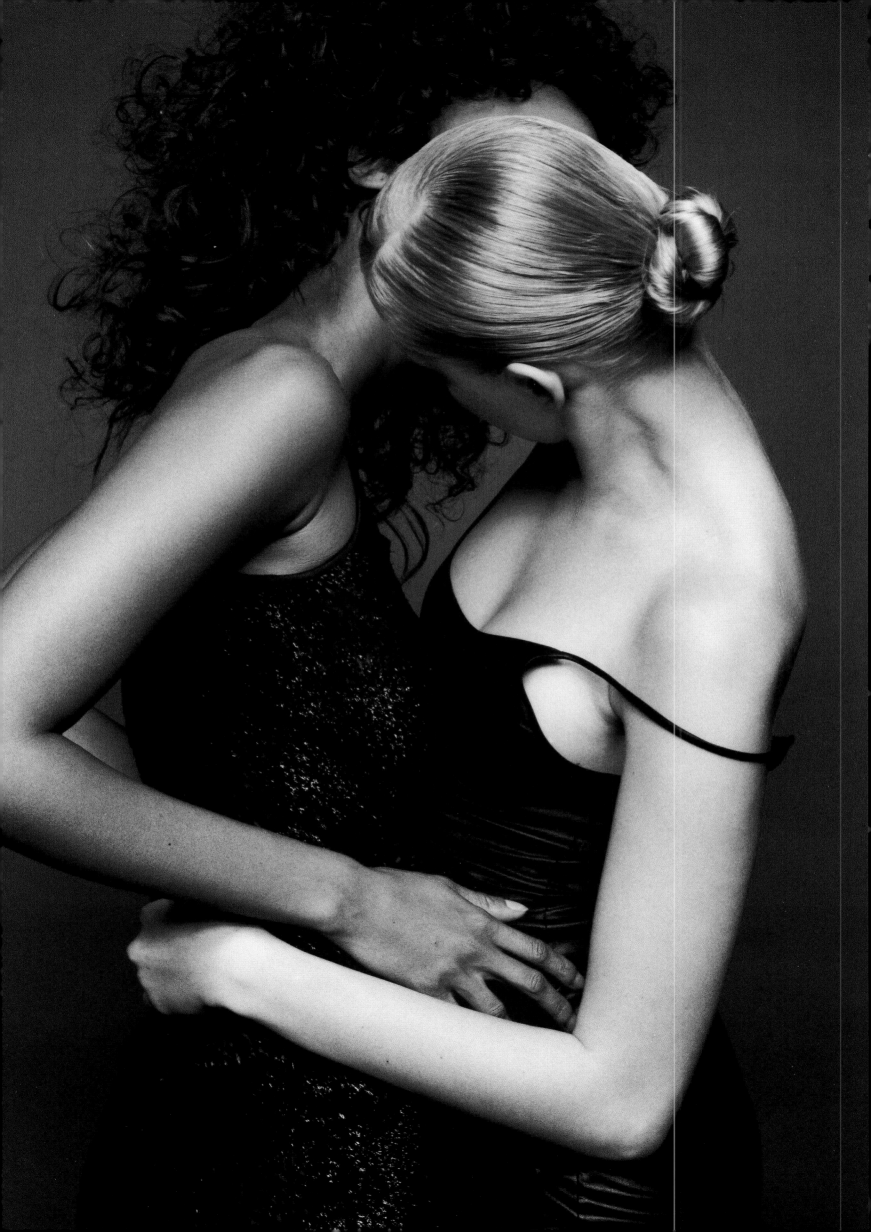

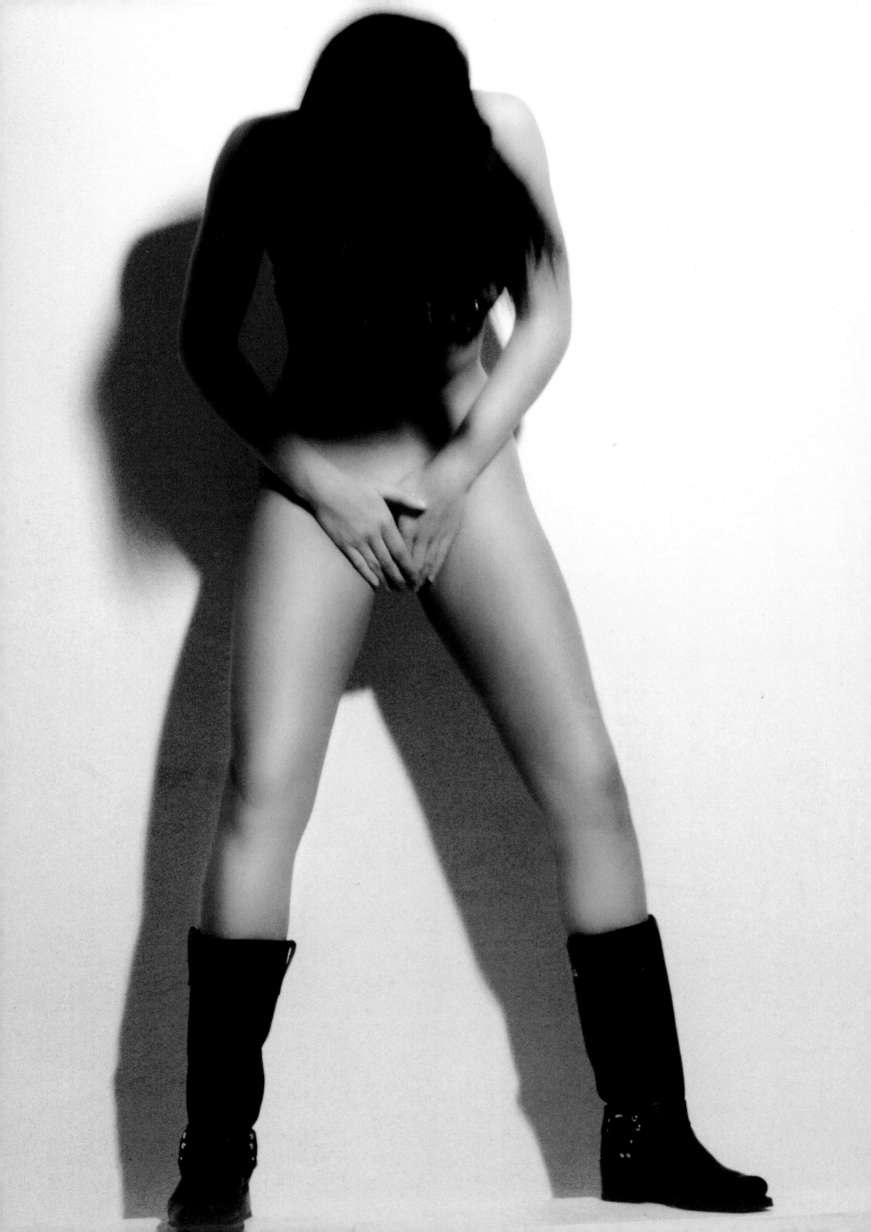

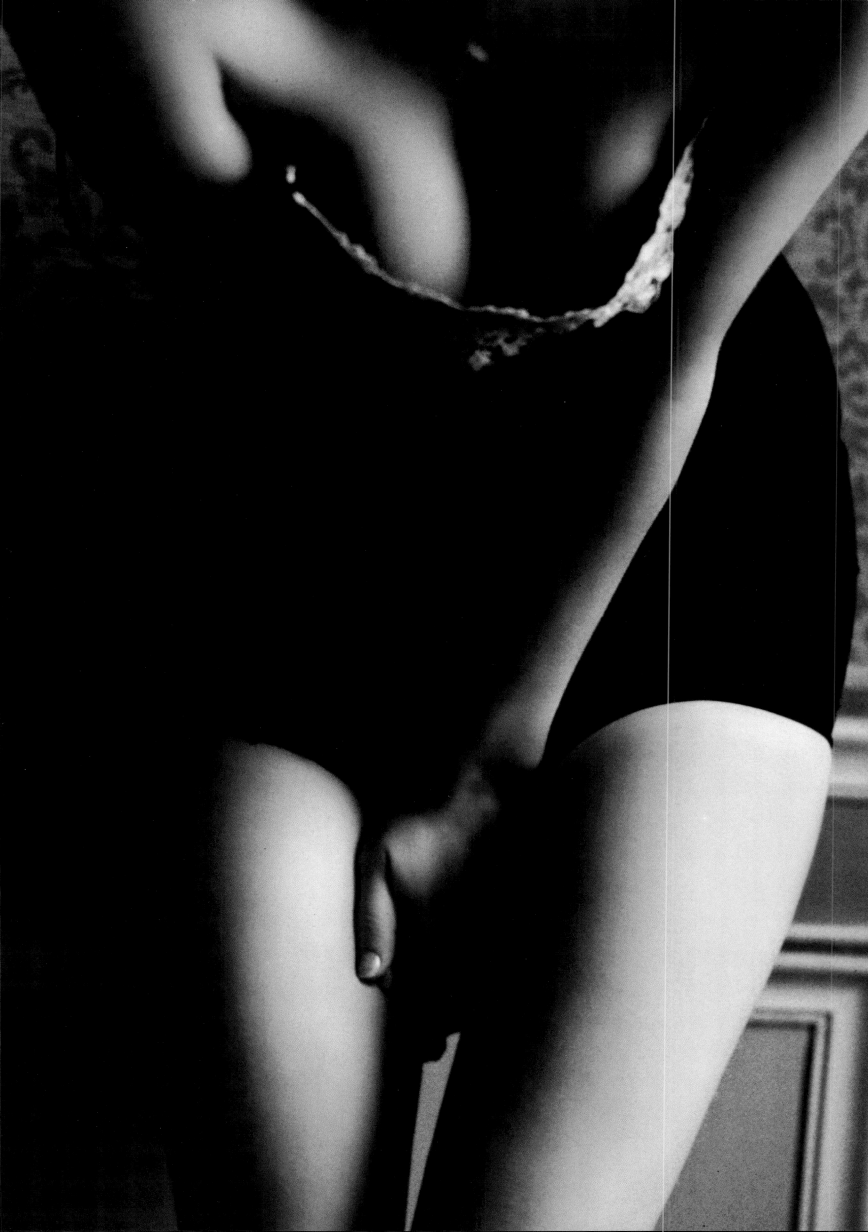

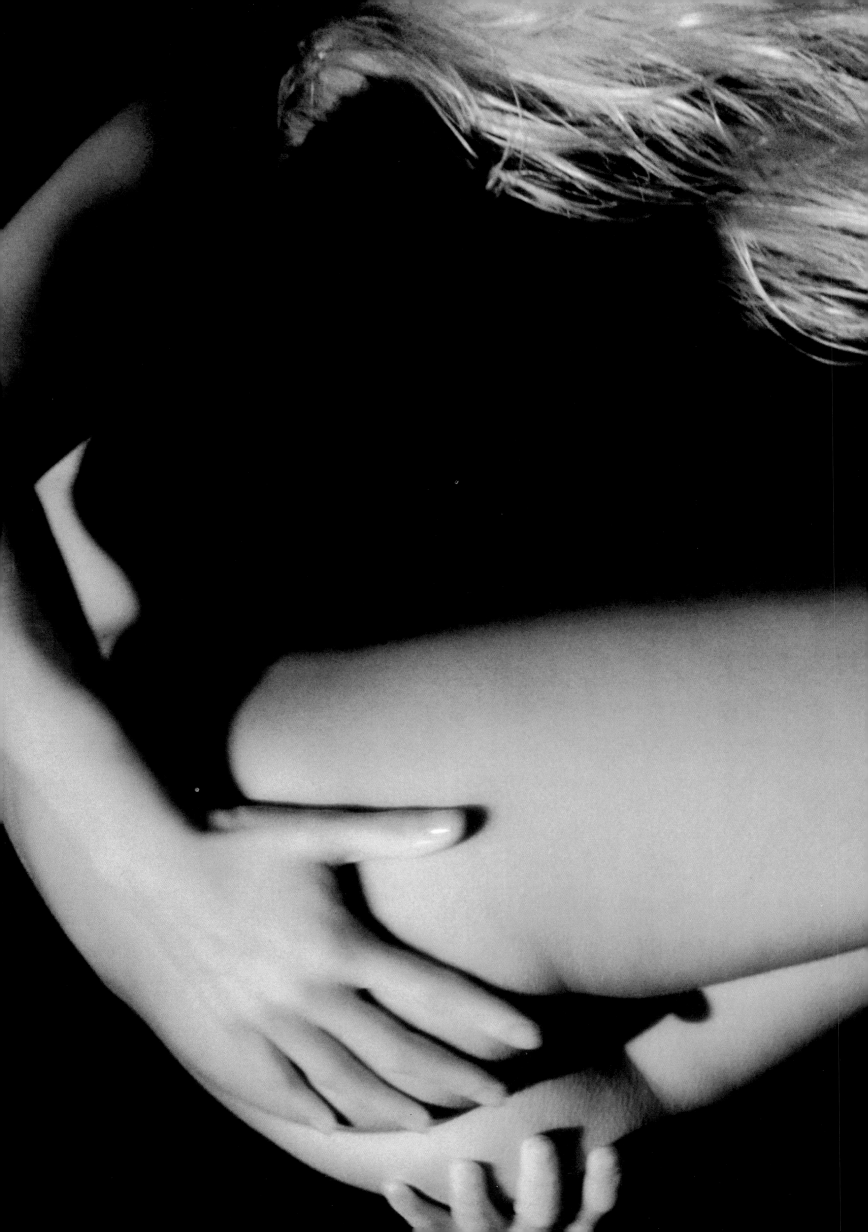

"Movements, caresses,
and explorations arising out of
a complicit agreement."

„Gesten, Zärtlichkeiten und
Erkundungen in einem Spiel,
das beide beschlossen haben,
gemeinsam zu spielen."

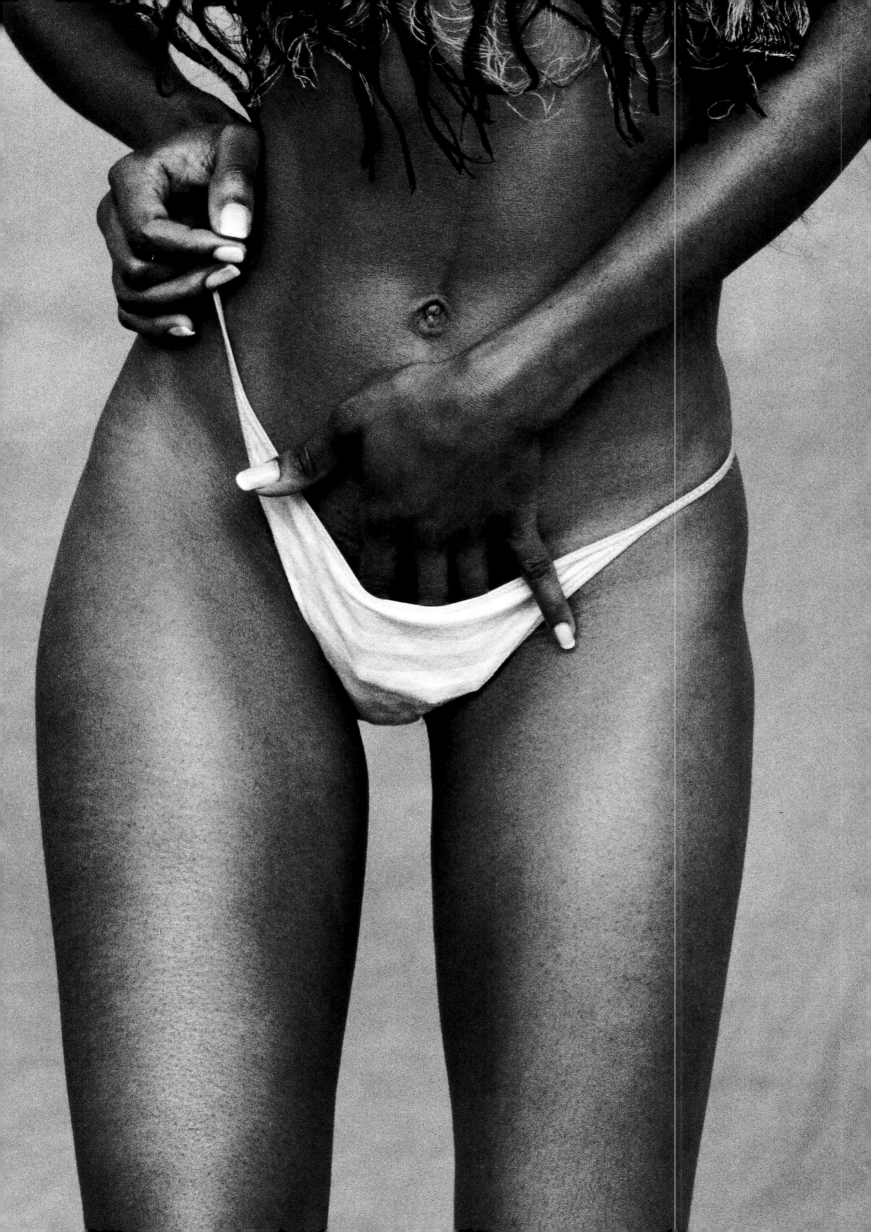

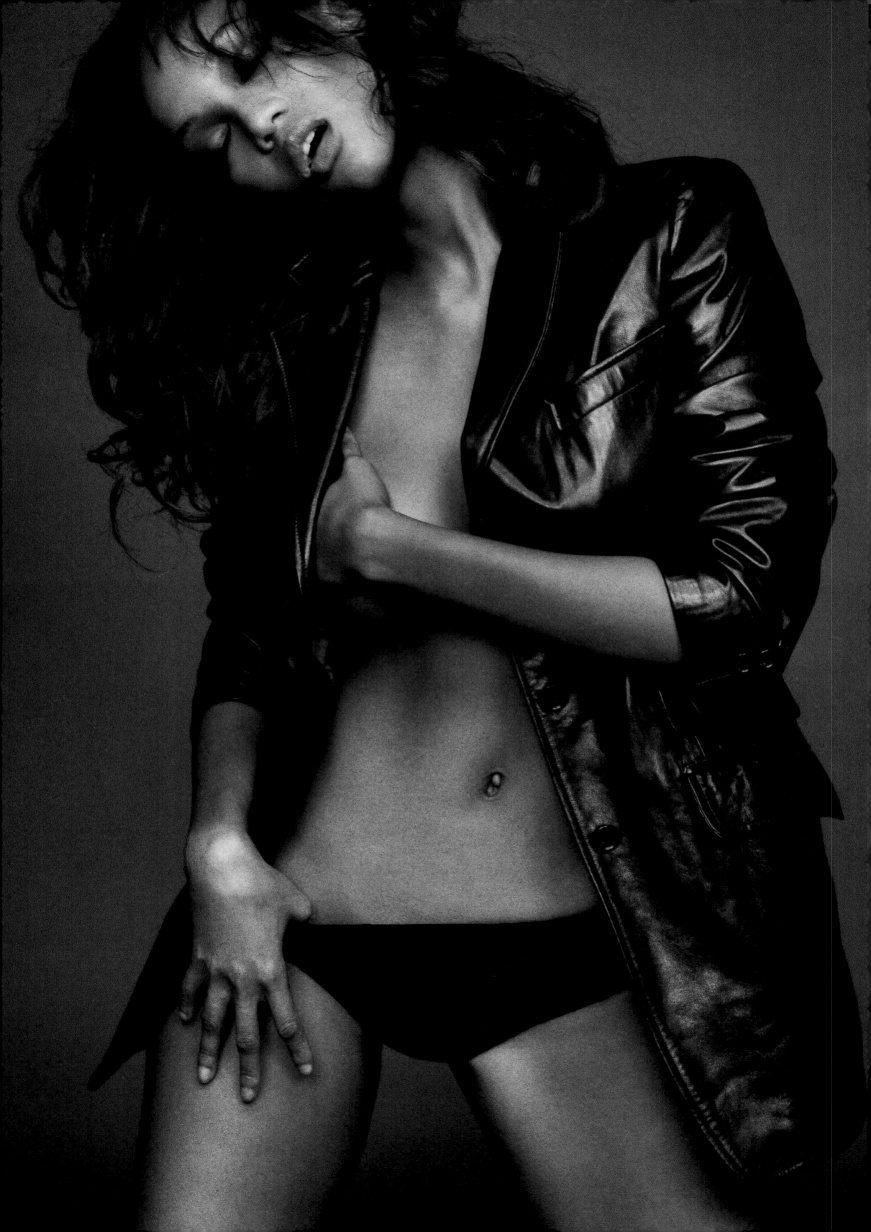

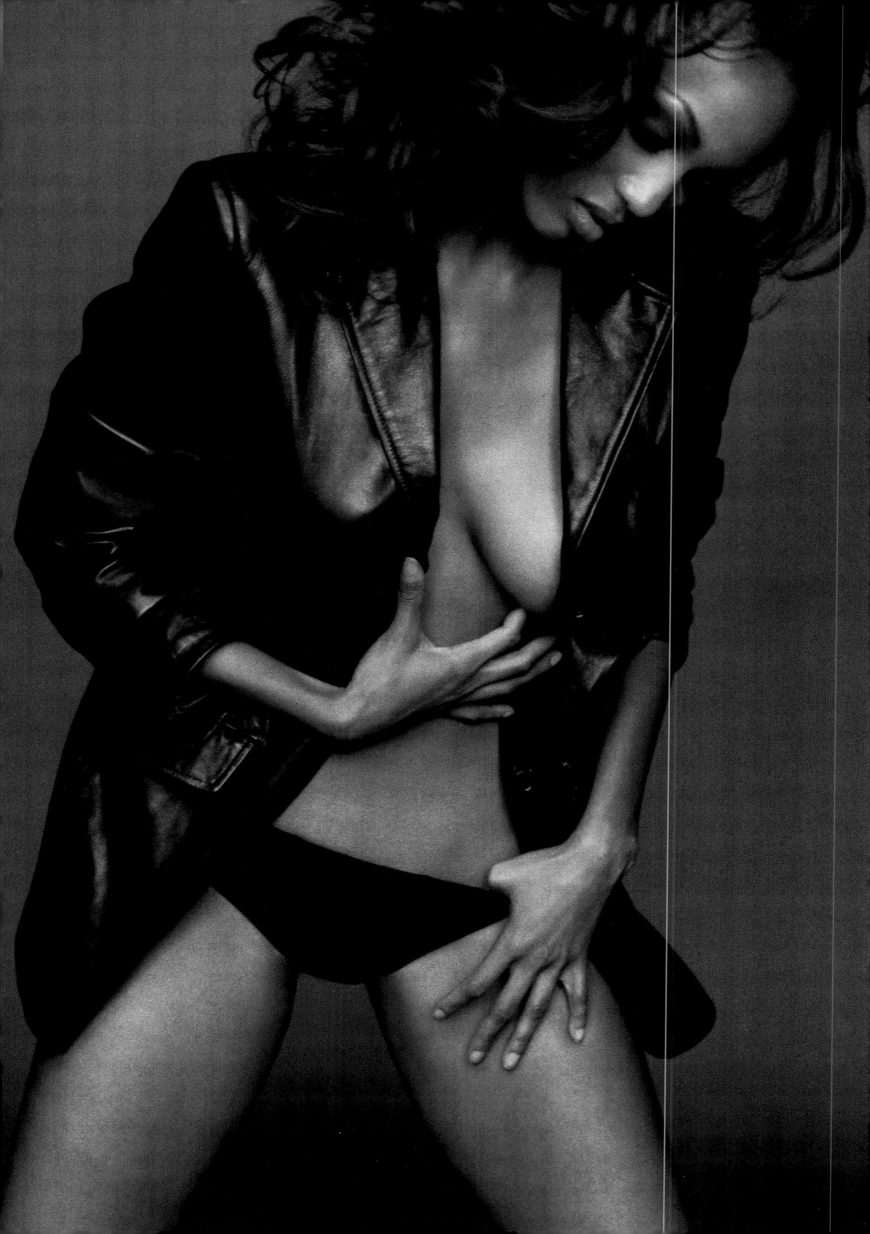

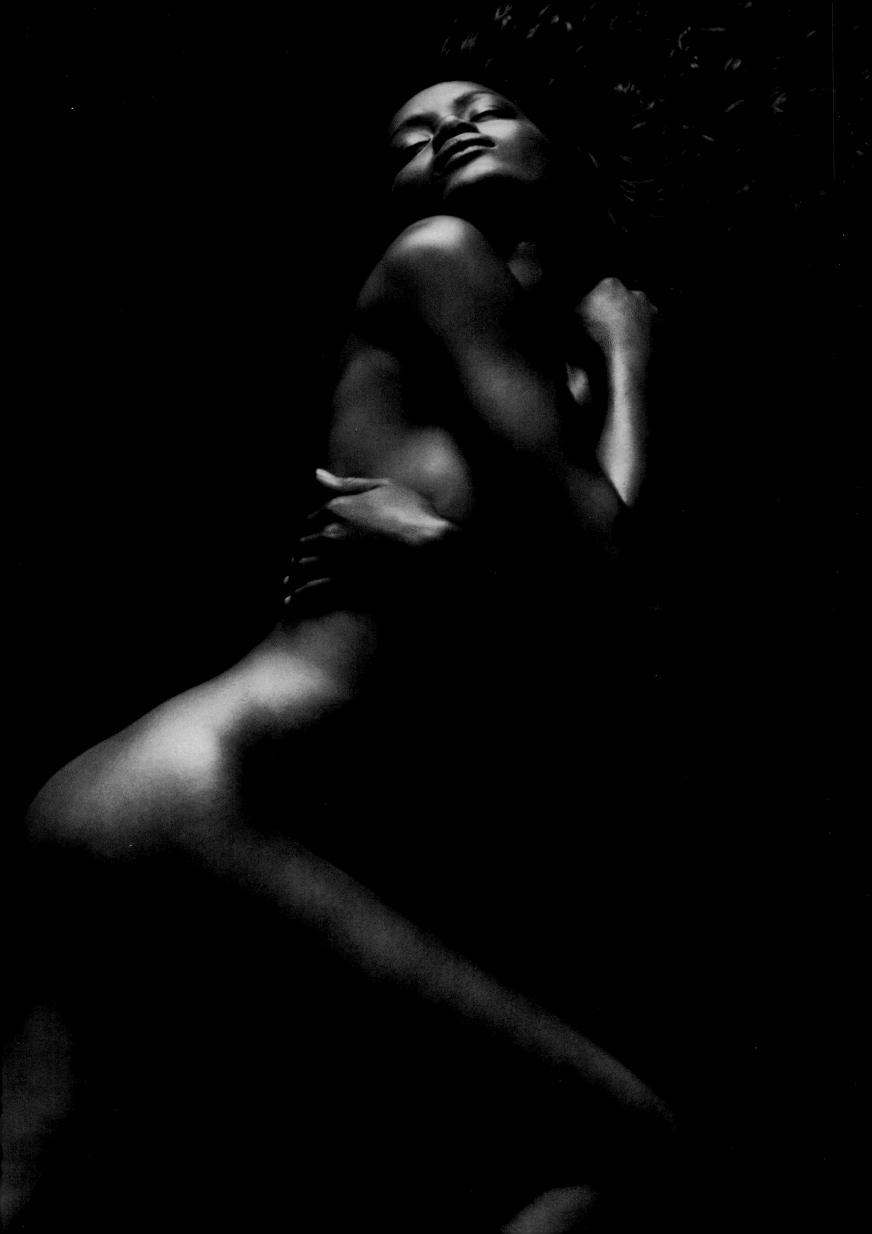

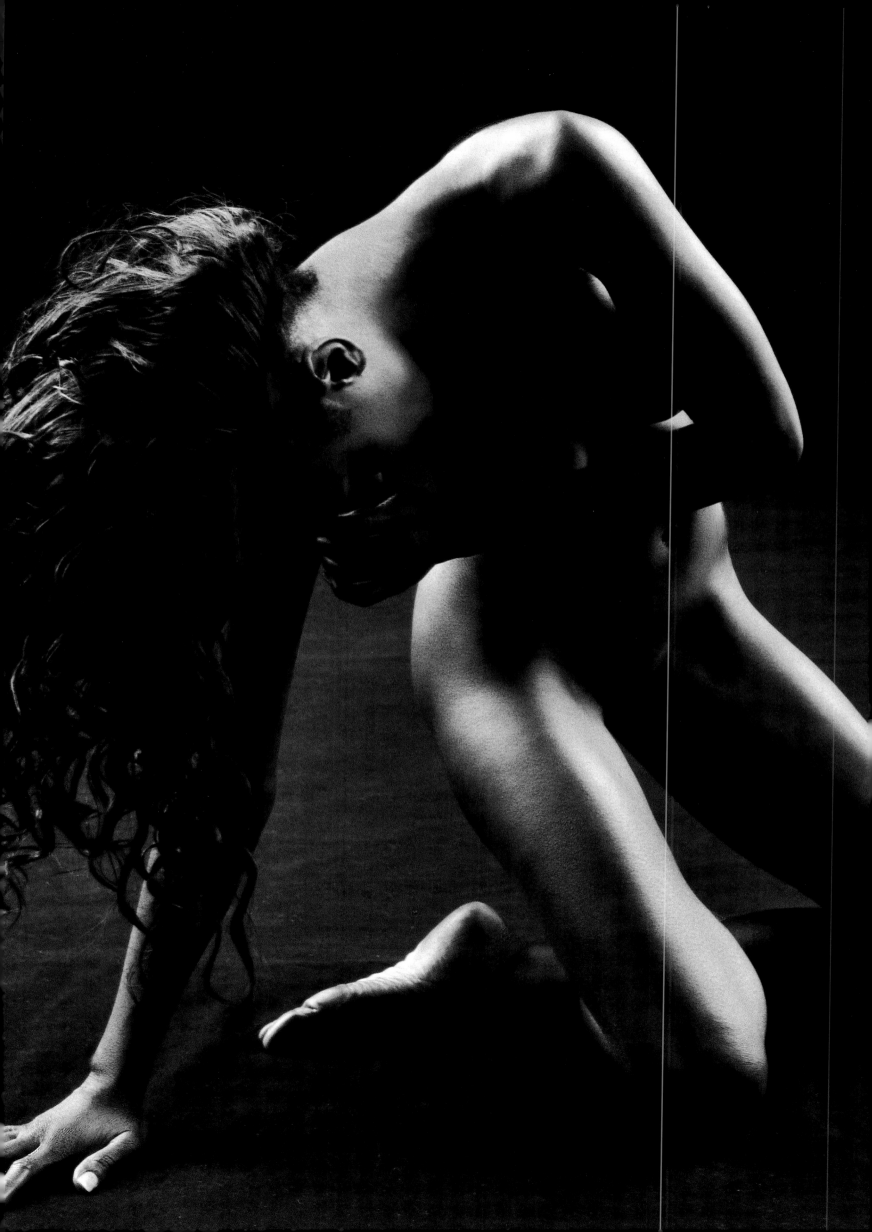

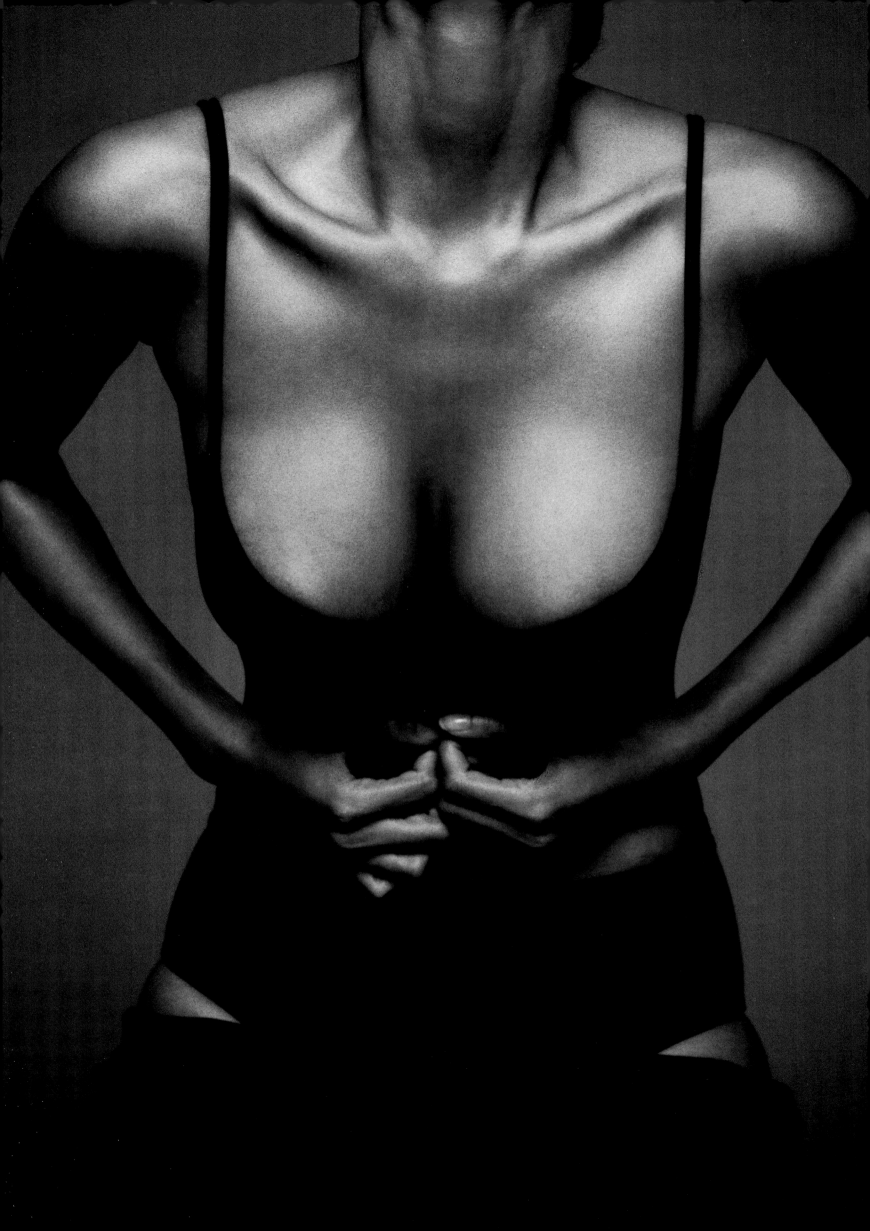

"...maximum representation of
Woman, that touches the person
who looks at her touching herself..."

„... höchstmögliche Darstellung
der FRAU, die ihren Betrachter berührt,
indem sie sich selbst berührt ..."

 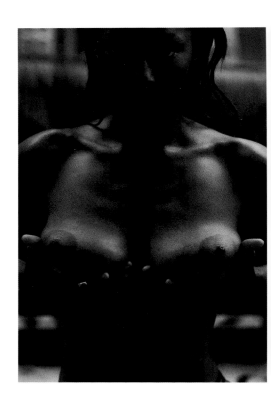

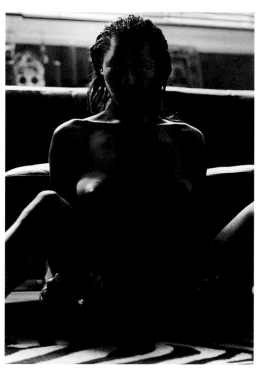 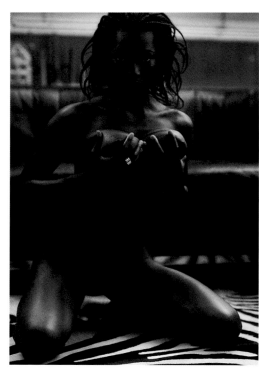

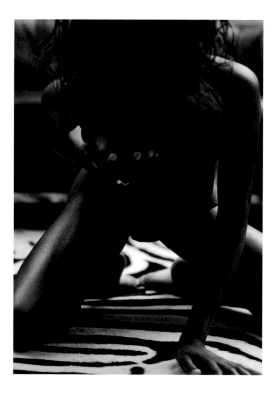 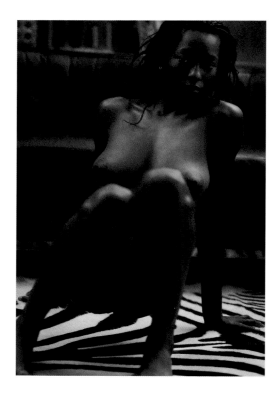 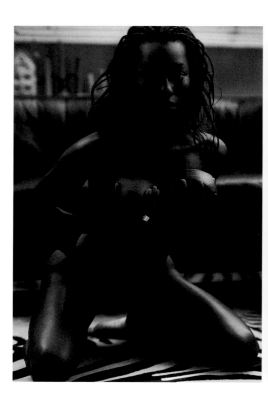

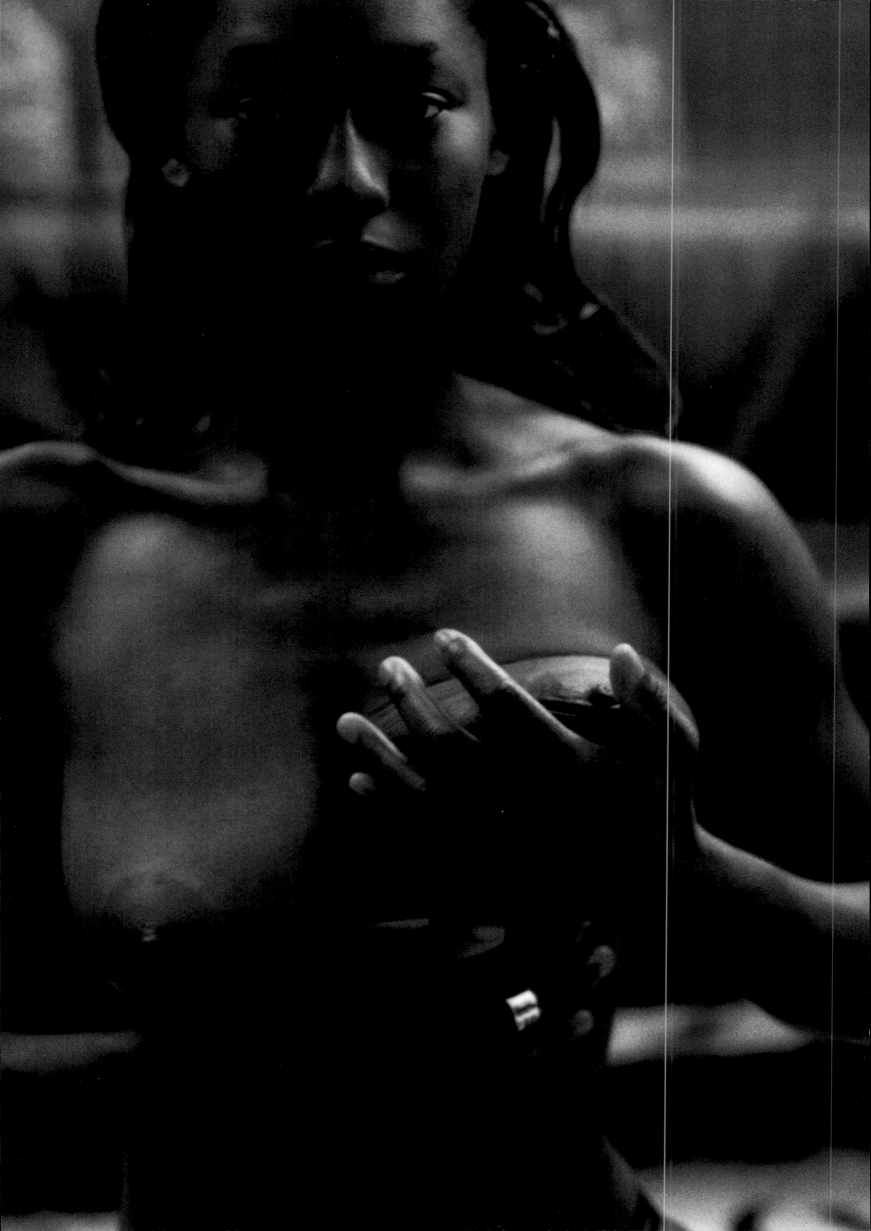

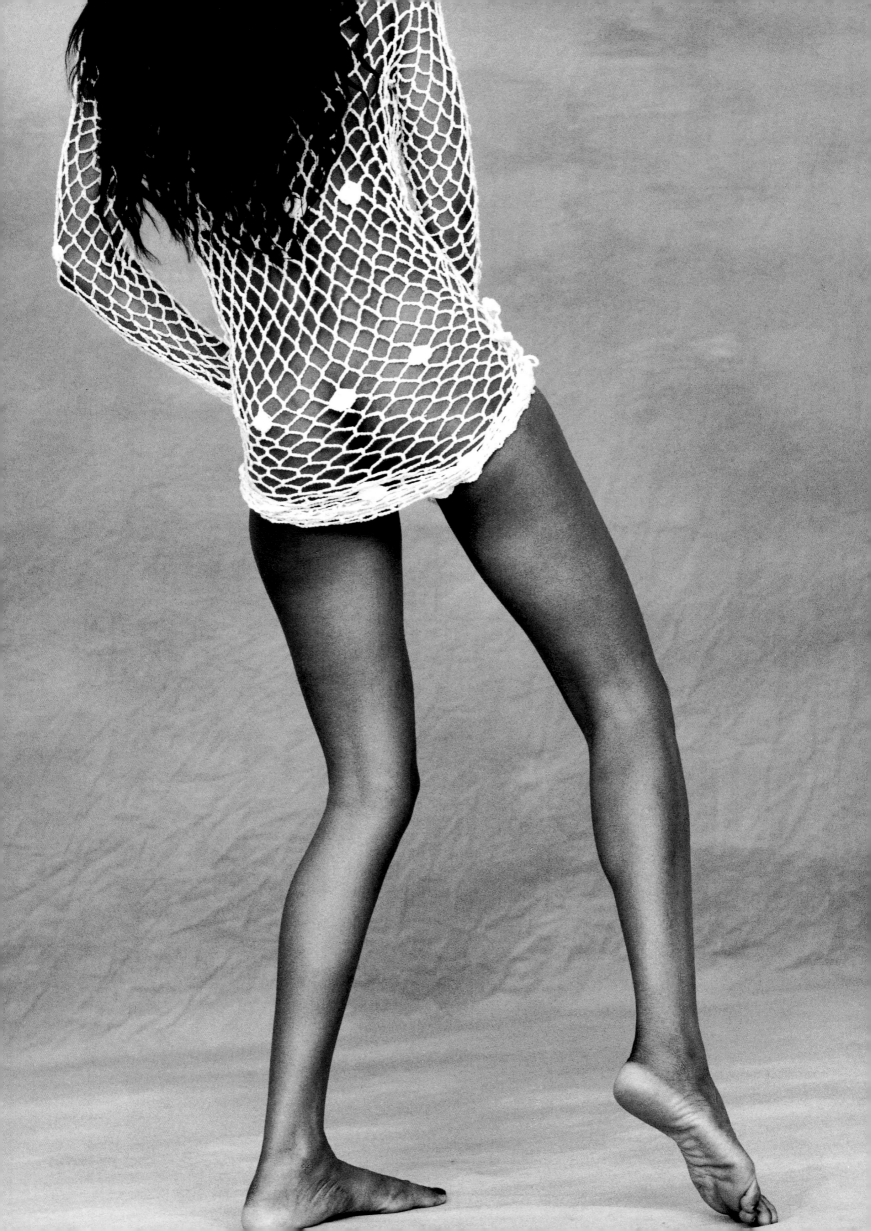

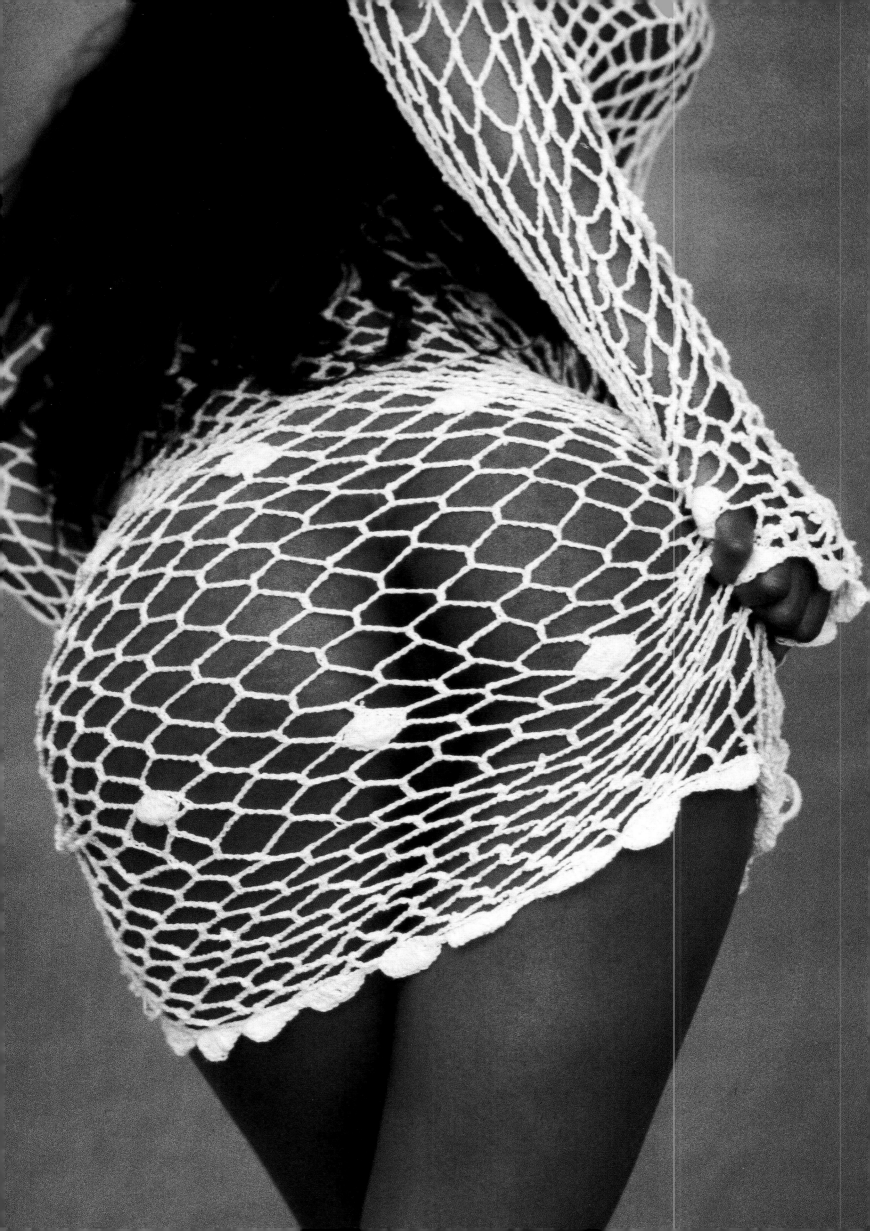

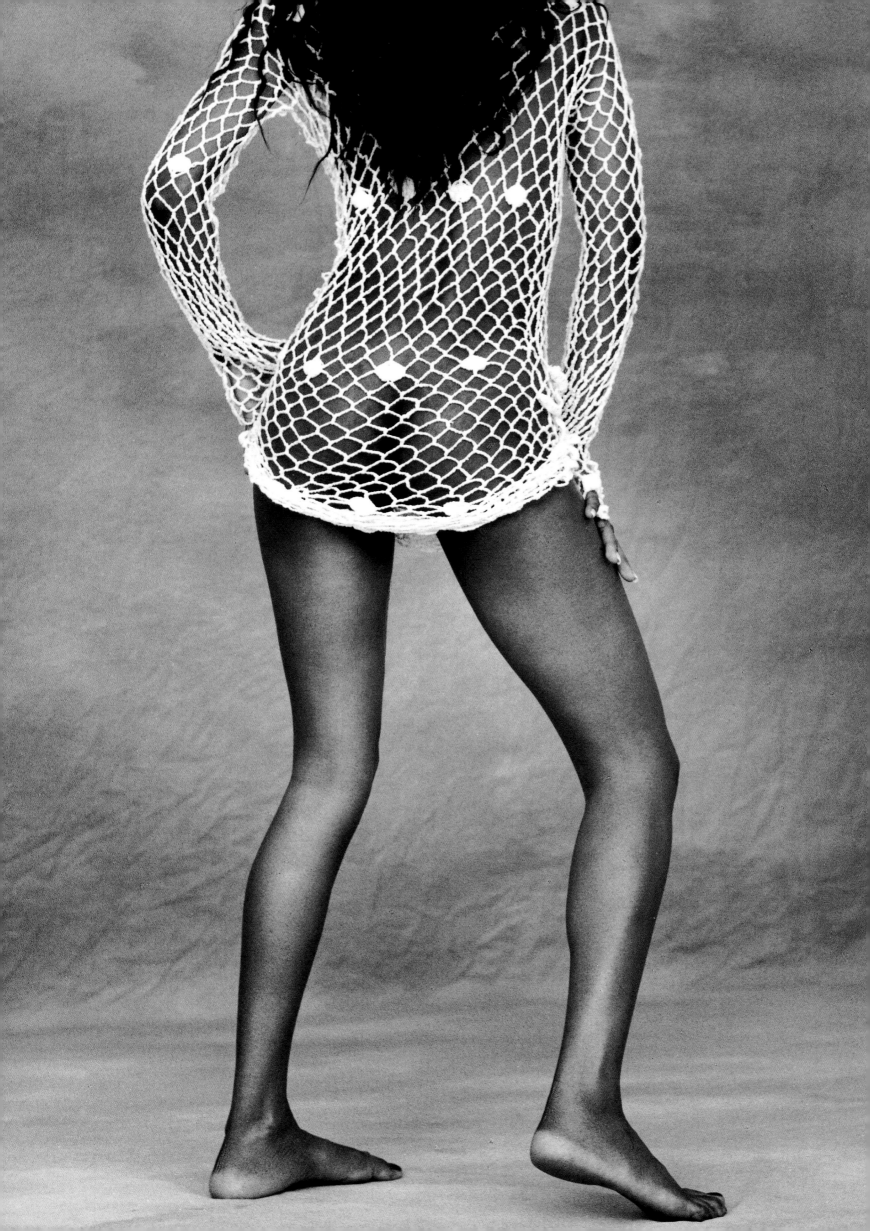

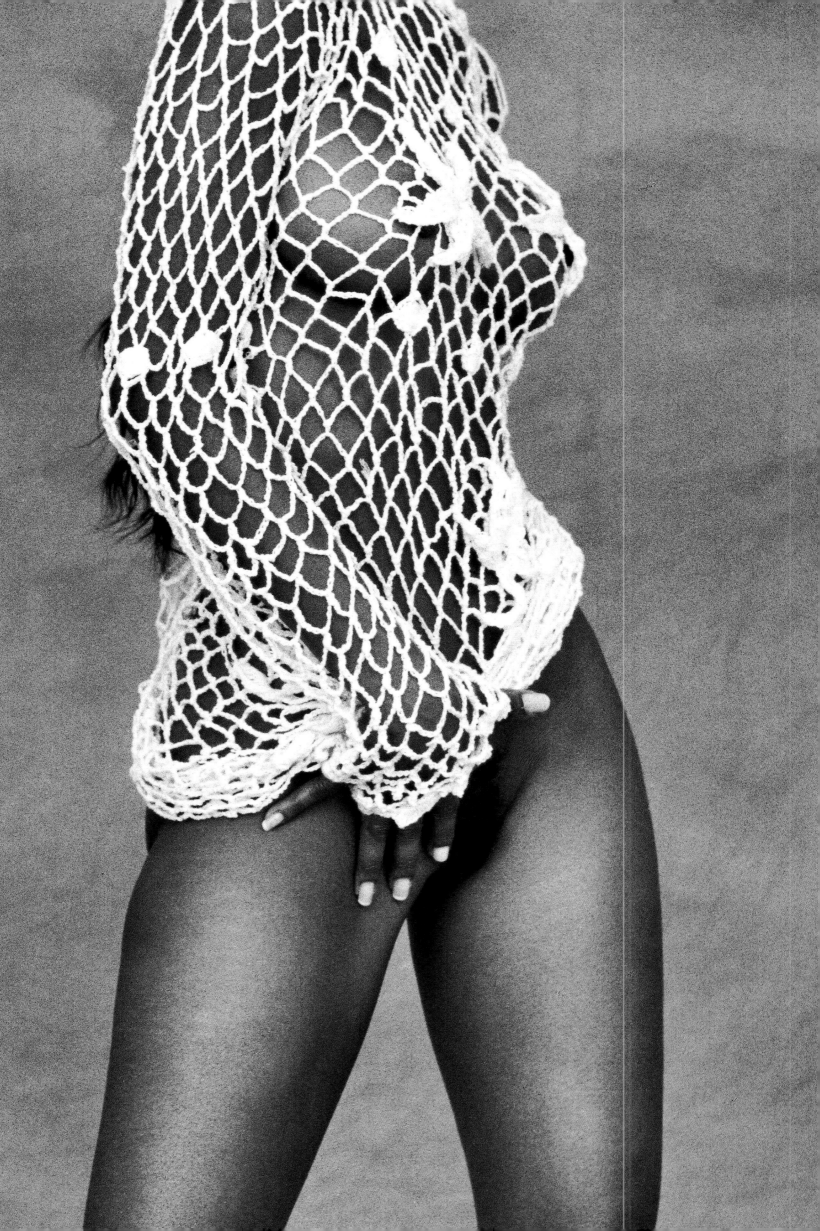

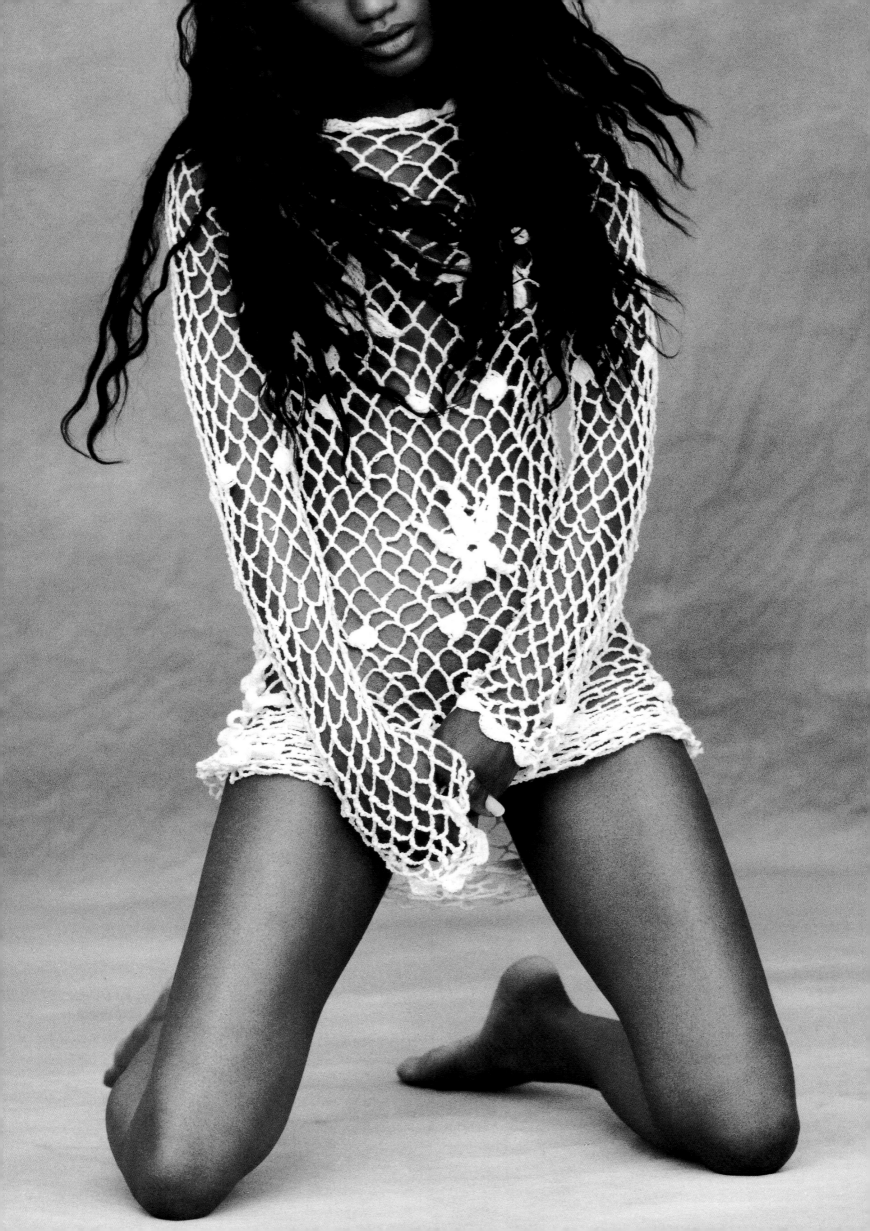

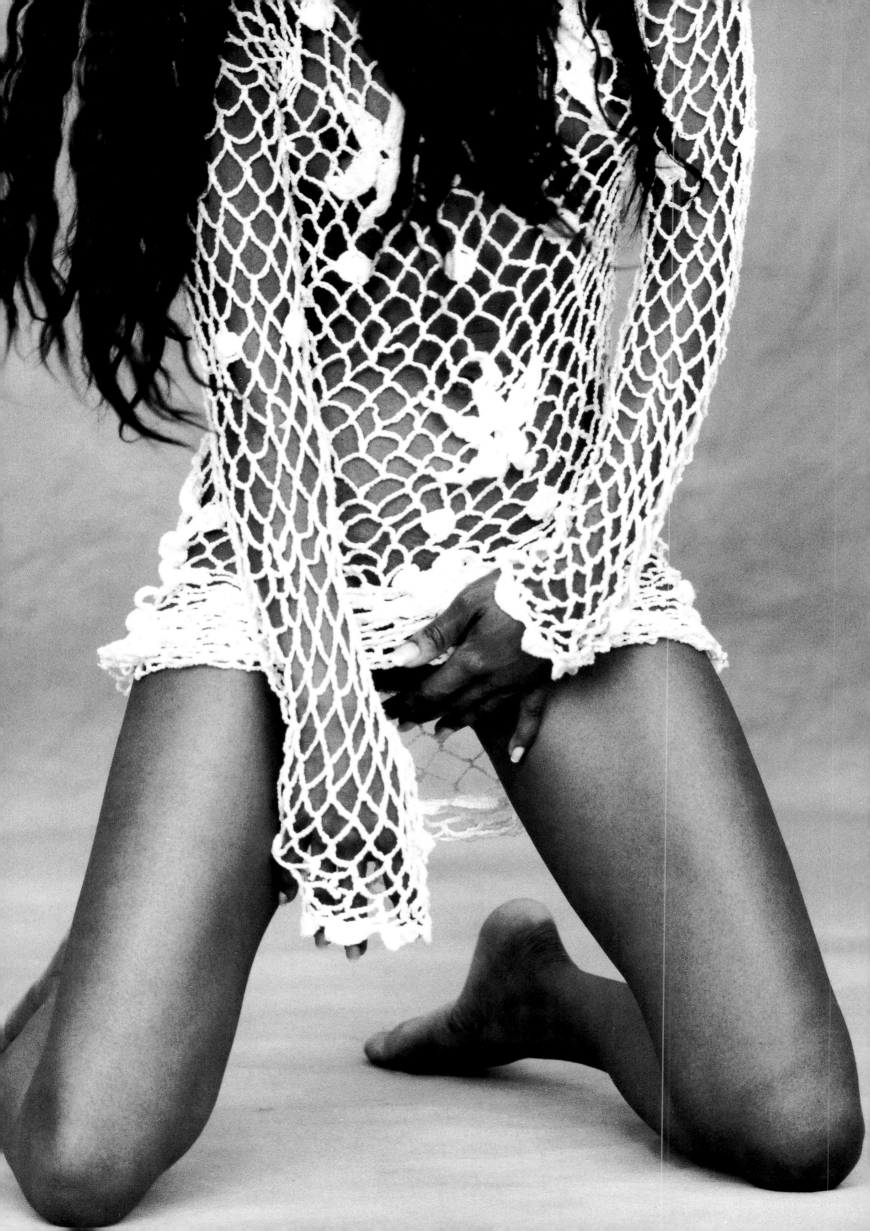

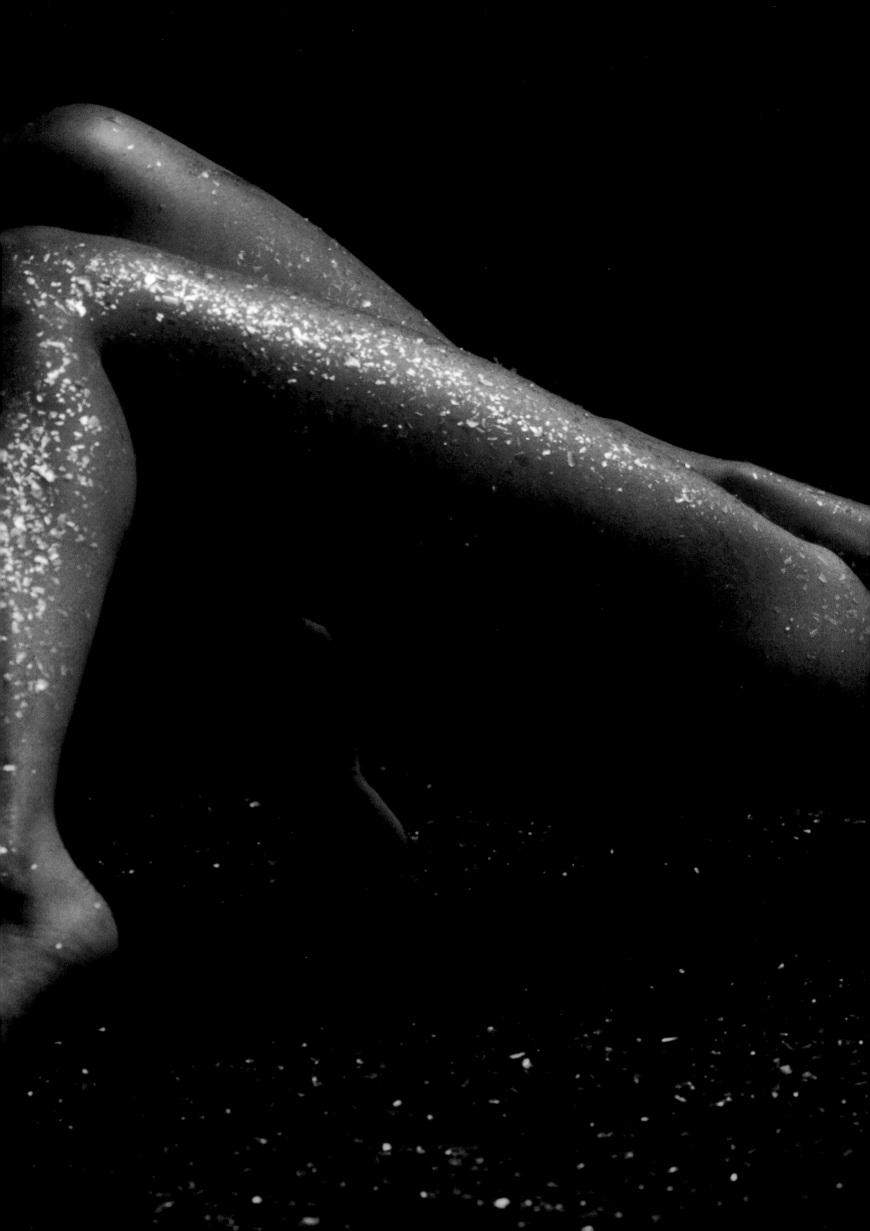

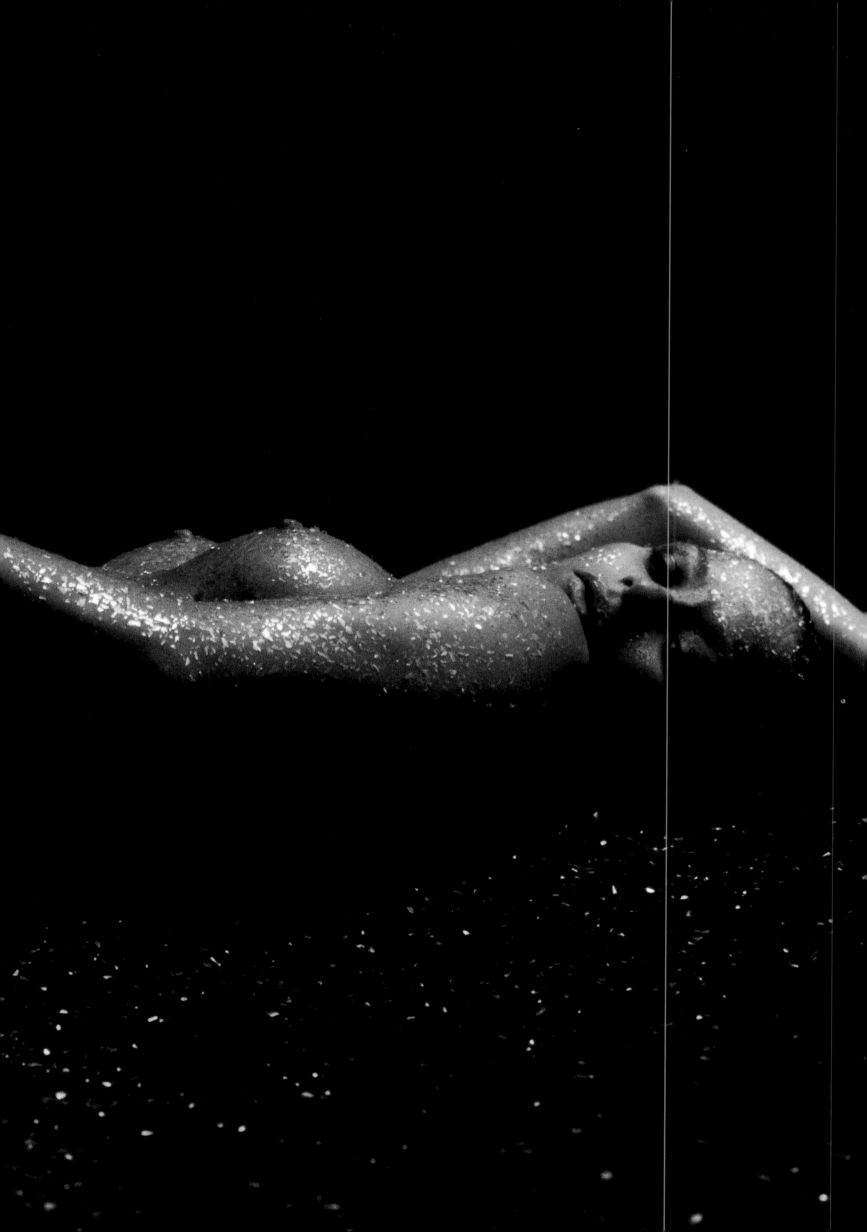

IS

IST

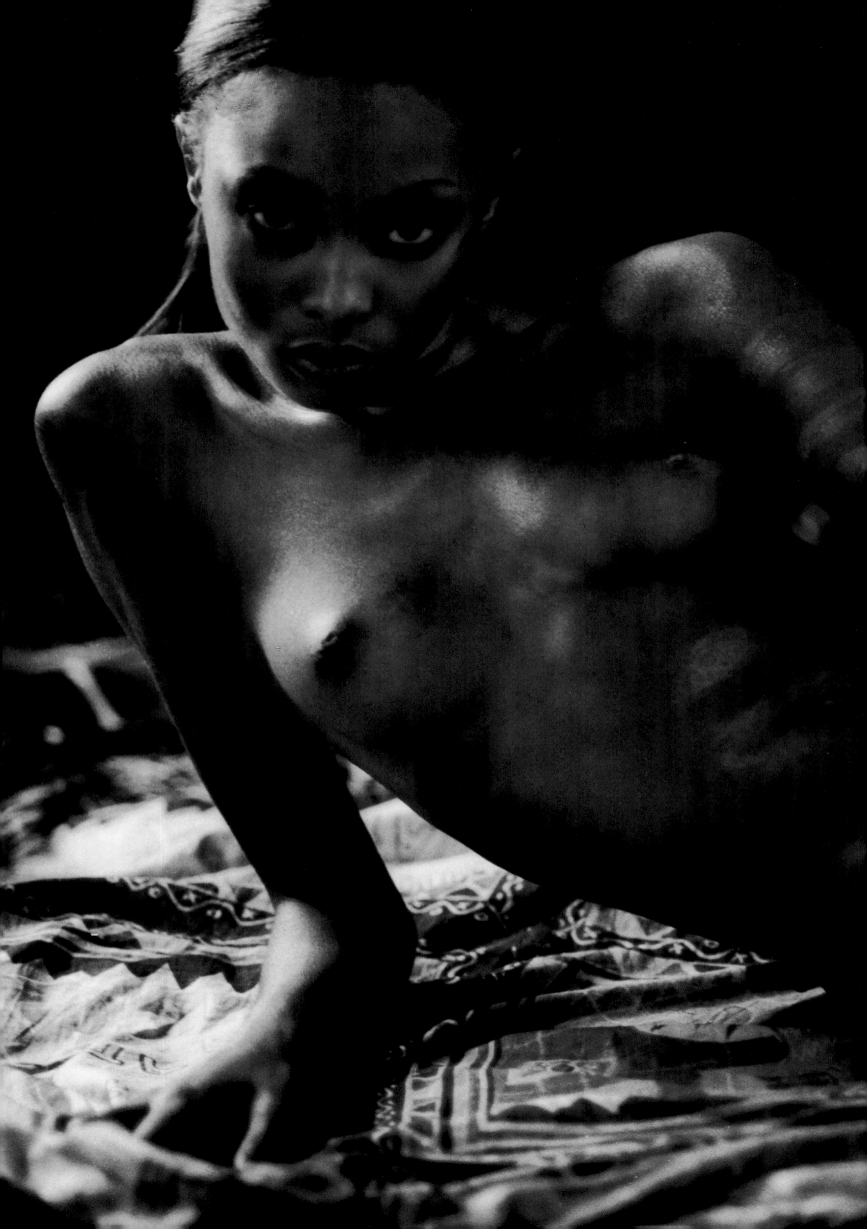

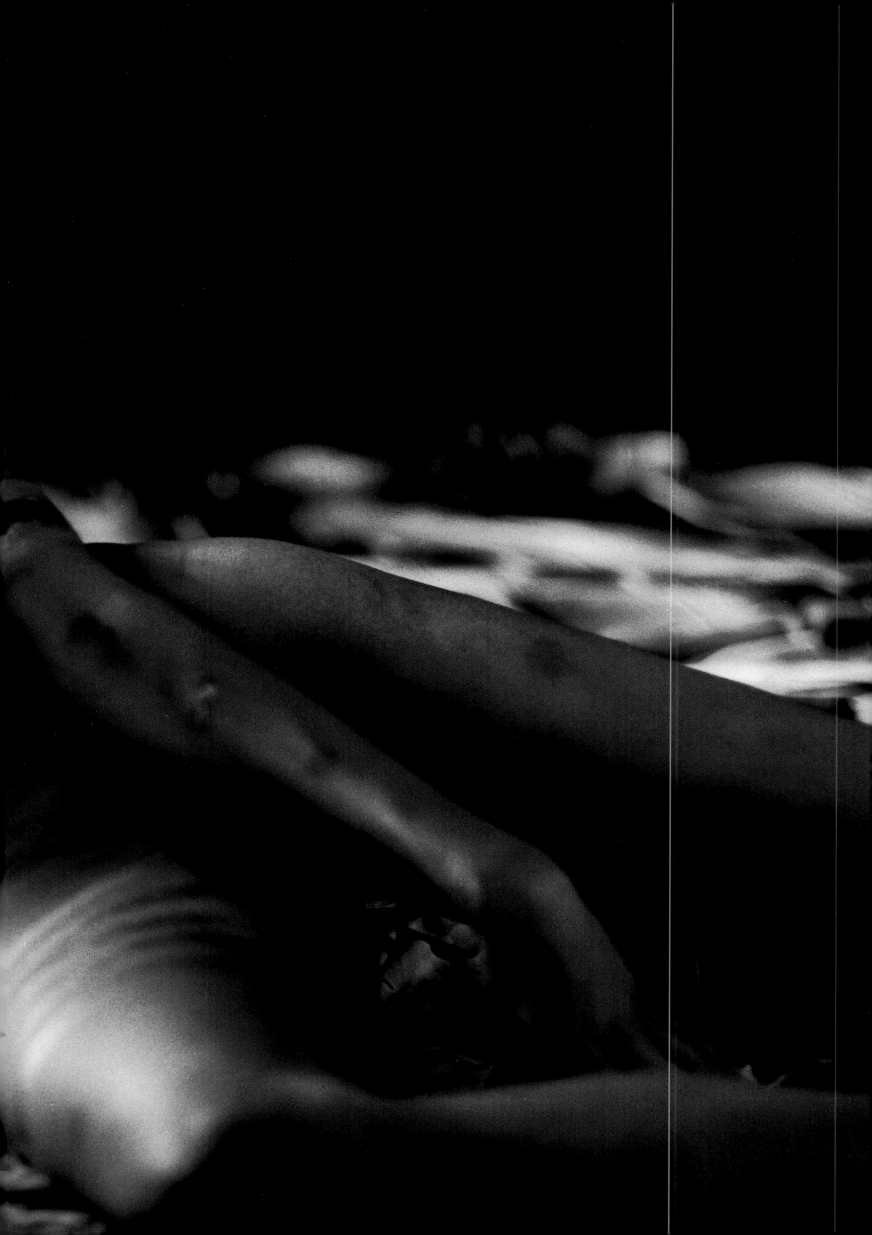

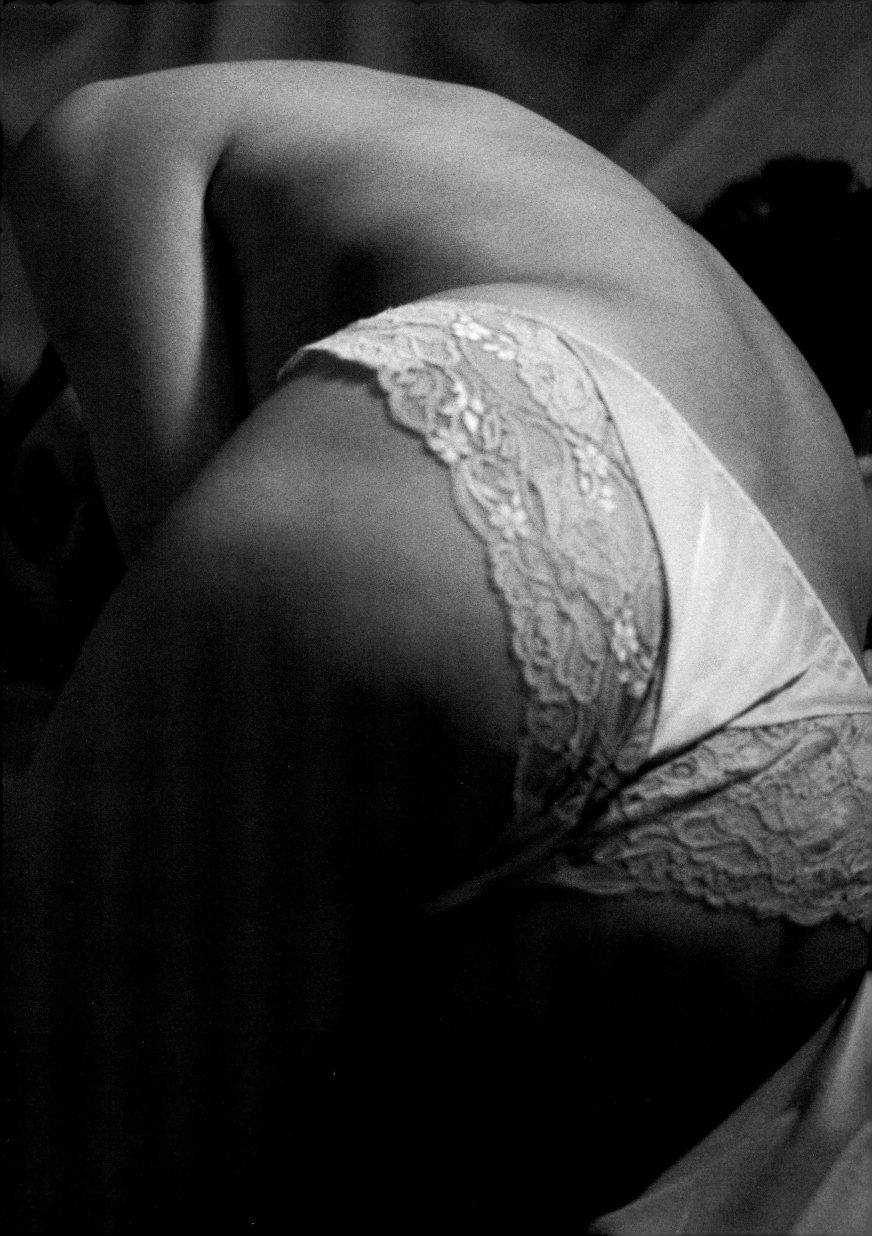

If anyone (philosopher, critic, journalist, or simply a spectator) demanded a one-word answer to the question "What is Photography?", that one word would undoubtedly be IS. Photography IS. Photography does not show a moving image, one that is coming into being, like the cinema or television. Nor does it show an image expanding in time and space like a portrait painted onto a canvas by an artist. What Photography has depicted *is*, it presents itself in an absolute present, an atom of time. This temporal atom excludes any past or future. It presents itself as immobile and eternal. Photography is the ideal manifesto of the philosophy of Parmenides as opposed to the philosophy of Democritus. What really counts is Being. Becoming is just appearance and deceit.

Roland Barthes observed that "whatever it grants to vision and whatever its manner, a photograph is always invisible: it is not it that we see." We might add that no photograph wants to be seen (if not as a mere image printed on paper or reflected on a screen) but demands that what is seen is what it shows, in the eidetic sense of the word. What a photograph shows us and really allows us to see is a *monstrum*: monstrous, marvellous, sometimes horrible (because it can terrify us, casting doubt on all our certainties), it is something that we are not able, and will never be able, to see in our everyday life. In fact, the image that shows itself in the photo is absolutely immobile; in reality, our eyes, even the eyes of the photographer who has taken the picture, see it moving, arriving, and passing. "Intense immobility…," Barthes calls it. "When we define the Photograph as a motionless image," he writes, "this does not mean only that the figures it represents do not move; it means that they do not *emerge*, do

Wenn mir jemand (ein Philosoph, ein Kritiker, ein Journalist oder ganz einfach ein Betrachter, irgendeine Person) die Aufgabe stellen würde, die Frage „Was ist Fotografie?" mit einem einzigen Wort zu beantworten, dann wäre dieses einzige Wort ohne jeden Zweifel IST. Die Fotografie IST. Das, was die Fotografie zeigt, *bleibt*. Sie zeigt nicht, wie das Kino oder Fernsehen, ein Bild, das sich bewegt, das entsteht. Und nicht einmal ein Bild, das sich wie das auf Leinwand gemalte Porträt in Zeit und Raum ausdehnt. Das, was der Fotograf dargestellt hat, ist, bleibt und präsentiert sich als reine Gegenwart, als Zeitatom. Das, was sich in diesem Zeitatom befindet, schließt Vergangenheit und Zukunft aus. Es erweist sich als unbeweglich und ewig. Die Fotografie ist das ideale Manifest der Philosophie des Parmenides im Gegensatz zu der des Demokrit. Was wirklich zählt, ist das Sein, das Werden ist lediglich eine Erscheinung, eine Täuschung.

Roland Barthes stellt fest: „Was immer auch ein Photo dem Auge zeigt und wie immer es gestaltet sein mag, es ist doch allemal unsichtbar: es ist nicht das Photo, das man sieht." Es läßt sich hinzufügen, dass eine Fotografie nicht gesehen werden will (außer als rein gedrucktes Bild oder als Reflex auf einer Leinwand), sondern verlangt, dass das gesehen wird, was sie im eidetischen Sinn demonstrativ zeigt. Tatsächlich ist das, was uns eine Fotografie demonstriert und sehen lässt, ein *Monstrum*: etwas Monströses, etwas Wunderbares und manchmal Schreckliches (es kann uns erschrecken, indem es all unsere Sicherheiten in Zweifel zieht), das sich unserem Blick im täglichen Leben entzieht und immer entziehen wird. Das auf dem Foto gezeigte Bild ist absolut statisch: In der Realität sehen unsere Augen und auch die Augen des Fotografen, der das Bild gemacht hat, wie es sich bewegt, wie es kommt und wieder verschwindet.

not *leave*: they are anesthetized and fastened down, like butterflies." In this respect there is a complete reversal of the commonplace notion that photography shows us the everyday reality of things and is a faithful document of what happens and what has been, of what does not happen and what has not been; paradoxically, photography shows us the invisible, what no human eye can see or could have seen. In other words, as a perceptual phenomenon and as an instrument of investigation, photography is the peak of unreality.

This section entitled IS represents that moment in the stylistic journey of Bisang in which the *Operator* and the *Spectrum*, the Hunter and the Prey, lay down the arms of their duel, of their playful fight. It is the moment of absolute complicity, of self-recognition, the end of all exchanging of roles, because both have arrived on the brink of symbiosis and complete blending. In the images proposed by the verb IS, the *smile* on a face or a part of the body (even a derrière, as the observer can see) is no longer a smile implying a relation with another person (smiling at someone), the dialectic between *Operator* and *Spectator*, but simply becomes an essence of *smile* (the smiling derrière seems to me one of the most beautiful photos in this respect). "We are," say Hunter and Prey, but as both are by now a single person, outside the bounds of one and the other, they say "IS".

„Lebendige Unbeweglichkeit ...", schreibt Barthes. „Wenn man die PHOTOGRAPHIE als unbewegtes Bild definiert, so heißt das nicht nur, daß die darauf dargestellten Personen sich nicht bewegen, sondern auch, daß sie nicht aus dem Rahmen *treten*: sie sind betäubt und aufgespießt wie Schmetterlinge ..." In diesem Sinn wird der Gemeinplatz völlig auf den Kopf gestellt, demzufolge uns ein Foto die alltägliche Realität der Dinge zeigt und ein getreues Dokument dessen ist, was vorfällt und was da war, und was nicht vorfällt und nicht da war. Das Foto zeigt uns paradoxerweise das Unsichtbare, das, was kein menschliches Auge sehen konnte noch gesehen haben könnte. Die Fotografie als Phänomen der Wahrnehmung und als Instrument der Wissenschaft ist, anders gesagt, in höchstem Maße irreal.

Dieses mit IST überschriebene Kapitel bringt den Moment der Stilentwicklung Bisangs zum Ausdruck, in dem der *Operator* und das *Spectrum*, der Jäger und die Gejagte, die Waffen ihres Duells, ihres spielerischen Kampfs vollständig ablegen: Es ist der Moment der absoluten Komplizenschaft, der Selbsterkenntnis, der Moment, in dem der Rollentausch beendet ist, da beide am äußersten Punkt der Symbiose und Durchdringung angekommen sind. In den Bildern des IST schafft die *lächelnde* Pose eines Gesichts oder eines Körperteils (sogar eines Pos, wie der Leser feststellen kann) nicht länger eine Beziehung zu einer anderen Person (man lächelt jemanden an), es geht nicht mehr um die Dialektik zwischen *Operator* und *Spectator*, sondern das Lächeln wird ganz einfach zu einem *Lachen* in sich und für sich (der lachende Po erscheint mir in diesem Sinn als eines der gelungensten Fotos). Der Jäger und die Gejagte sagen also „Wir sind", doch da sie mittlerweile eine einzige Person außerhalb der Kategorien *der eine* und *die andere* sind, sagen sie „IST".

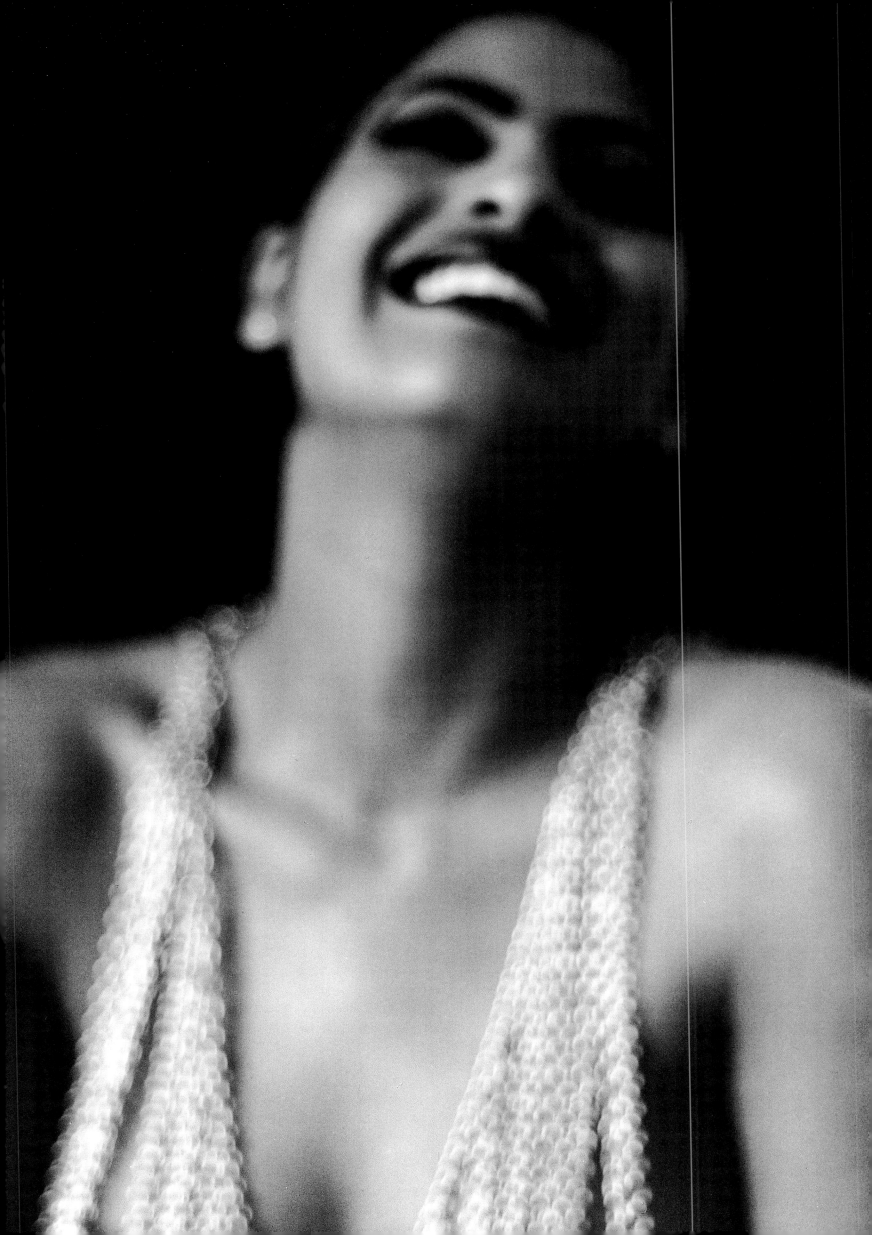

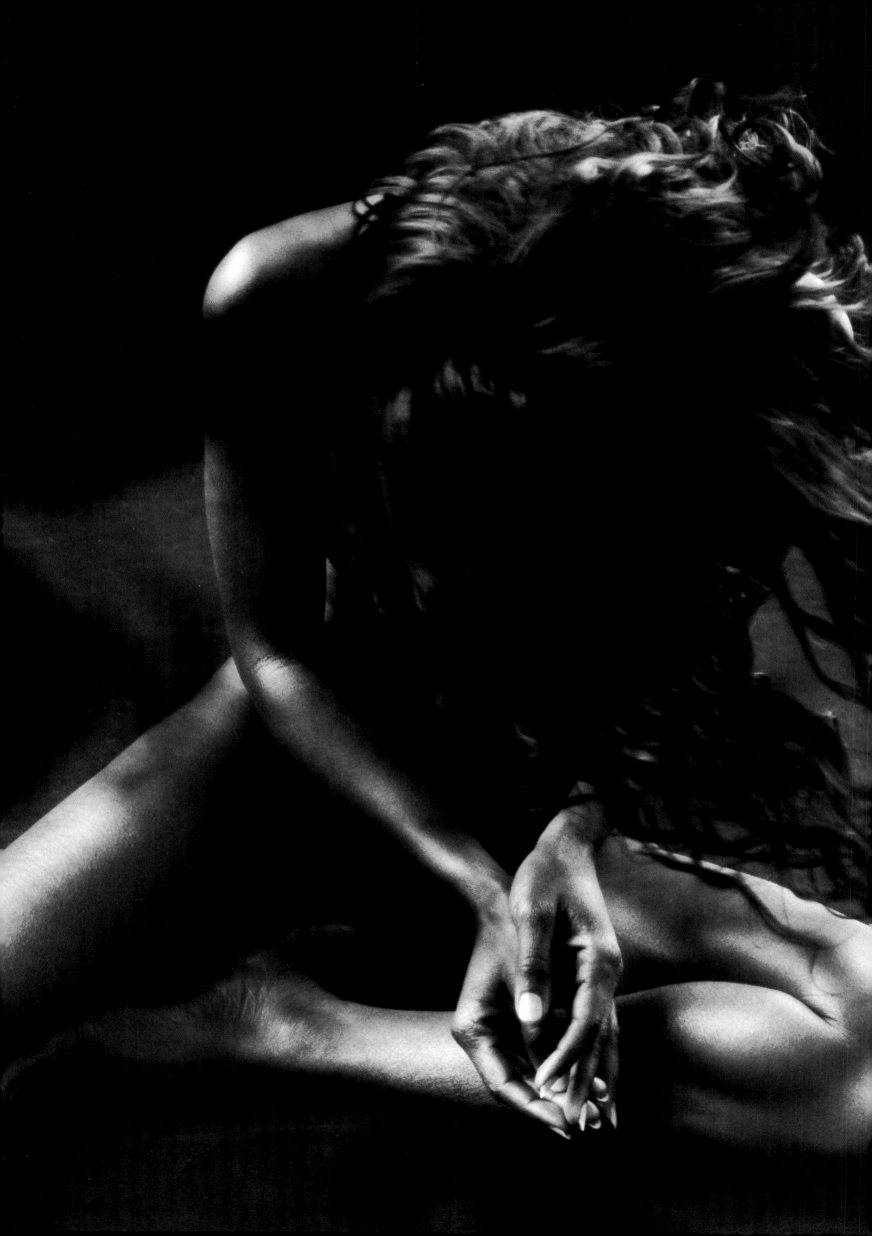

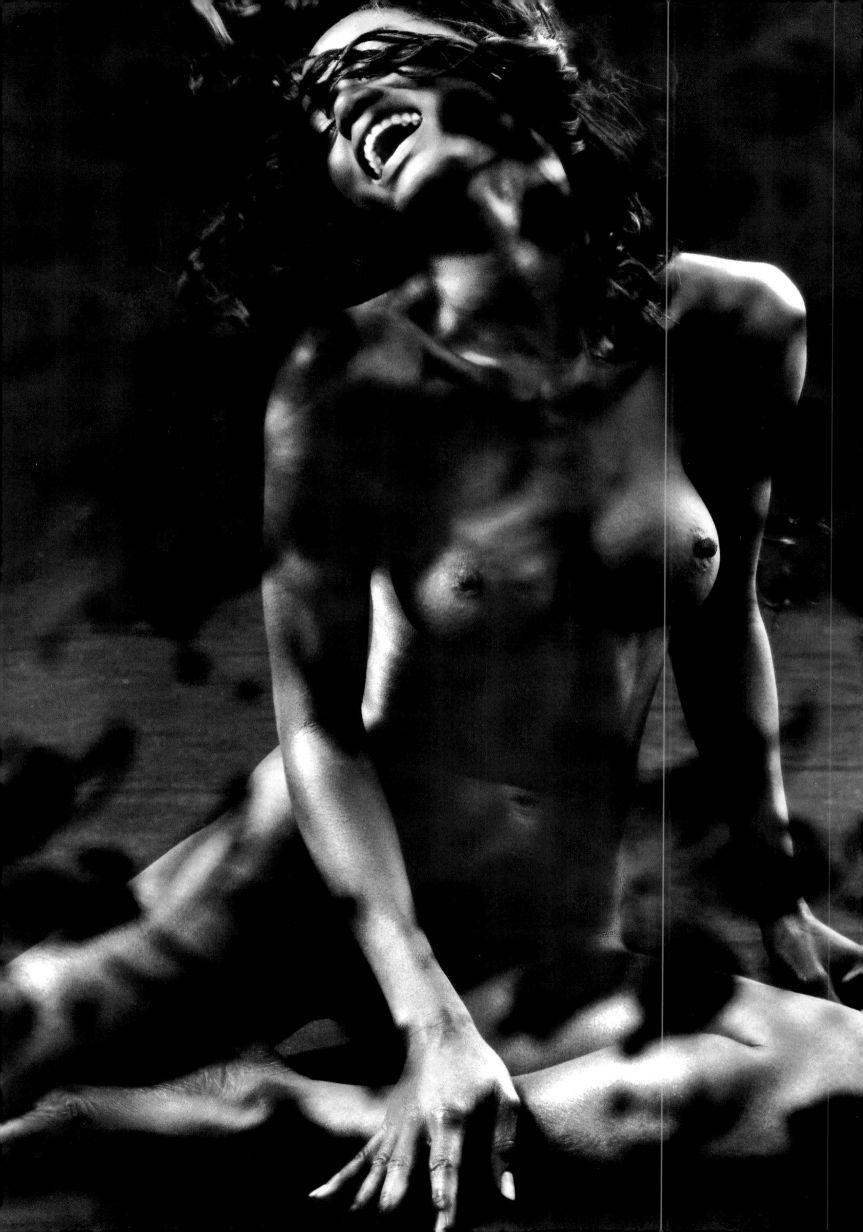

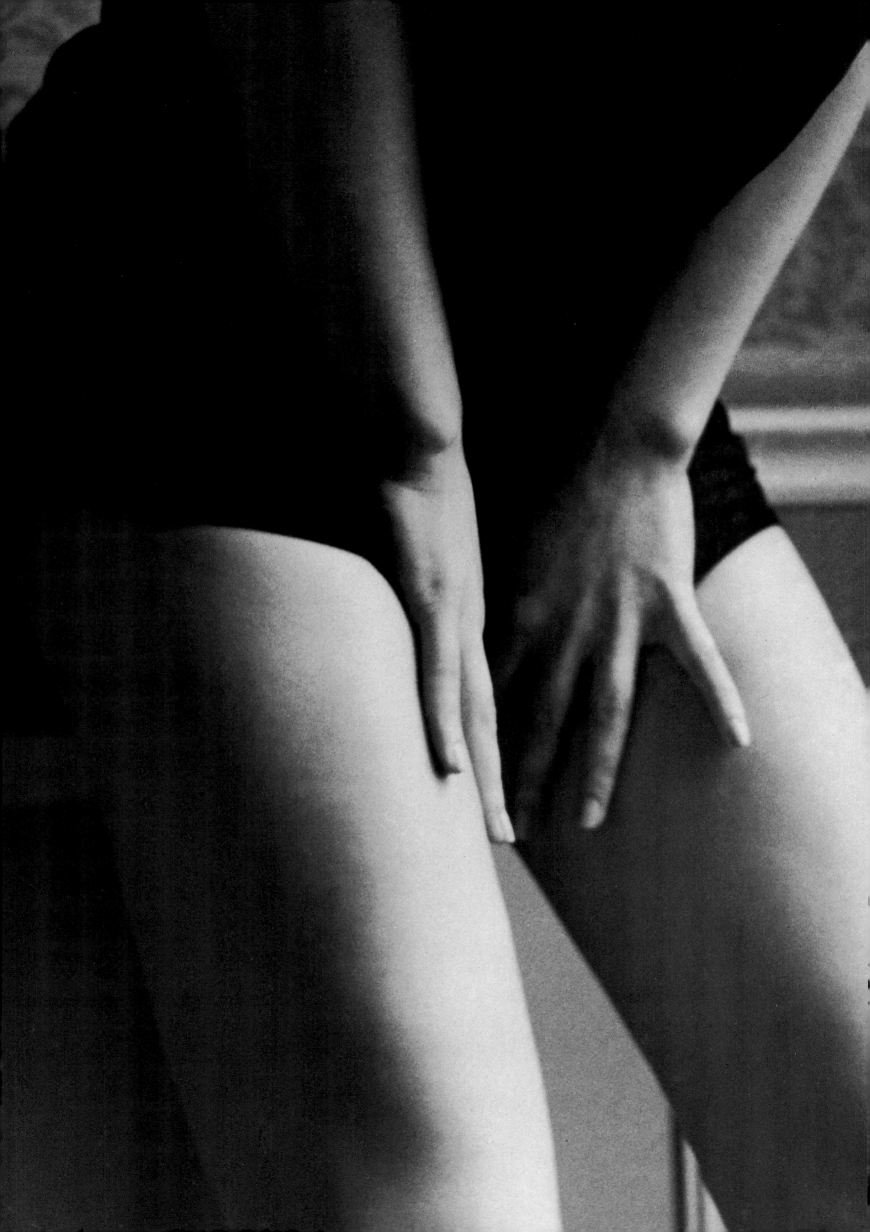

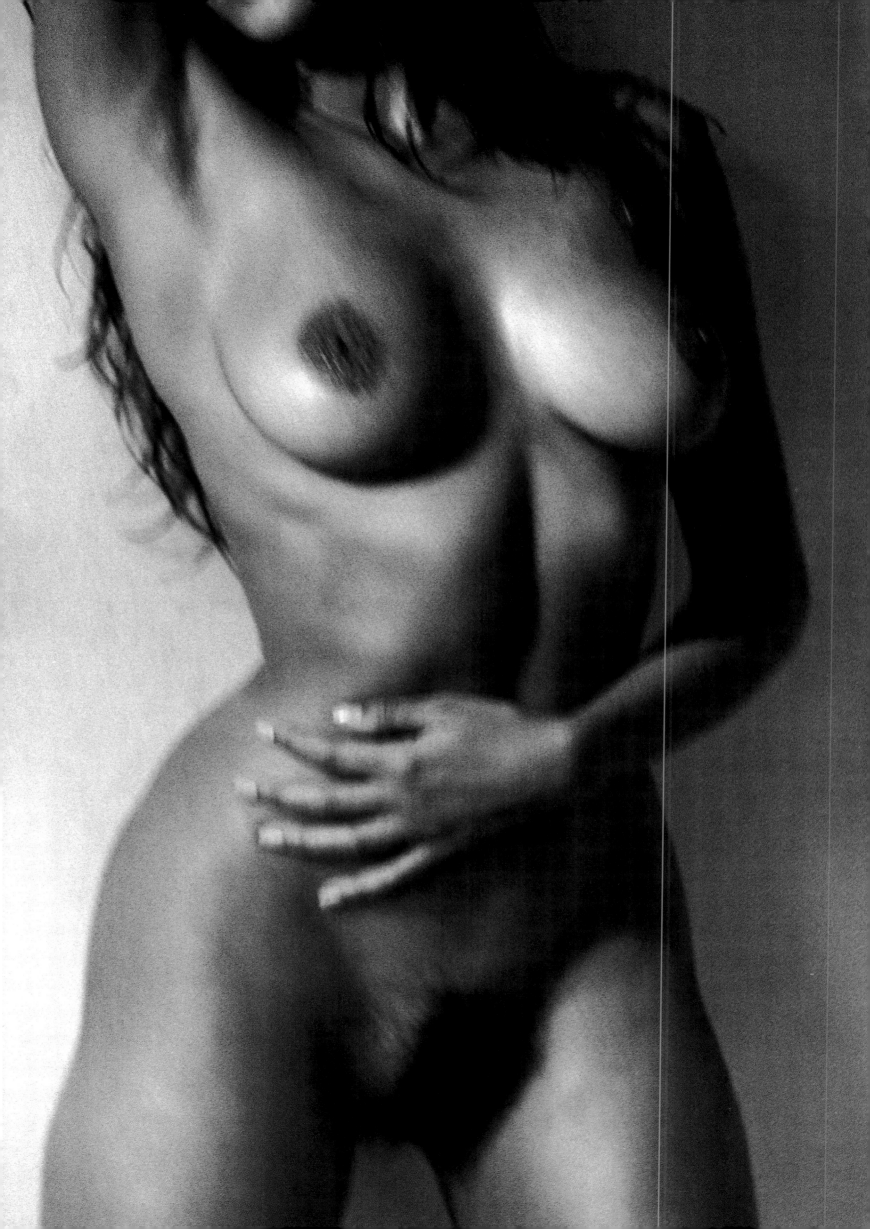

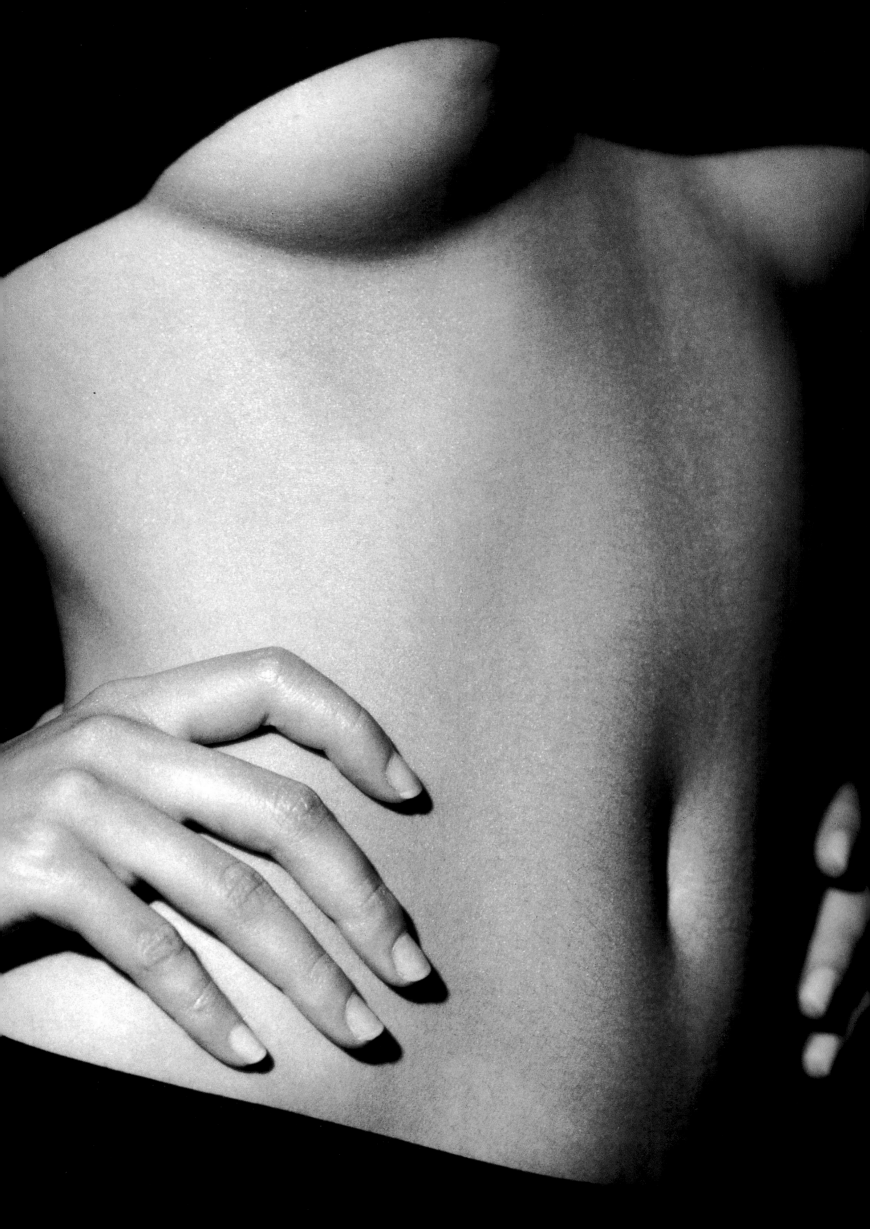

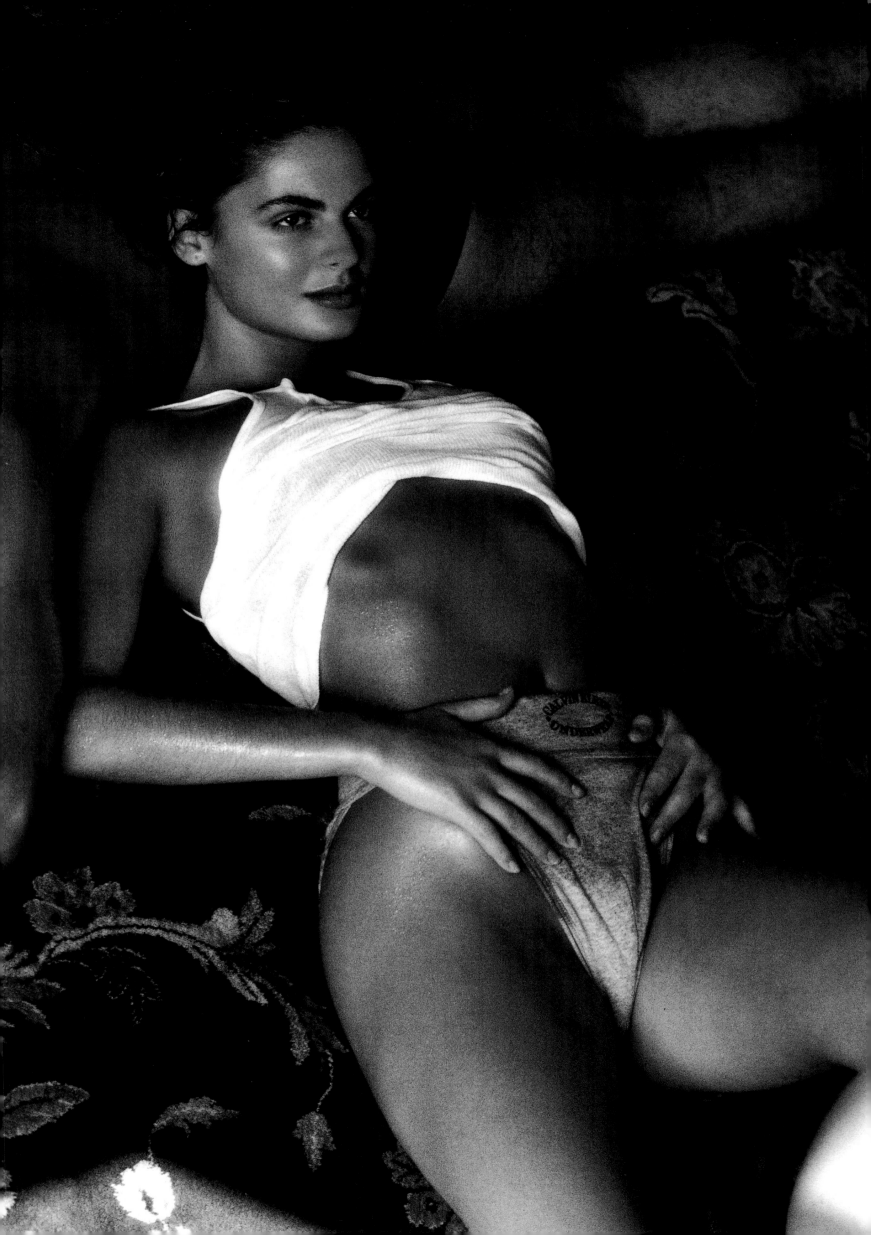

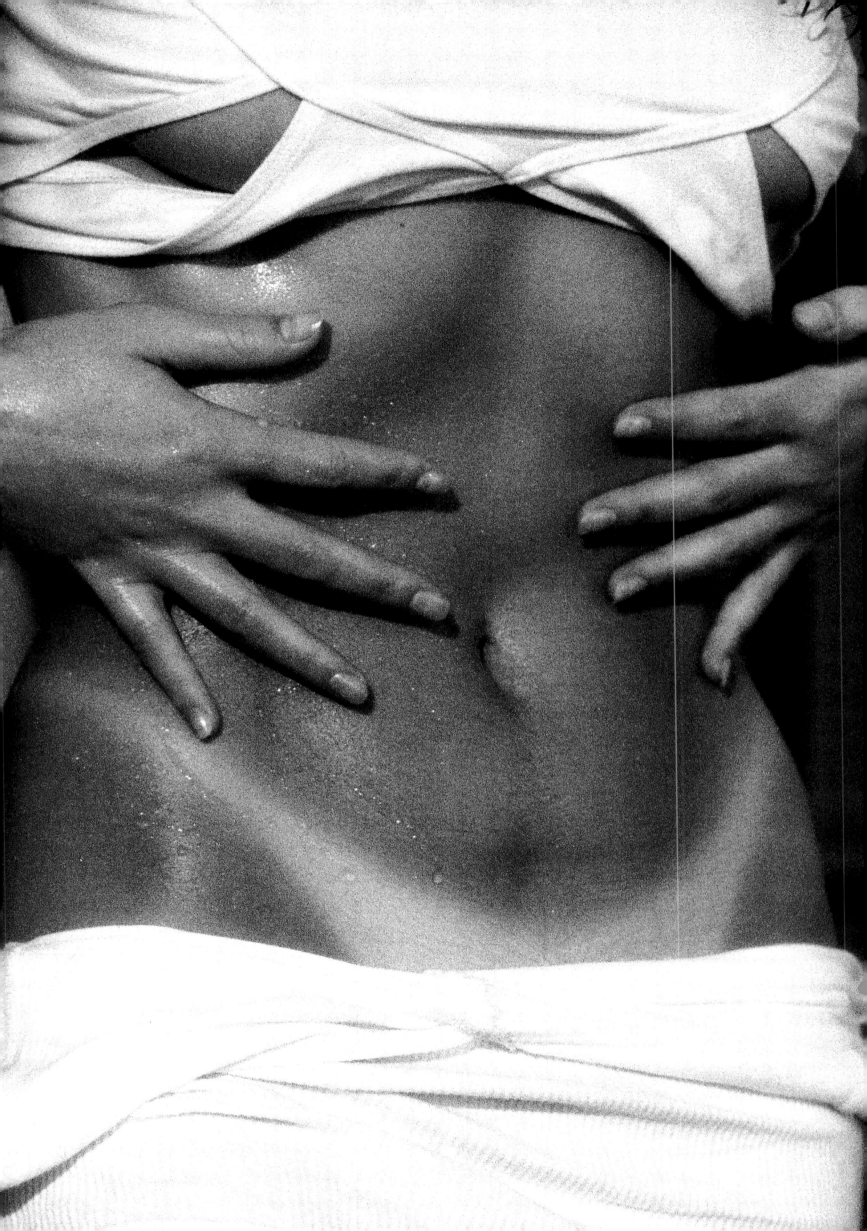

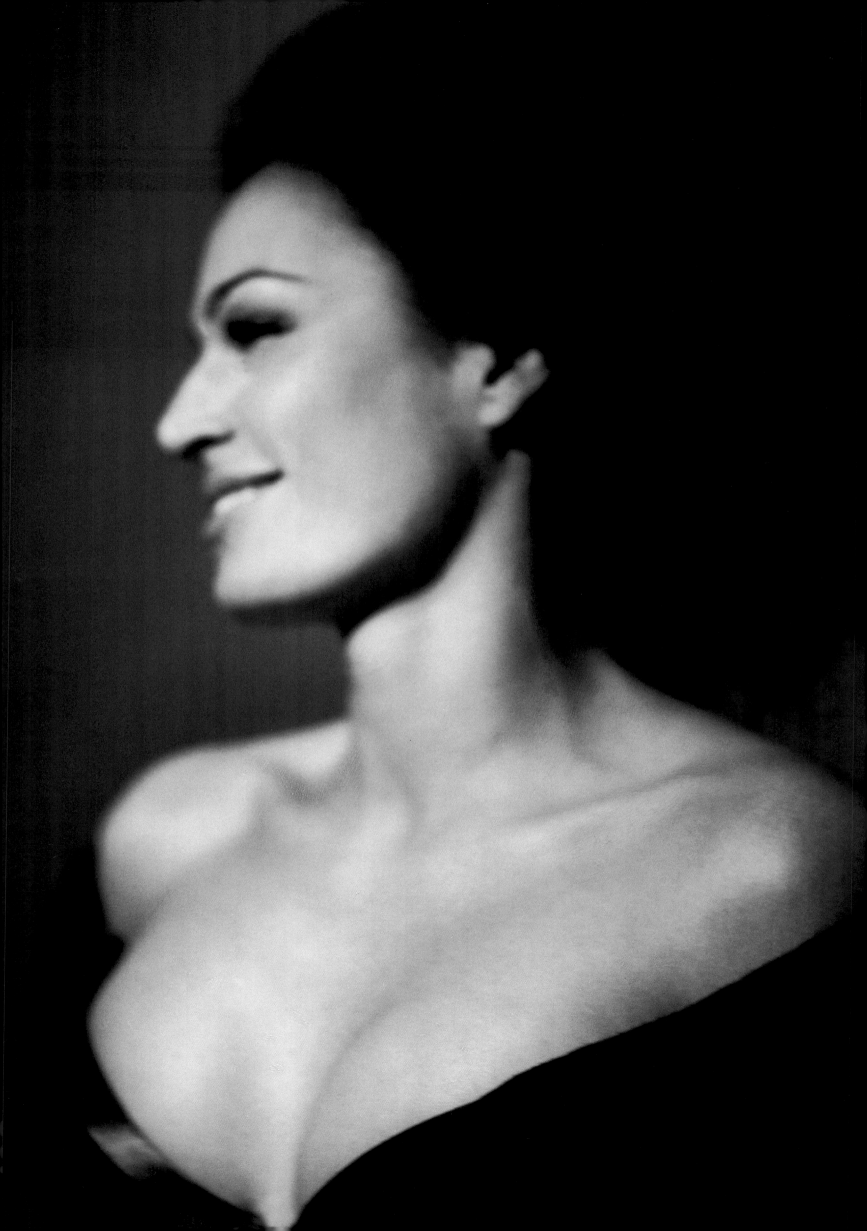

"What really counts is Being.
Becoming is just appearance and
deceit."

„Was wirklich zählt, ist das Sein,
das Werden ist lediglich eine
Erscheinung, eine Täuschung."

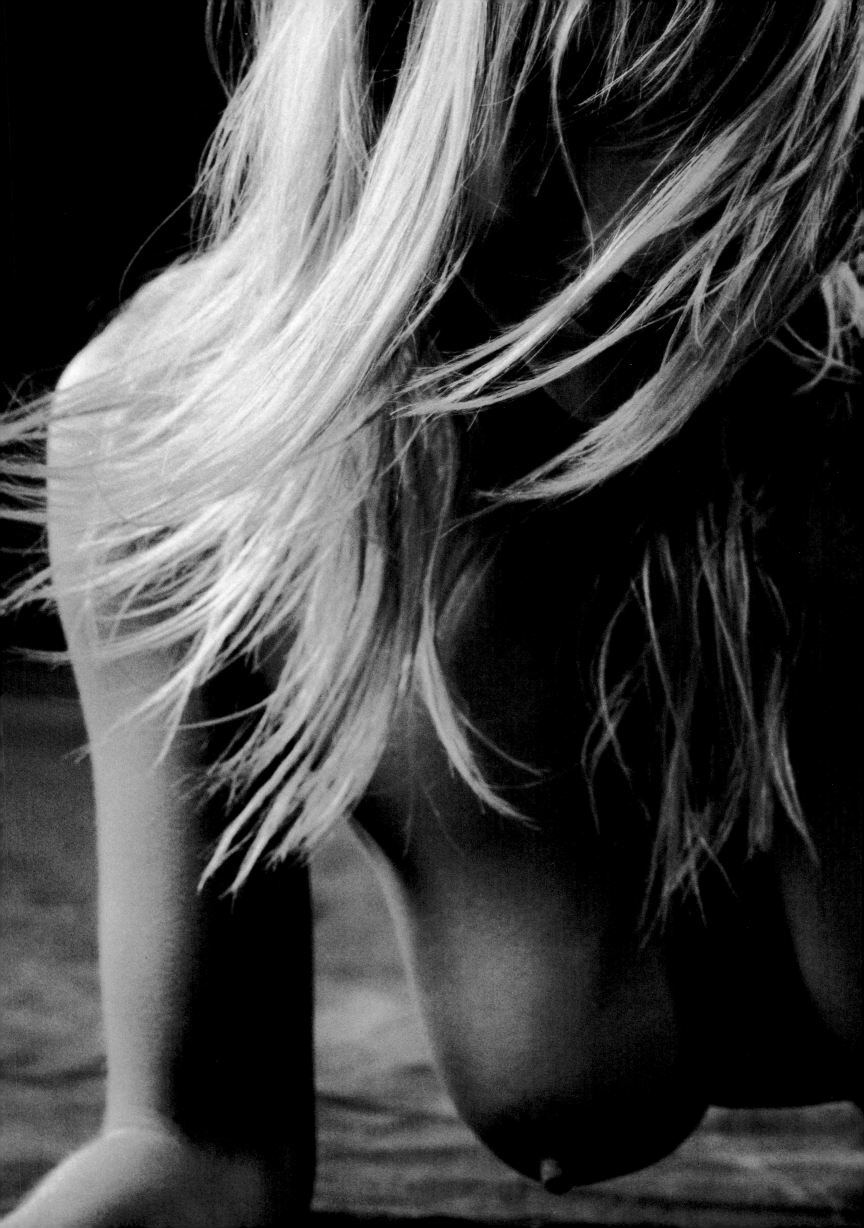

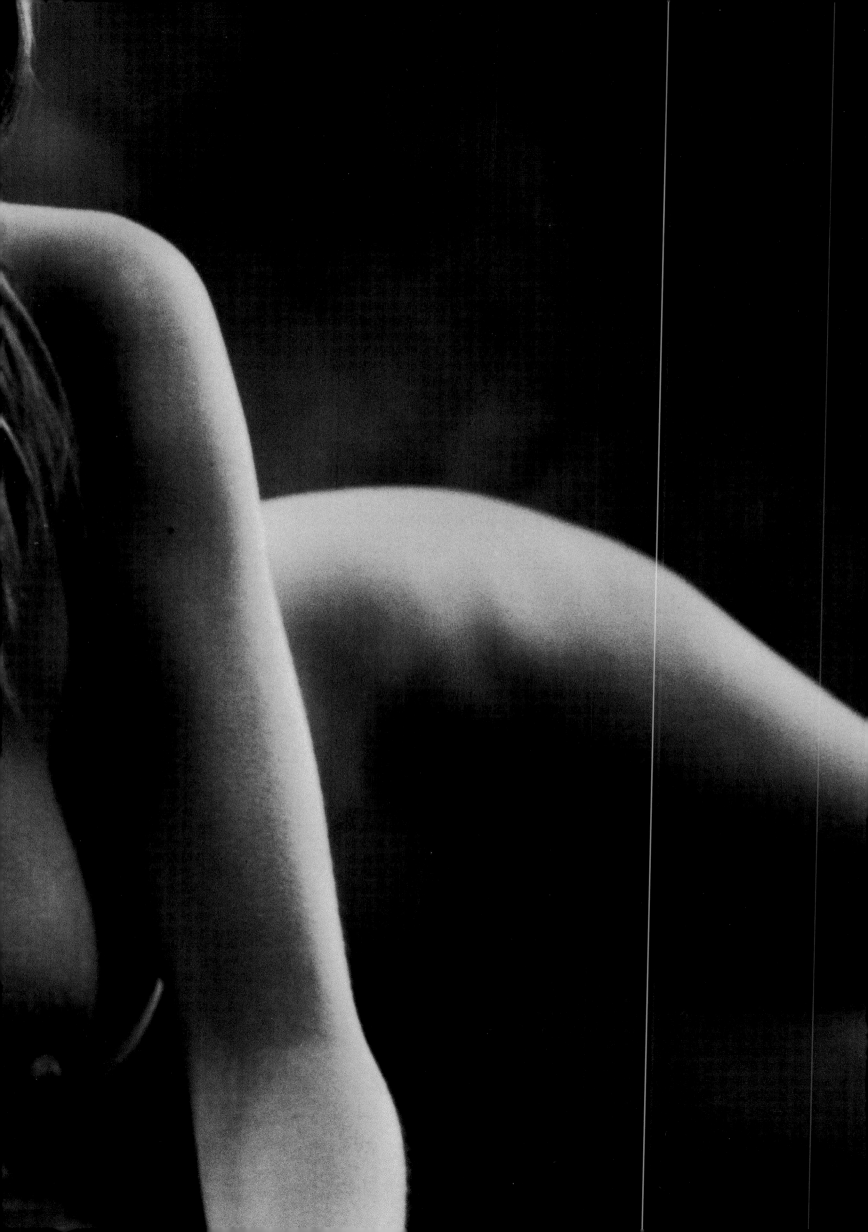

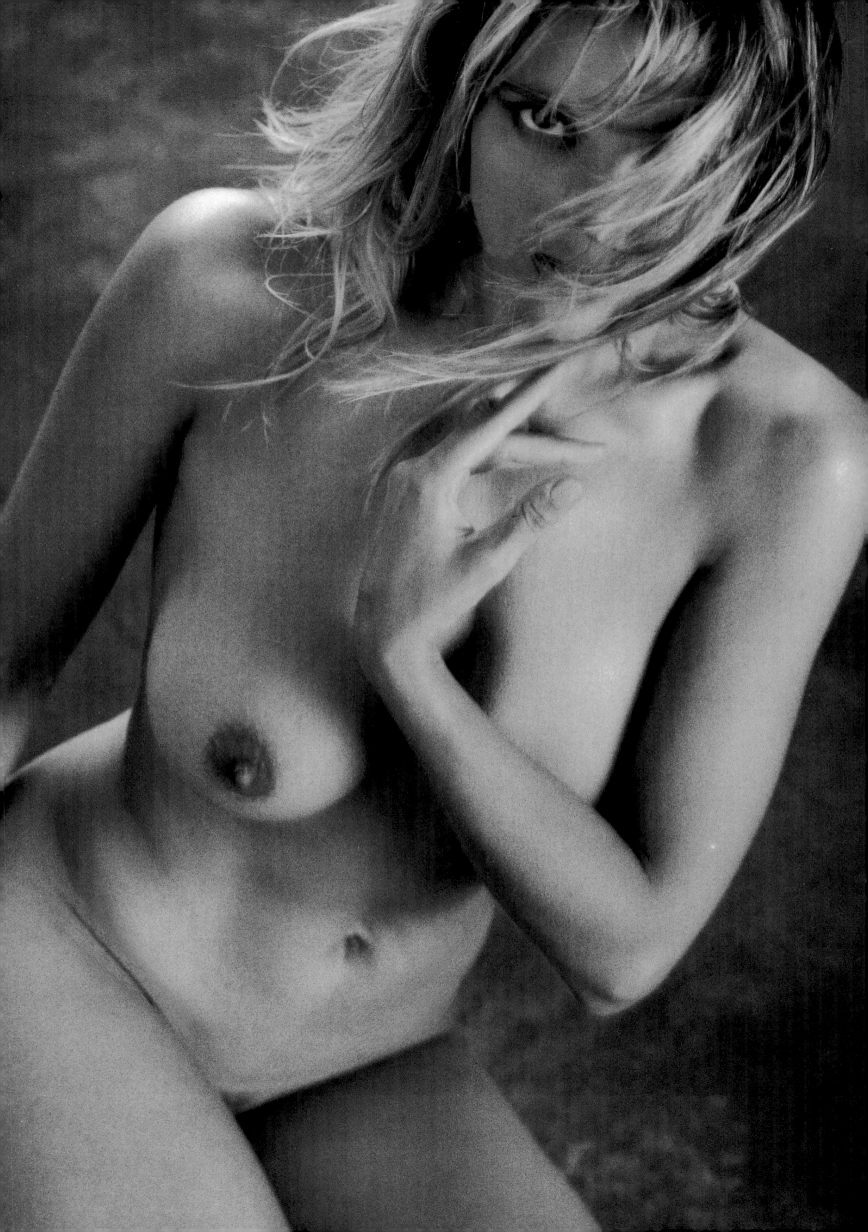

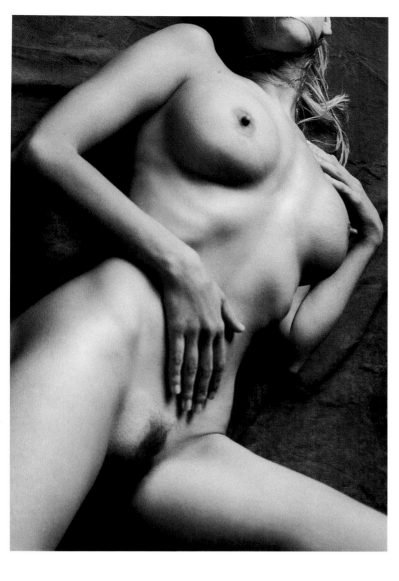
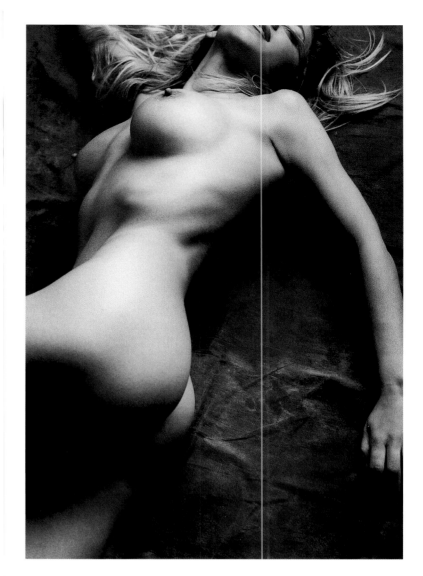
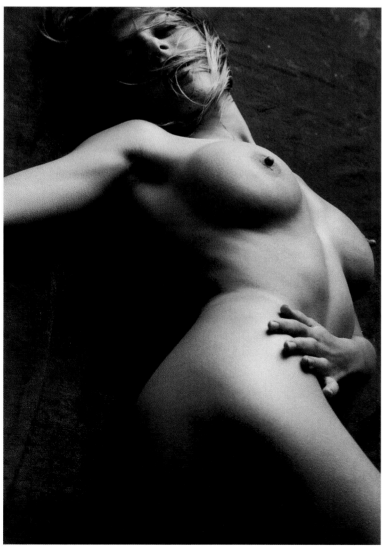
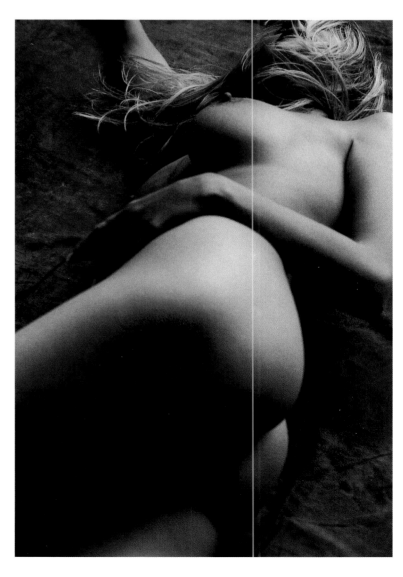

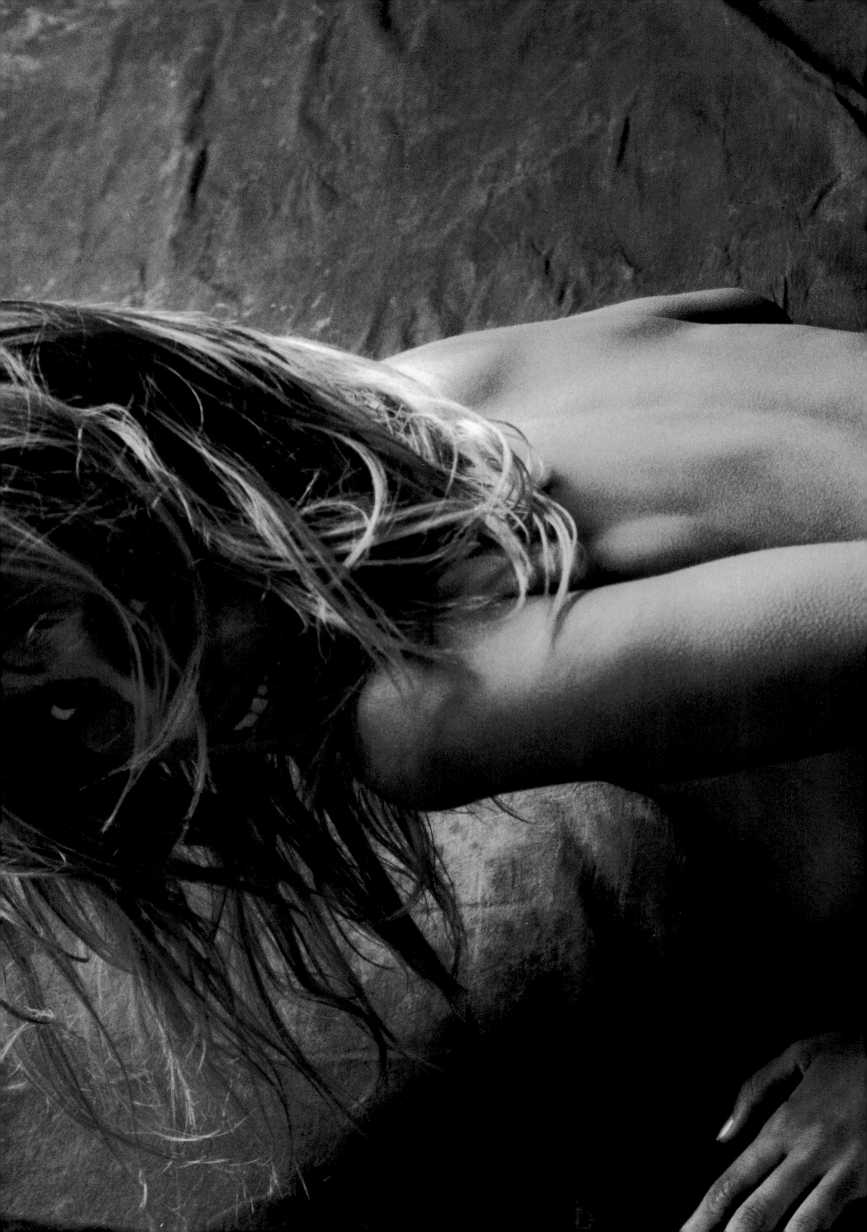

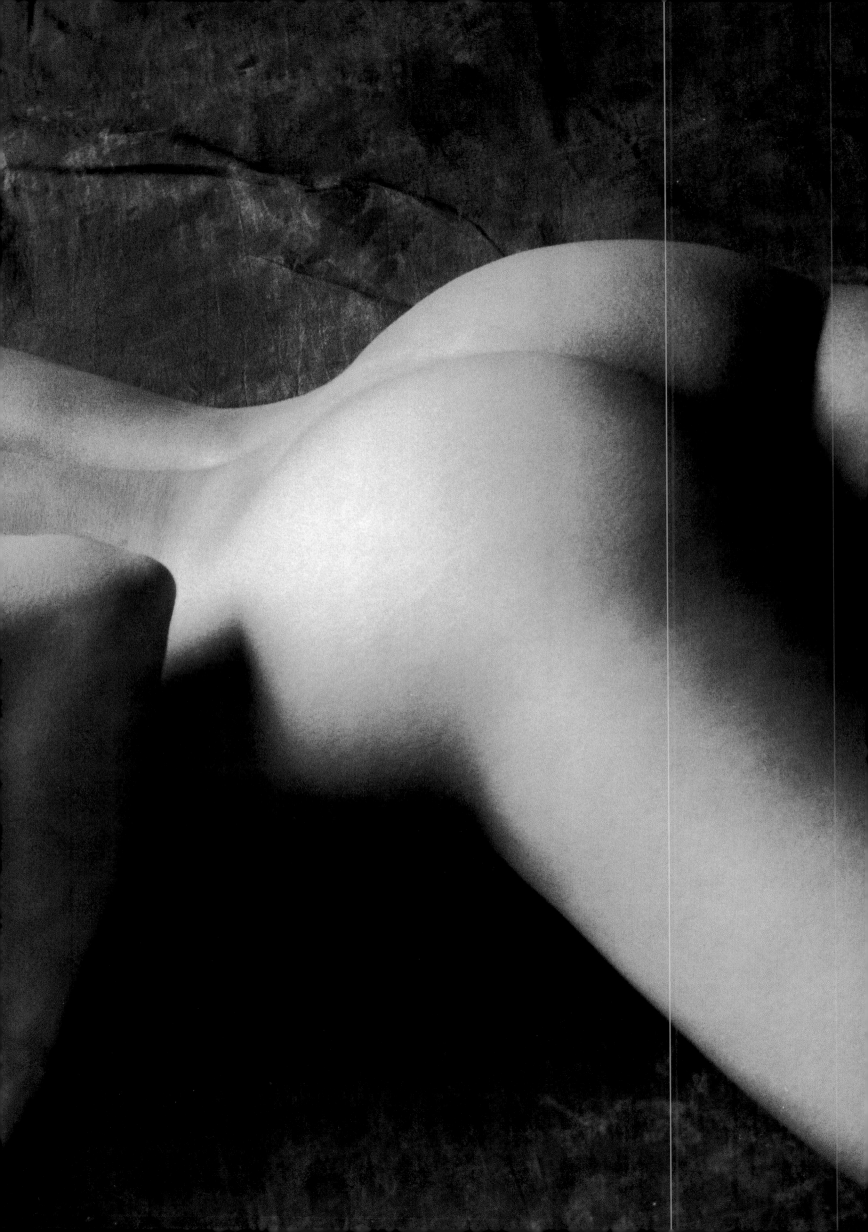

LOST

VERLOREN

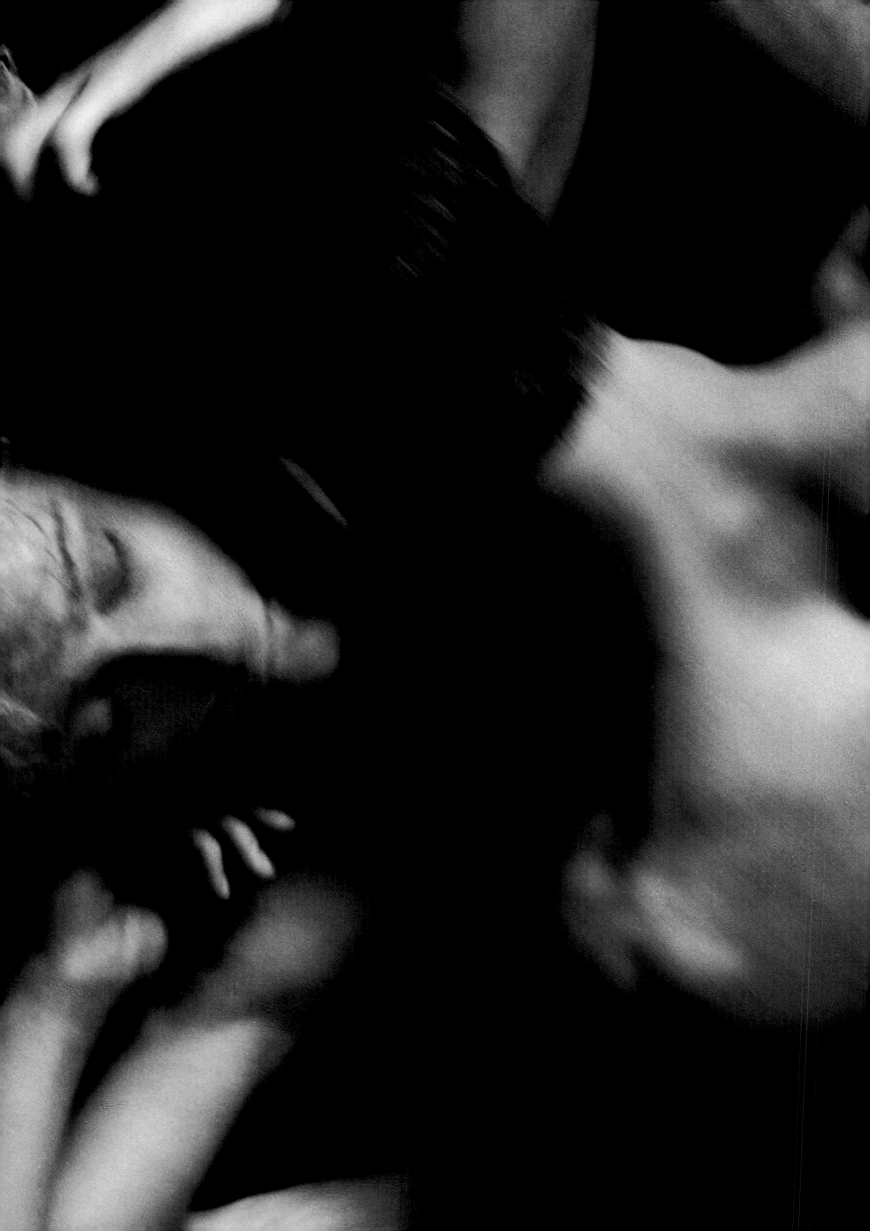

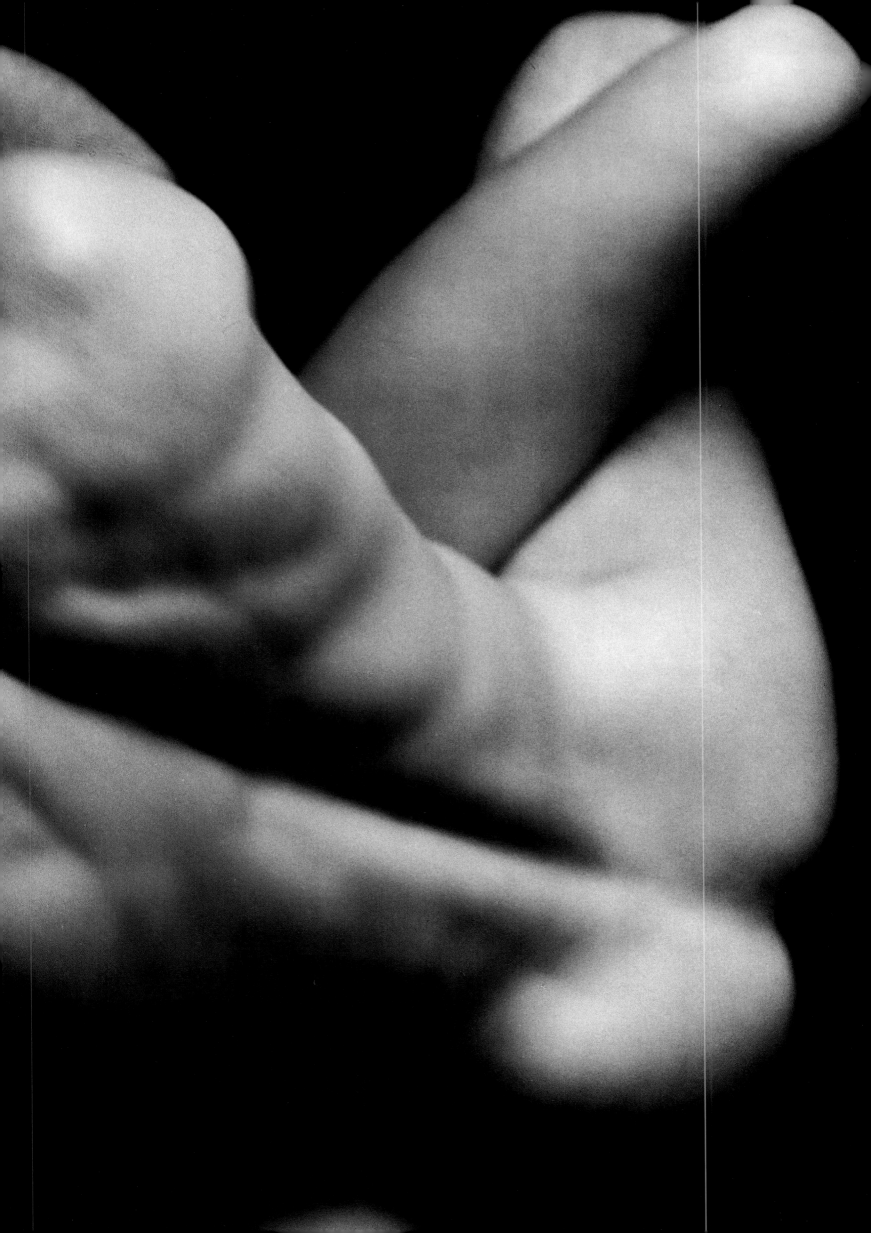

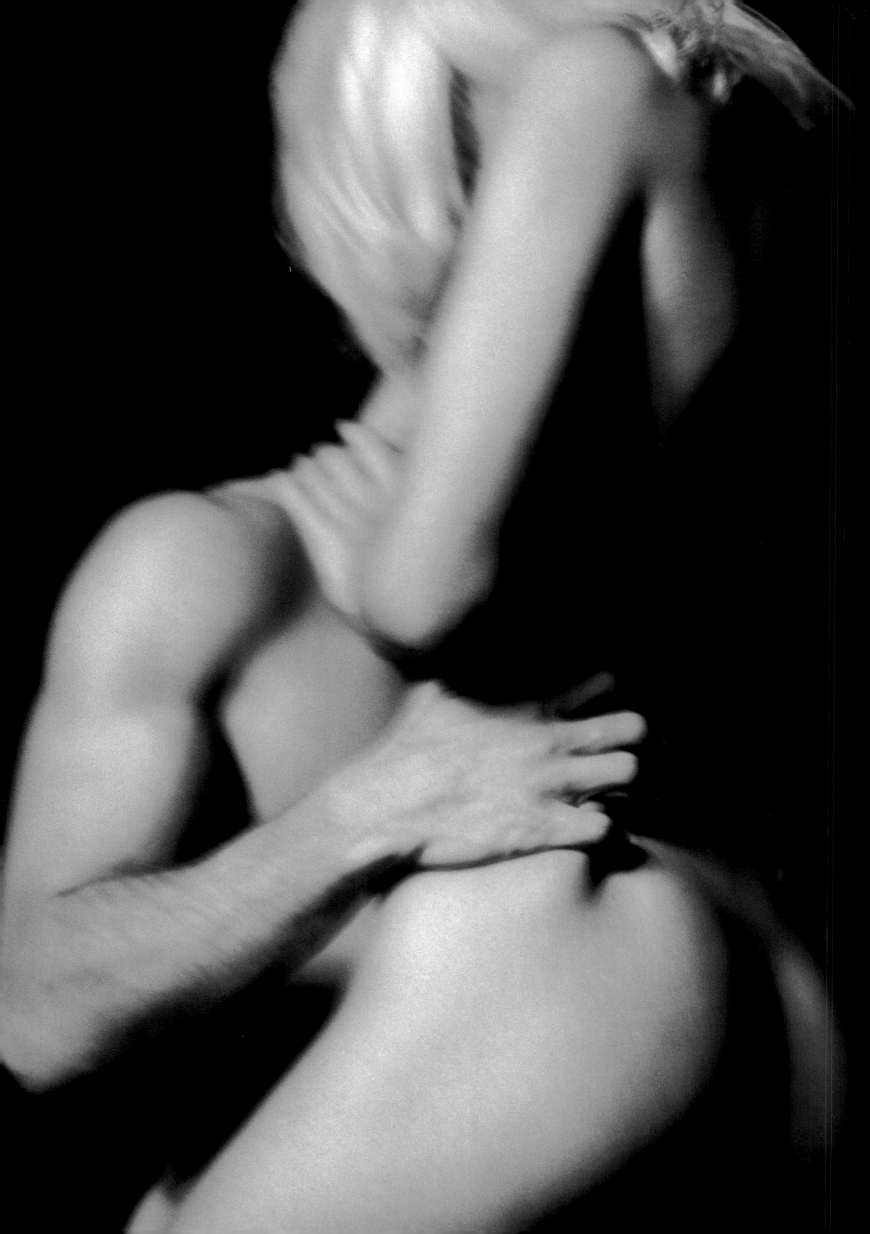

Only someone who is LOST can be found, only someone who loses themselves can find themselves again. Only the person who is touched, struck, and pricked can lose themselves, who touches and strikes can be touched and struck.

Bisang has chosen a fateful path, losing himself in the universe of his Woman through the loss of his individuality in the female monads that he meets, conquers, and explores. He explains the *reason* for his choice (clear and not obscure, conscious and not unconscious) like this: "I have always felt inside that Woman is the future world. The Saviour of a world which we men have contaminated, robbing it of its purity. The nudity of Woman does not interest me in itself and for itself, but rather as the essence of purity. In this respect, women seem stronger to me than men. Especially black women, in whom absolute purity goes hand in hand with absolute ingenuousness – when they stand naked in front of me, moving, laughing, and dancing (even when I am not photographing them) without the mask of false modesty. They are. Just as they are in the photographs." In the section entitled LOST it is entirely natural to place Bisang's images depicting the unions, the blending, and the ecstasy of two bodies: two phantasms that become a single phantasm, where the *Operator* and the *Spectrum* join together, but also (from the point of view of the *Spectator*) where there is a move towards a union of the person looking at the Photo and the Photo itself (providing the *Spectator* is also willing to lose himself).

Touch and let oneself be touched: to what point does one lose oneself in the *Punctum*? To the point of losing all sense of self, as in the syndrome of Stendhal? In a word, to the point of ecstasy? Only the person who is really able to lose themselves, to plunge outside the frame of

Nur wer VERLOREN ist, kann gefunden werden, nur wer sich verliert, kann sich wiederfinden. Nur wer eine Berührung, Betroffenheit und einen Stich verspürt, kann sich verlieren. Nur wer berührt und trifft, kann berührt und getroffen werden.

Bisang hat sich für den fatalen Weg entschieden, sich im Universum seiner FRAU zu verlieren, indem er seine Identität in den weiblichen kleinen Welten verliert, denen er begegnet, die er erobert und erforscht. Den *Grund* für diese Wahl erklärt er so: „Schon immer fühle ich in mir, dass die FRAU die Welt der Zukunft ist. Die Retterin einer Welt, die wir Männer kontaminiert haben, indem wir sie ihrer Reinheit beraubten. Die Nacktheit der Frau interessiert mich nicht als Nacktheit an sich, sondern als Essenz der Reinheit. Darin erscheinen mir die Frauen den Männern überlegen. Insbesondere die dunkelhäutigen Frauen, in denen sich absolute Reinheit mit absoluter Natürlichkeit verbindet: Wenn sie nackt vor mir stehen und sich bewegen, lachen und tanzen, auch wenn ich sie nicht fotografiere, tragen sie nie die Maske einer falschen Scham. Sie bleiben. Sie sind. Einfach so wie die Fotografien bleiben und sind." Es liegt nahe, in das Kapitel mit dem Titel VERLOREN jene Fotos von Bisang aufzunehmen, die die Vereinigung, die Vermischung, die Ekstase zweier Körper zeigen: Zwei Phantome, die zu einem einzigen werden, indem sich einerseits der *Operator* und das *Spectrum* vereinigen, und andererseits (je nach Blickpunkt des *Spectators*) die Vereinigung des Betrachters mit dem Foto selbst ihren Lauf nimmt (vorausgesetzt der *Spectator* akzeptiert es, sich seinerseits zu verlieren).

Berühren und sich berühren lassen, sich im *Punctum* verlieren, doch wie weit? Bis zum Verlust des Gefühls seiner Selbst wie in Stendhals Syndrom? Bis zur Ekstase? Nur wem es wirklich gelingt, sich zu verlieren und in eine andere Dimension vorzu-

the photo into another dimension in which the presence of Time is the absence of past and future, can give an answer… When that person finally knows how to be found, how to find themselves. One cannot return from the black hole of a photo the same as before. And if we consider the meaning of Black Woman in the photos of Bisang, what comes to mind are Freud's illuminating words about the body of the Mother: "There is no other place of which one can say with so much certainty that one has already been there." There is no other place, we might add here, that we have been forced by our birth and life to forget, threatened, like Orpheus, with losing our life if we look back. Losing ourselves in the Photo, in its other and proper dimension, we are able to carry out this process of revisiting without turning round, and without losing a sense of what life means. Indeed, in carrying out a phenomenological *epoché* (putting to one side any certainty to which is tied a world that is *not*, but which *becomes*), we are able to find *new* meaning, or as Bisang says, a *pure* meaning. Here all the meanings of the death and resurrection of the Photo explode.

"Death is the *eidos* of Photography," wrote Barthes, and again: "Always the Photograph *astonishes* me… Photography has something to do with resurrection." I have always wondered whether Barthes was aware of the way common Sicilian country people had of defining the village photographer: "The person who resuscitates the dead and kills the living." In fact, how can one fail to observe the paradoxical identity between the funereal portraits of the dead, where a measure of the photographer's skill is the extent to which he manages to give the impression that a dead person is alive, and wedding portraits in which the people are alive but seem to be projected beyond life?

dringen, in der die Zeit Gegenwart ohne Vergangenheit und Zukunft ist, kann eine Antwort darauf geben … Wenn er es endlich verstehen wird, sich wiederfinden zu lassen und sich selbst wiederzufinden.

Aus dem schwarzen Loch eines Fotos kehrt man nicht unverändert zurück. Angesichts der Bedeutung der dunkelhäutigen Frau in Bisangs Fotos erinnert man sich sofort an Freuds Worte über den Körper der Mutter: „Es gibt keinen anderen Ort, von dem man mit derselben Sicherheit sagen könnte, dass wir dort bereits gewesen sind." Dem lässt sich hinzufügen, dass es auch keinen anderen Ort gibt, den wir seit unserer Geburt und während unseres Lebens gezwungenermaßen vergessen mussten, da uns beim Blick zurück, wie vielen, die auf Orpheus' Spuren wandeln, der Verlust des Lebens drohte. Wenn wir uns im Foto, in seiner anderen und eigentlichen Dimension verlieren, gelingt uns der Blick zurück, ohne uns umzuwenden und ohne den Sinn des Lebens zu verlieren. Im Gegenteil: Wenn wir eine phänomenologische *Epoché* durchführen (indem wir jegliche Sicherheit ausklammern, die uns an eine Welt, die nicht *ist*, sondern *wird*, fesselt), finden wir einen *neuen* Sinn, oder, nach Bisang, einen *reinen* Sinn. Hier kommen die Bedeutungen von Tod und Auferstehung des Fotos zum Ausdruck.

„Der Tod ist das *Eidos* dieser PHOTOGRAPHIE vor meinen Augen", schreibt Roland Barthes, und weiter: „Die PHOTOGRAPHIE hat etwas mit Auferstehung zu tun."

Ich habe mich immer gefragt, ob Barthes wusste, dass die einfachen sizilianischen Dorfbewohner ihren Fotografen als „den, der die Toten auferweckt und die Lebenden tötet" beschrieben. Ist nicht tatsächlich die paradoxe Identität von Totenbildern, bei denen der Fotograf daran gemessen wird, wie lebendig er den Toten darstellt, und Hochzeitsbildern, auf denen Lebende wie Jenseitige erscheinen, unübersehbar?

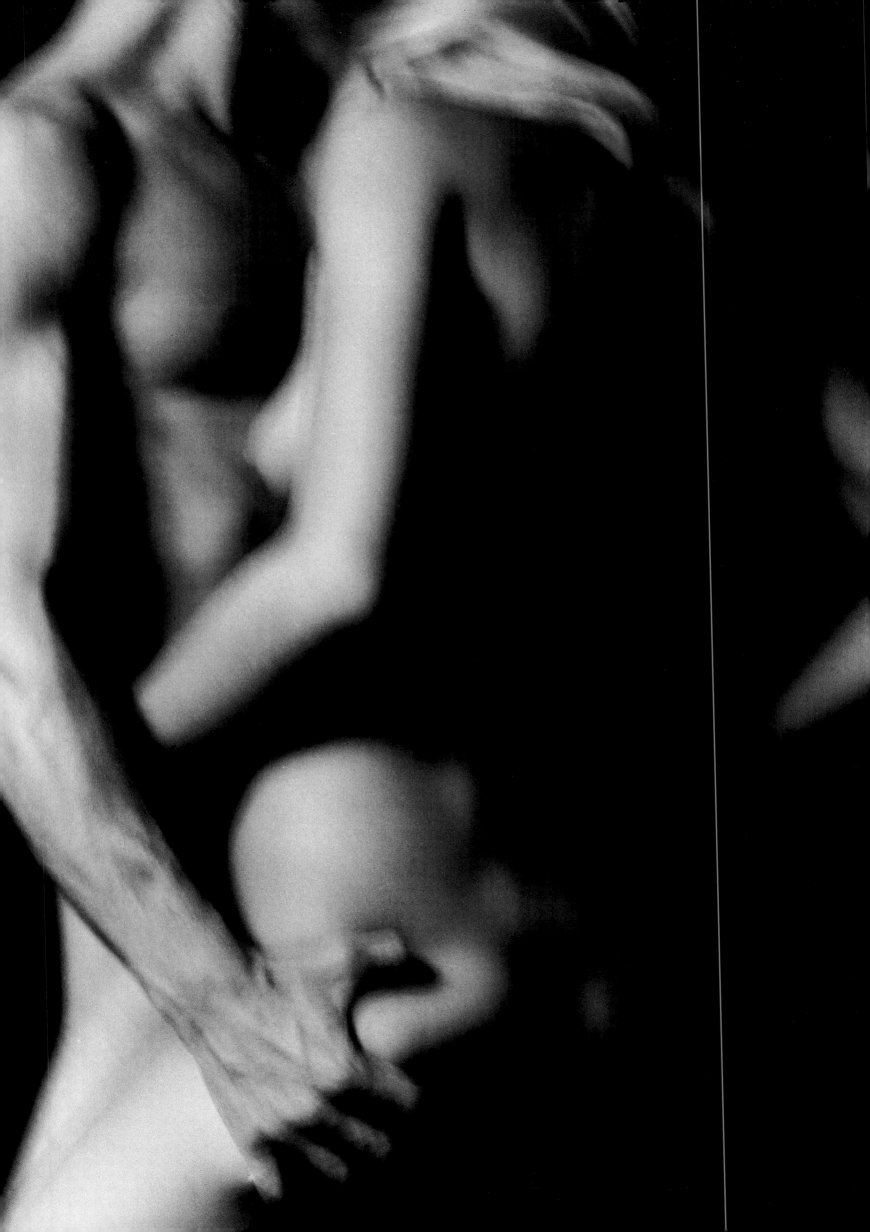

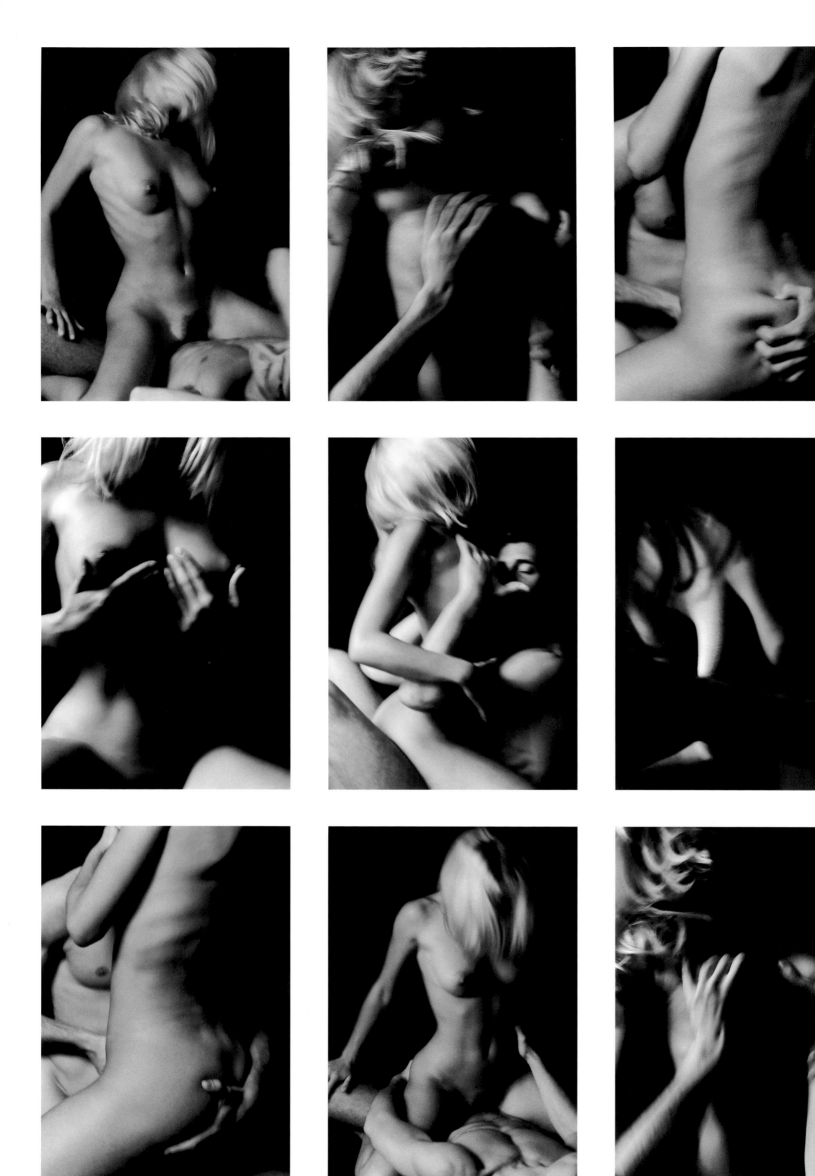

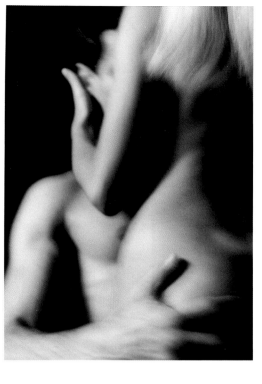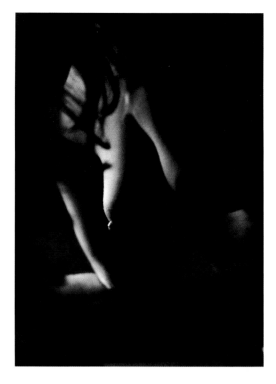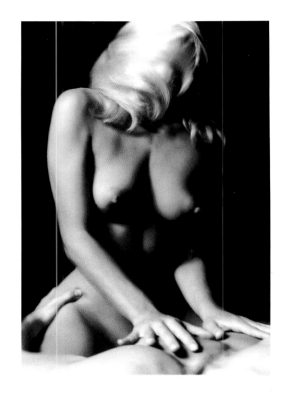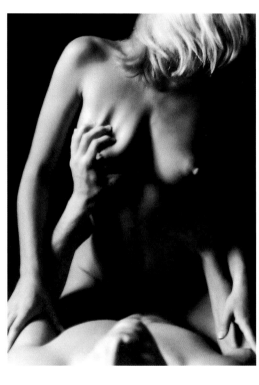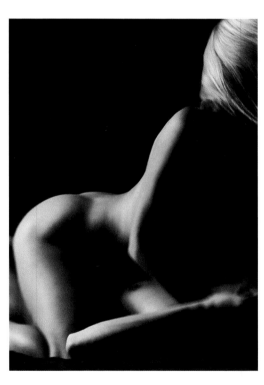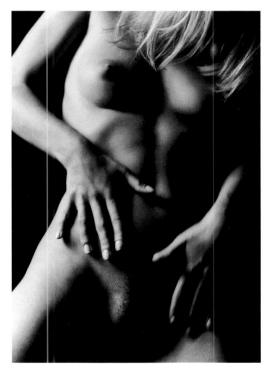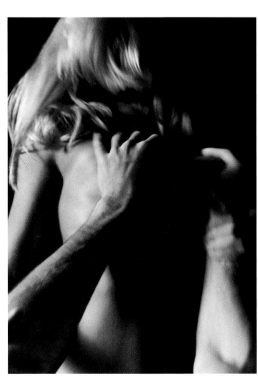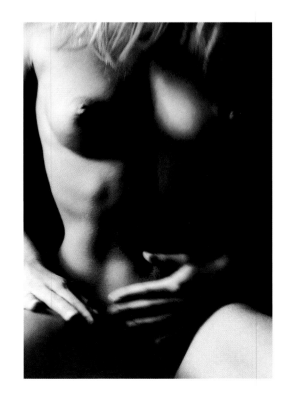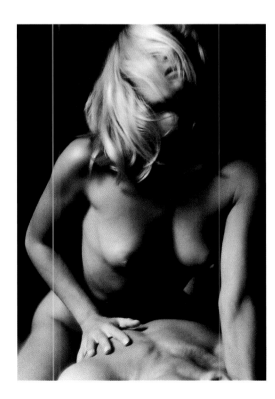

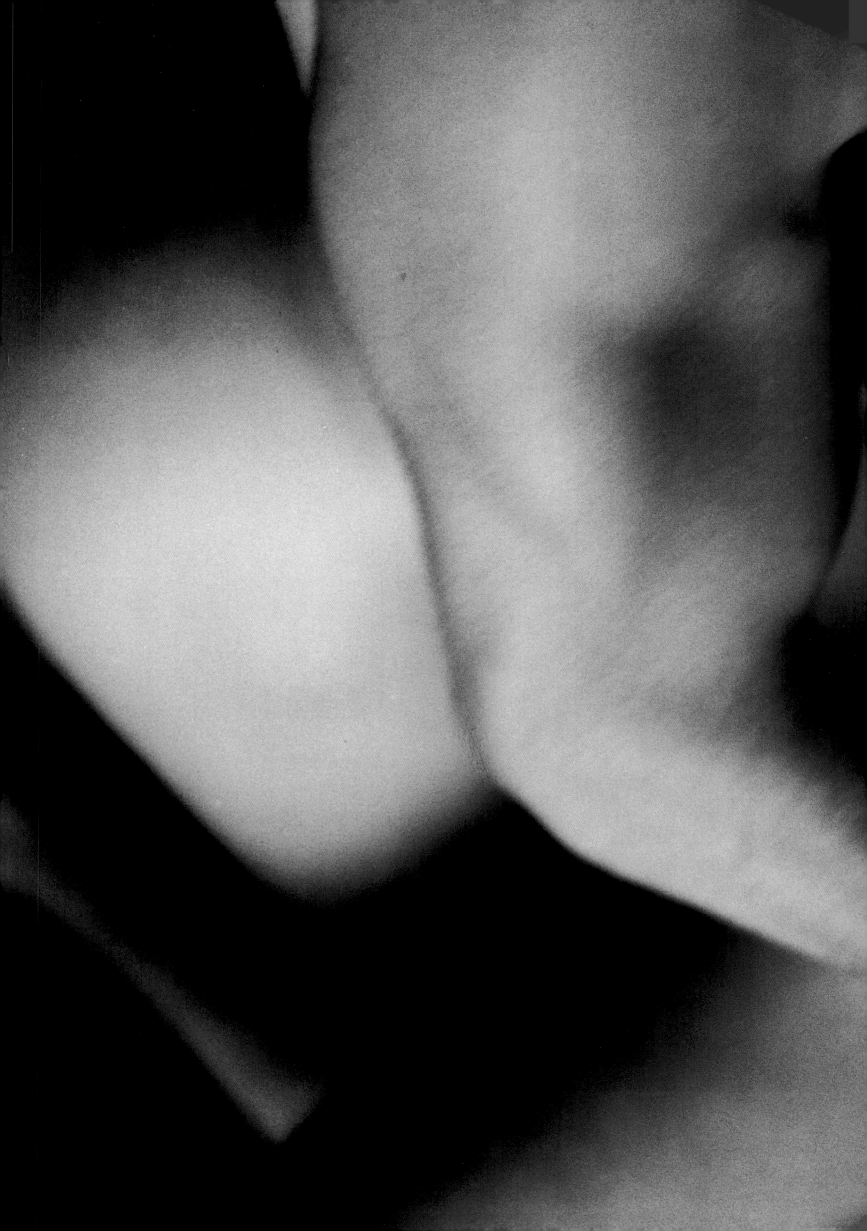

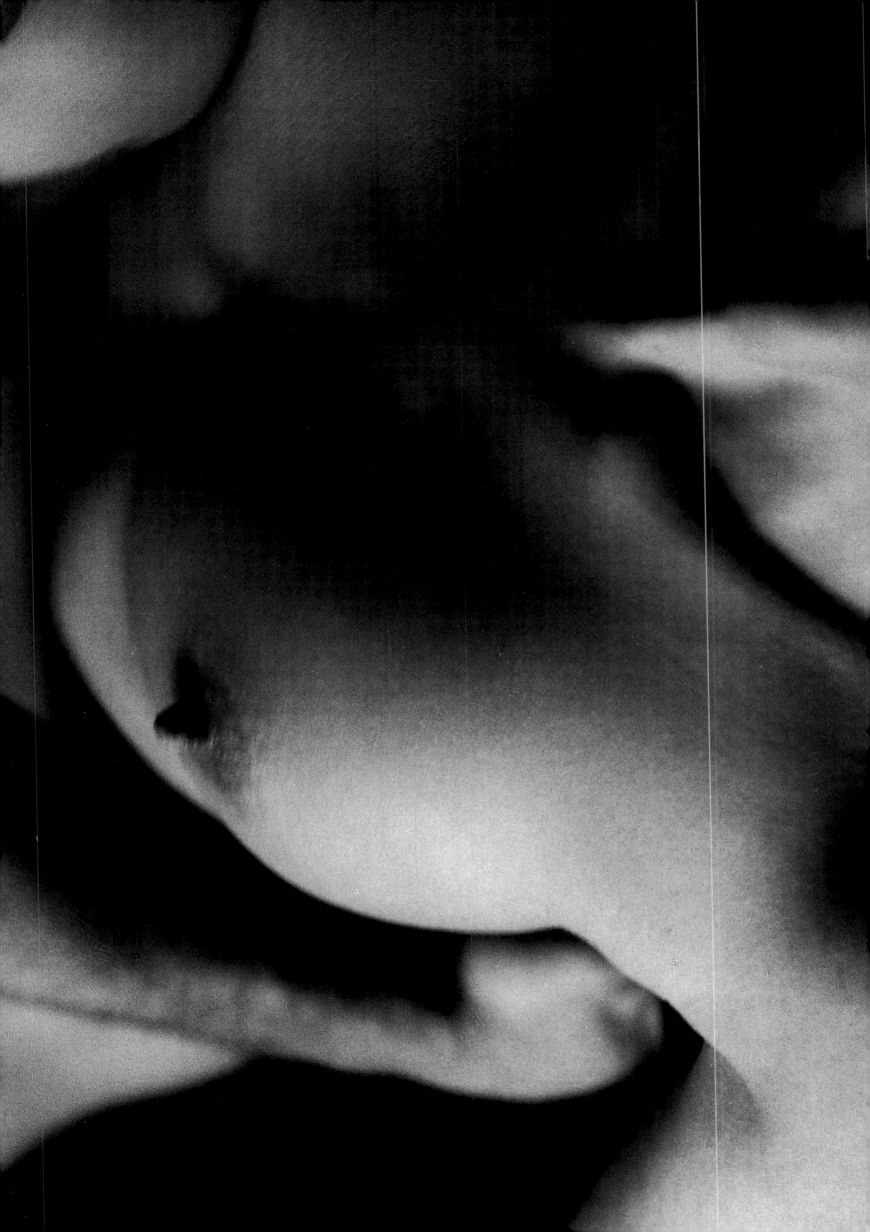

"Touch and let oneself be touched:
to what point does one lose oneself
in the *Punctum*?"

„Berühren und sich berühren
lassen, sich im *Punctum* verlieren,
doch wie weit?"

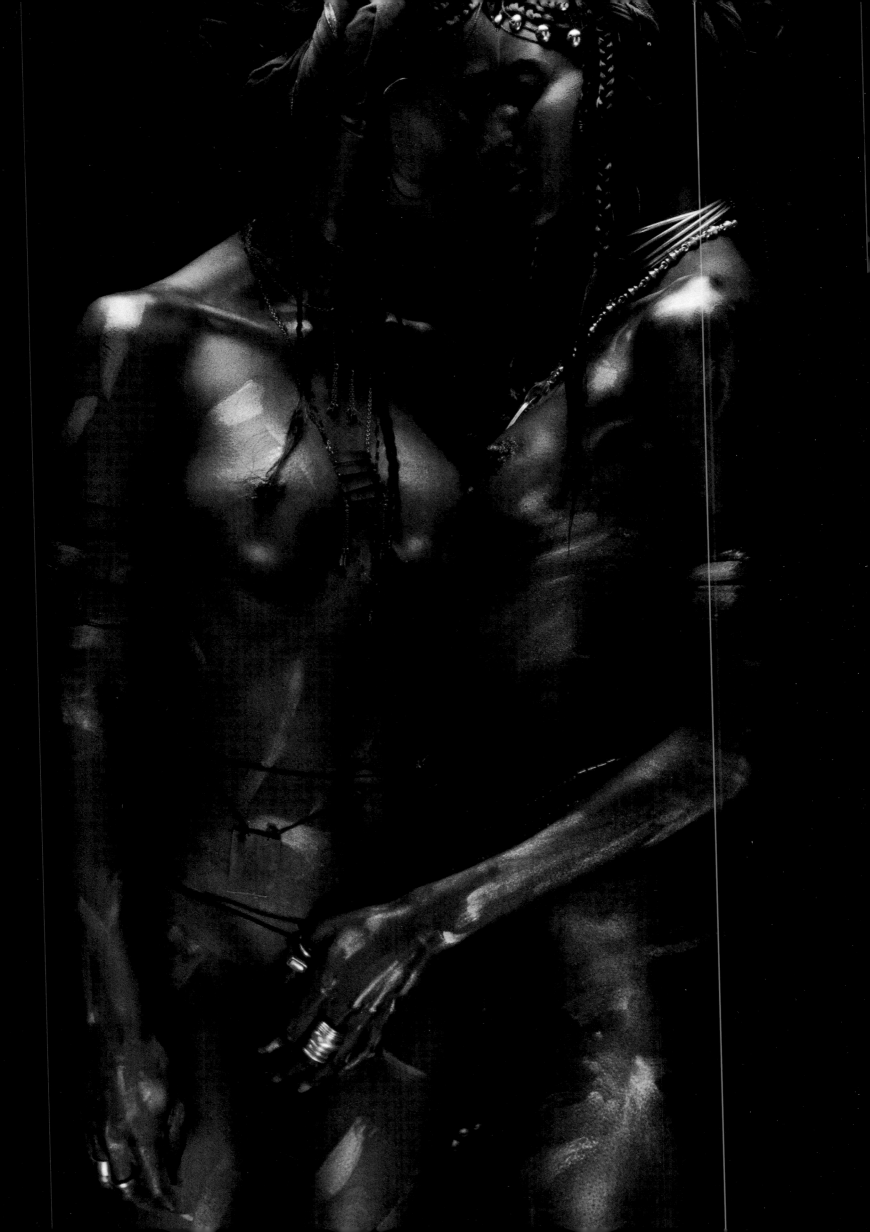

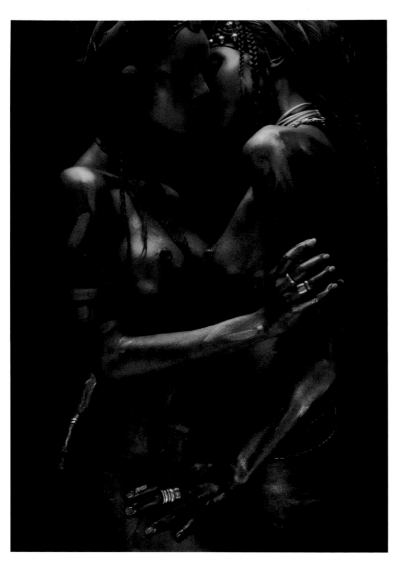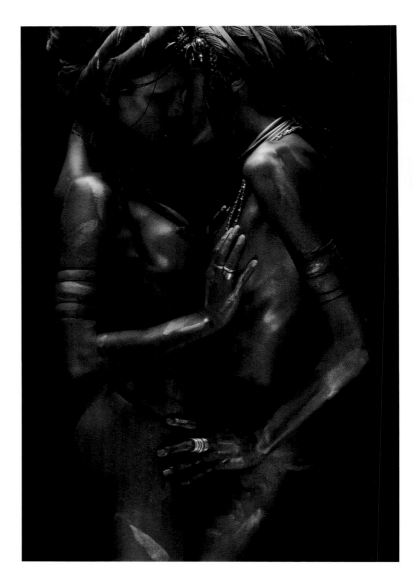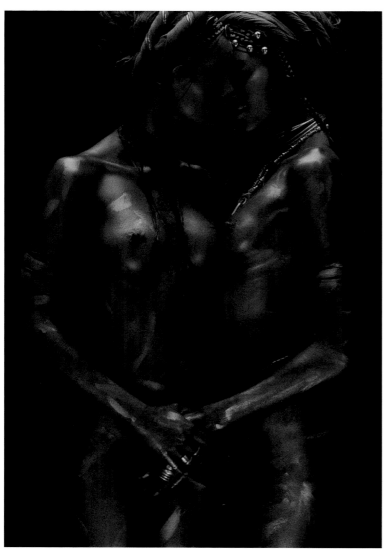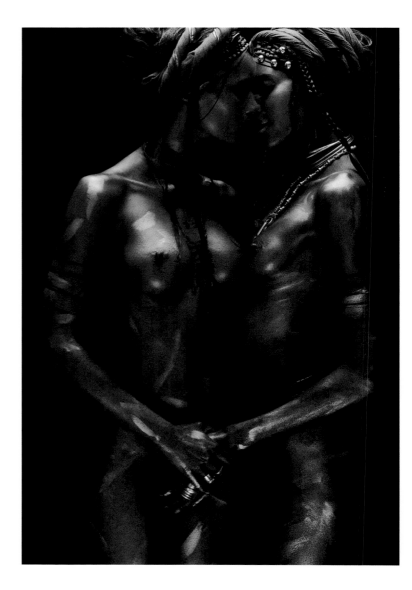

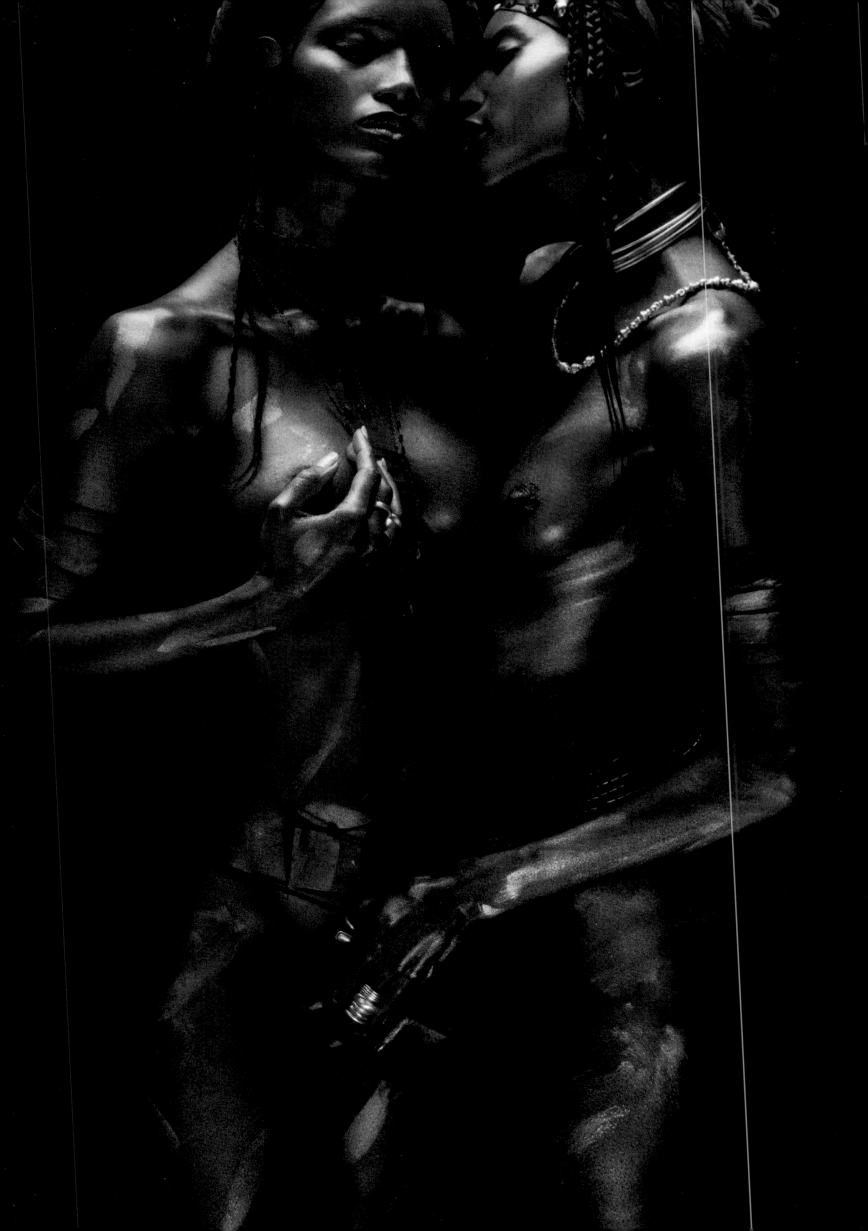

"Only the person who is really able
to lose themselves, to fall outside the frame
of the photo, into another dimension
in which the presence of Time is the absence
of past and future, can give an answer…"

„Nur wem es wirklich gelingt, sich
zu verlieren und über den Rand des Fotos
in eine andere Dimension vorzudringen,
in der die Zeit Gegenwart ohne
Vergangenheit und Zukunft ist,
kann eine Antwort darauf geben …"

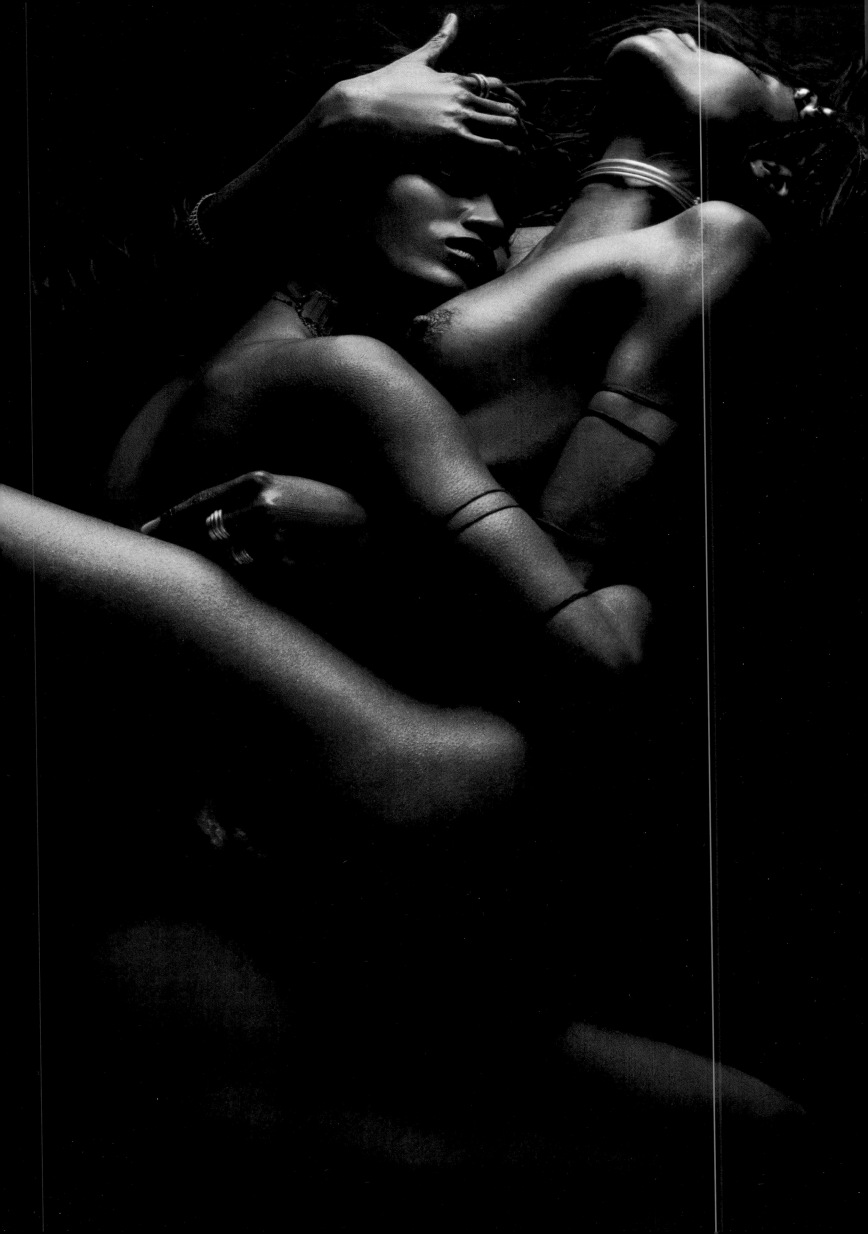

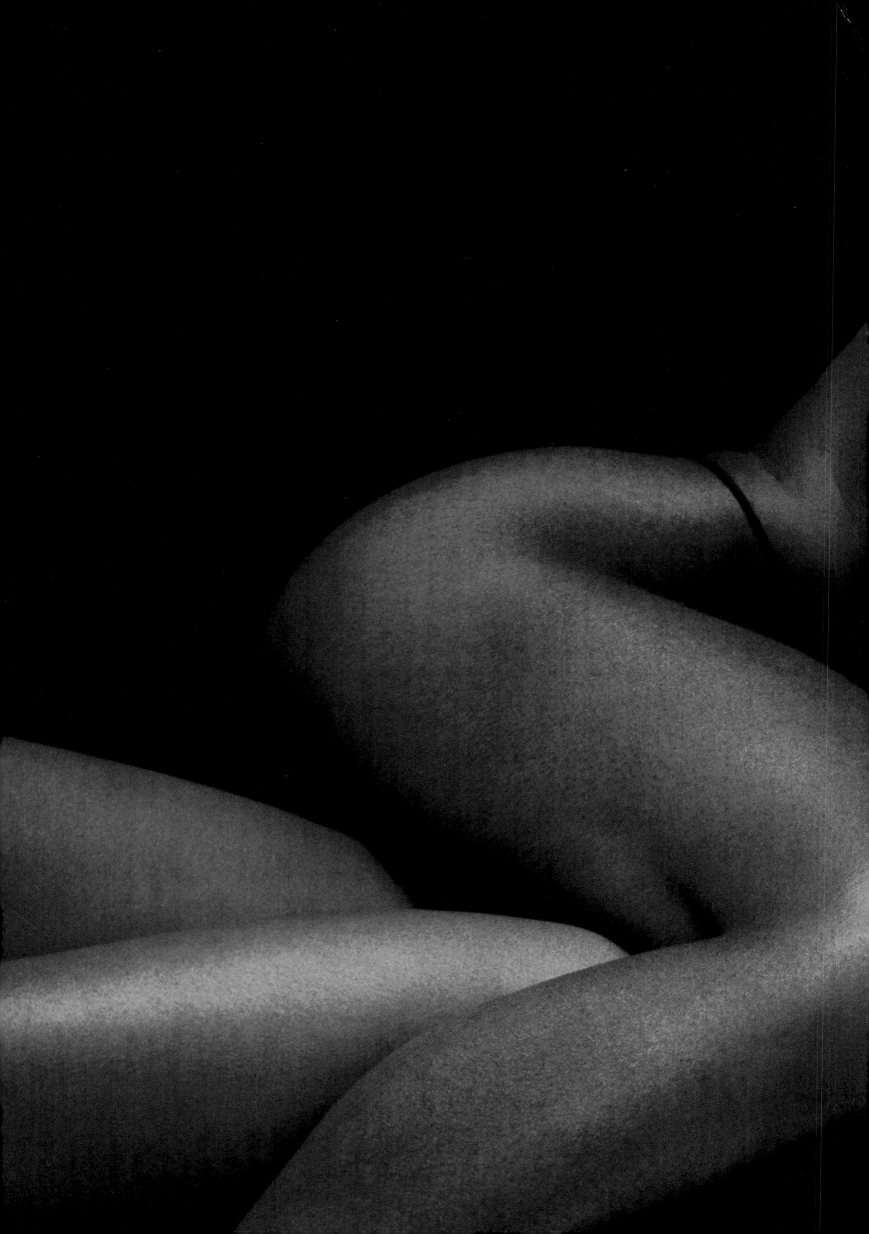

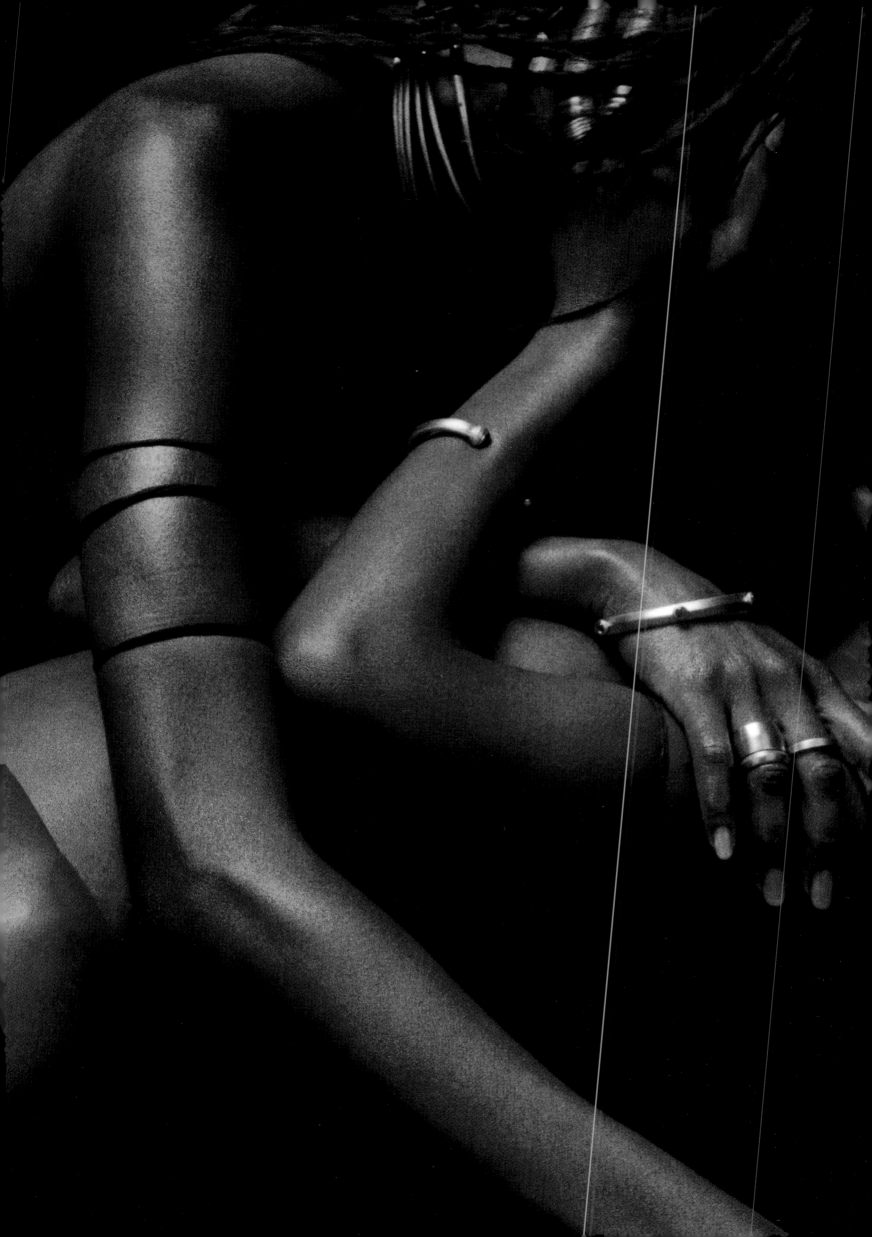

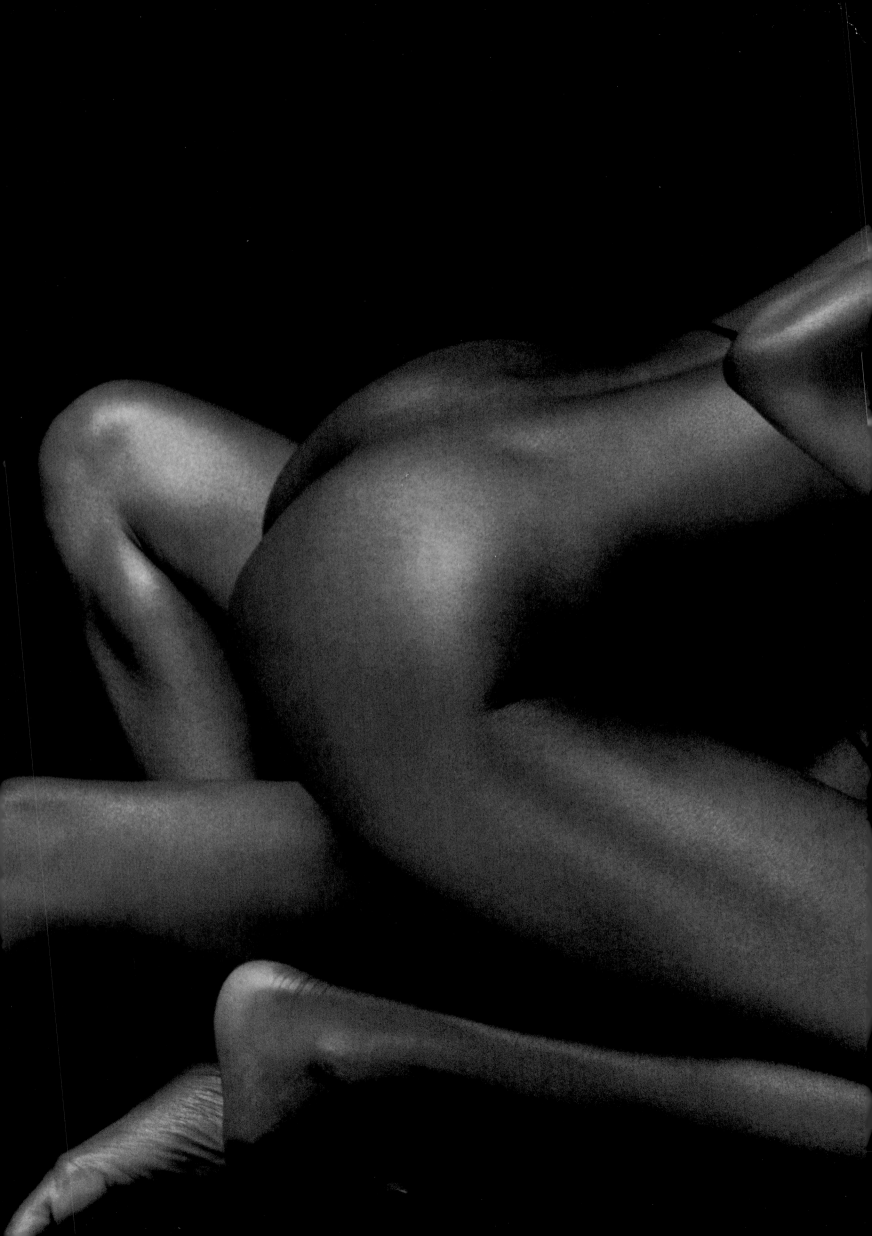

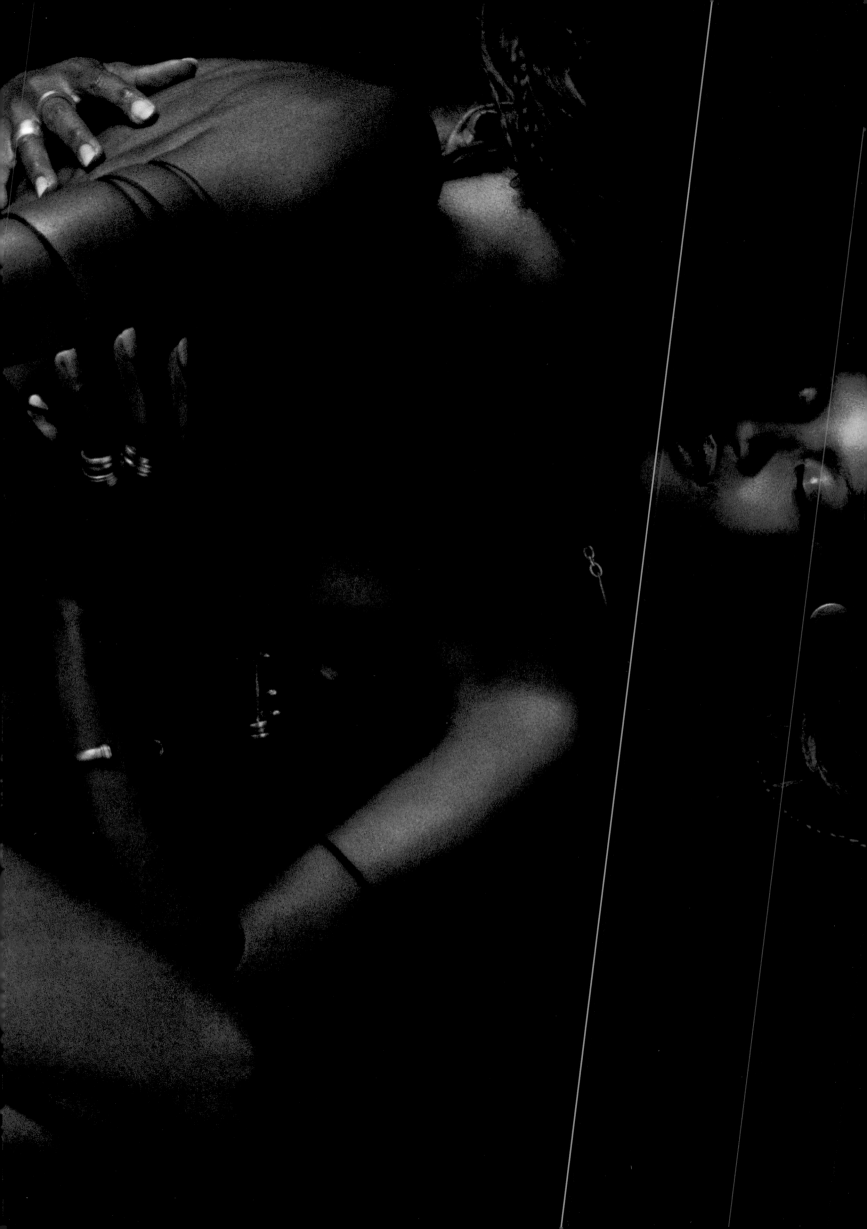

The Models

Die Models

Kate Ashton
6, 97, 128

Dajana
8, 14/15

Suzana Paez
13

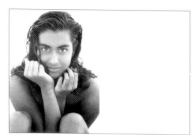

Yasmeen Ghauri
16, 50

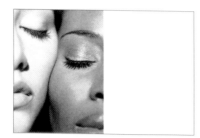

Carlotta
18, 131

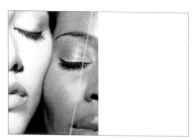

N-Gone
18

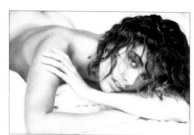

Monica Foulks
22/23

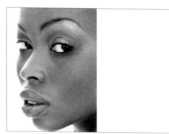

Phina
24

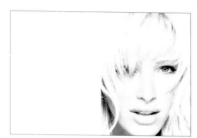

Ophélie Winter
27

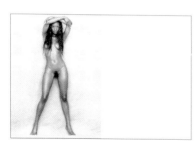

Margareth L. Duvigny
28, 29, 30/31, 44/45, 46, 47, 49, 61,
64/65, 66, 67, 68/69, 92, 93, 104,
105, 126, 127, 155, 156, 157, 159,
160/161, 162/163

Brenda
32, 33

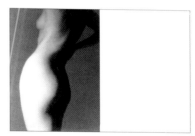

Belinda Rae
34, 35

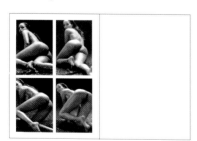

Cheyenne
36, 37, 38/39, 116/117

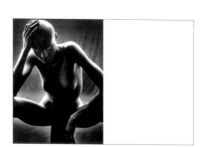

Prisca
40, 155, 156, 157, 159, 160/161,
162/163

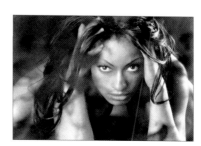

Julia Chanel
42/43

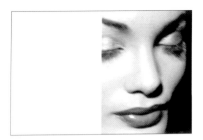

Virag
51, 130

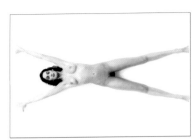

Ceyla Lacerda
52/53, 72, 73

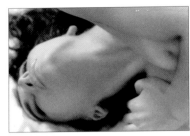

Joan
56/57, 81

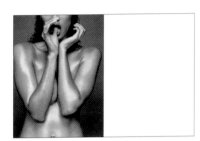

Tyra Banks
58, 94, 95, 102, 103, 106

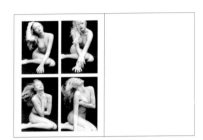

Minna
62, 88, 94, 95

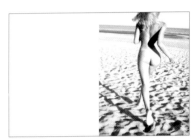

Draghixa
3, 86, 87, 98/99

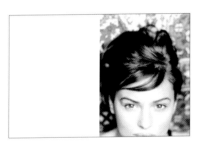

Monica Bellucci
71

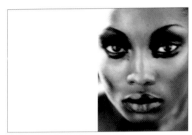

Imany
75, 76/77, 78/79, 120/121

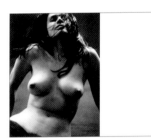

Marina Desmuda
80, 134

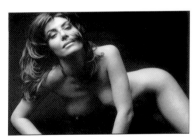

Alessandra Vecchi
82/83

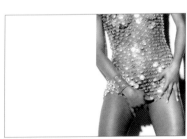

Charmaine
91

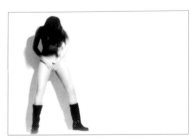

Stana
96

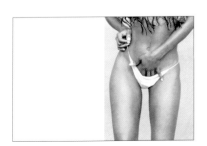

Marinda E.
101, 110, 111, 112, 113, 114, 115

Teley
108, 109

Bianca De Rosa
122

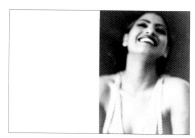

Pamela Soo Anglade
125

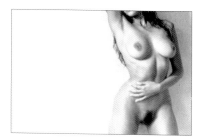

Andrea Reiss
29

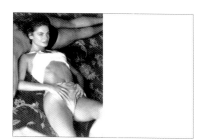

Daniela
132, 133

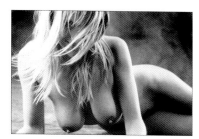

Selen
136/137, 138, 139, 140/141

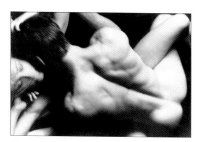

Eva B.
144/145, 146, 149, 150, 151,
152/153

Printed and bound
by Arti Grafiche Motta
Milan, Italy